U0052961

藝術、
性別與
教育

六位女性播種者
的生命圖像

陳瓊花　著

國家圖書館出版品預行編目資料

藝術、性別與教育：六位女性播種者的生命圖像／陳
瓊花著.－－初版一刷.－－臺北市: 三民, 2012
面；　公分

ISBN 978－957－14－5664－5　（平裝）

1.藝術家 2.學術思想 3.女性傳記 4.臺灣

909.933　　　　　　　　　　　　　　　101005855

© 藝術、性別與教育：六位女性播種者的生命圖像

著 作 人	陳瓊花
責任編輯	莊婷婷
美術設計	陳宛琳
發 行 人	劉振強
發 行 所	三民書局股份有限公司
	地址　臺北市復興北路386號
	電話　(02)25006600
	郵撥帳號　0009998－5
門 市 部	(復北店) 臺北市復興北路386號
	(重南店) 臺北市重慶南路一段61號
出版日期	初版一刷　2012年4月
編　　 號	S 901140

行政院新聞局登記證局版臺業字第○二○○號

有著作權・不准侵害

ISBN　978-957-14-5664-5　（平裝）

http://www.sanmin.com.tw　三民網路書店
※本書如有缺頁、破損或裝訂錯誤，請寄回本公司更換。

本書由國立臺灣師範大學授權

▶▶▶ 李美蓉　被困(*Surrounded*)　1985

▶▶▶ 李美蓉　*I Never Promise You A Rose Garden*　2009

▶▶▶ 薛保瑕　核心與邊緣(*Center & Edge*)　1995

▶▶▶ 薛保瑕　移動的邊緣(*The Margins of Movement*)　2010

▶▶▶ 吳瑪悧　寶島賓館　1998

▶▶▶ 吳瑪悧　臺北明天還是一個湖　2008

▶▶▶ 王瓊麗　排灣族少女　2001

▶▶▶　王瓊麗　同心協力　2003

▶▶▶ 林珮淳　相對說畫系列(*Antithesis and Intertext*)　1995

▶▶▶ 林珮淳　夏娃克隆肖像 (*The Portrait of Eve Clone*)　2011

▶▶▶ 謝鴻均　羈　2001

▶▶▶　謝鴻均　傷痕累累　2005

▶▶▶ 陳瓊花、李俊龍（執行）　「藝‧性‧鍊」海報　2008

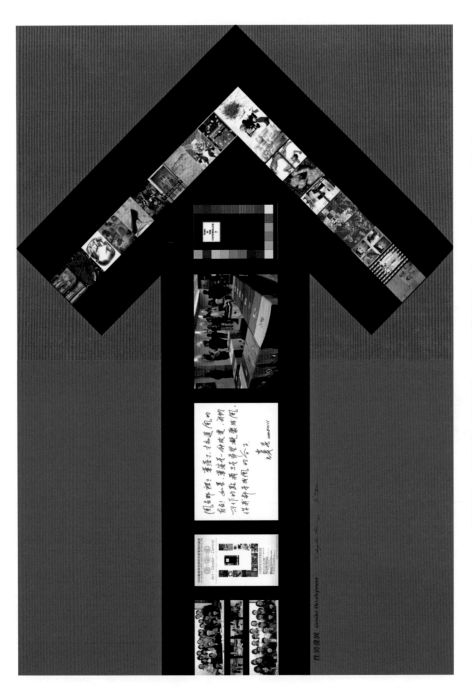

性別發展　*Gender Development*

▲▶▶　陳瓊花、李俊龍（執行）　性別發展（*Gender Development*）2008

序

　　六位女性藝術教師的執著、藝術實踐與思維，是本書的核心。藉由其現身說法，不只豐碩藝術、性別與教育學習的教材，且揭示「起身行動」創造改變的可能。

　　本書之所以能順利出版，首先，要特別感謝國科會的專題補助；其次，由衷的感激李美蓉教授、薛保瑕教授、吳瑪悧教授、王瓊麗教授、林珮淳教授及謝鴻均教授，六位藝術教育界的典範，願意無私的提供成就過程的點滴心路歷程與思維；再者，非常謝謝學校（國立臺灣師範大學研發處），給予最為關鍵性著作權授予等相關事宜的協助；此外，三位審稿學者卓越、精準而宏觀的專業意見，讓本書得以更具學術品質的呈現；最後，尤其欽佩三民書局長期以來在文教事業投入的社會貢獻，對不具市場賣點學術研究的支持，必須致上最為誠摯的謝意。當然，更要謝謝學生葉于璇、許惠惠、葉乃菁、劉惠華、劉俐伶、江進興及胡櫨文，在研究過程多方心力的付出。

　　跨領域的議題，因宏觀無界，研究自然不易。雖然，勉力而為，仍深感浮面滑過，力有未逮，有待後日深研，尚祈方家不吝指正。

風在那裡？葉落了，才知道風的
存在！如果，葉落是一種改變，我們
所作的點滴只是希望凝聚成風。
你我都是成風的分子。

王震武 20080111

藝術、性別與教育

六位女性播種者的生命圖像

目 次

導　論

　　女性長期在藝術與高等教育界是處於弱勢的族群，她們如何能夠突破傳統父權的體制，成就其專業的地位？在同時具備藝術家／研究者／教師三位一體的角色時，她們的專業知識、所成就的藝術事業，以及在性別議題的思考，扮演性別重整教育播種者的角色，關係著臺灣性別平等教育在藝術領域所可能的著力點，是改變臺灣社會與藝術界性別秩序與體制的契機所在。本研究為瞭解這些女性播種者的生命圖像、藝術創作特質與作品風格、性別意識，及成就其典範生命圖像的異同，乃採立意取樣，以從事高等教育藝術師資培育相關機構教職、具創作經驗且有持續創作展出（無論是個展或聯展）為選定研究對象的原則，總共選取六位分別在不同大學任教的教師為研究對象，即李美蓉 (1951-)、薛保瑕 (1956-)、吳瑪悧 (1957-)、王瓊麗 (1959-)、林珮淳 (1959-)、及謝鴻均 (1961-)。以深度訪談、文獻探討、作品風格分析，探討其藝術生命的故事。

　　本書指出對藝術的熱情與執著，專業動能的持續累積，個體主體及反思性的特質是這六位女性成就藝術專業典範的共同關鍵，而個體主體及反思性的特質與「性別意識」的形塑息息相關。她們各自以不同的藝術表現方式,具體化其對於性別議題的思考,

藝術作品代表著性別意識社會實踐的行動力。

　　個人成長的家庭環境是性別覺察及意識形塑的關鍵，教育及性別相關活動的體驗是性別意識發展的觸媒，而同儕互動的組織行為與活動，具提供情感支持的功能，且是結集性別意識以產生可能的集體動能。其次，「藝術的特質與風格」是一種個人性的選擇，其中尚包括專業表現層面的熟悉、延續及發展，具脈絡化的獨特屬性。性別意識是永無休止的流動，使創作的主題內涵具有固著、或延展、或超越性別等複元性的面貌，是主體反思性之泉源，藝術社群■改變的動能。

關鍵詞 (keywords)：藝術家／研究者／教師三位一體，藝術，性別意識，藝術教育，藝術與性別

■本書先後使用「藝術社群」、「藝術社會」及「藝術界」分別區隔由「較小」到「較大」在整體社會中有關藝術領域的組織結構。「藝術社群」指各類藝術領域中有關參與者的集體；「藝術社會」係由多個「藝術社群」所共構的概稱；「藝術界」則為涵蓋並跨越不同「藝術社會」的泛稱。

第一章

性別議題探索的步履、重要性與目的

| 第一節 步 履 |

對於性別議題的關懷，應是起於兒時不是很愉悅的經驗，因為體型長得比唯一的哥哥粗壯，所以常被戲稱「豬不大、大到狗」（以臺語發音），或是贏得粗野的「山寨婆」（以臺語發音）等的美名，相對於家人對哥哥的愛護與照顧，作為妹妹的我還必須學會「視若無睹」，以免自己小小的心靈被割傷。其實，父母或長輩是「無心」，卻產生不自覺的行為舉止。基於如此的成長過程，當社會及學界開始倡導此一層面的重要性時，乃自然的引起我對此一議題的投入，所以在 2001-2002 年藉由課程統整教育改革的浪潮，與藝術界設計及音樂領域的同好一起規劃以女性藝術家為主軸的課程，進行通識教育的革新∎。之後在 2003-2004 年為進一步瞭解年輕朋友們的性別刻板印象到底有多嚴重，於是進行從「畫」與「話」，探討臺灣兒童與青少年的性別概念，從此一研究中，更是深刻體會「性別」是社會建構下的產物之意涵∎。在這

∎ 請參：陳瓊花 (2002)。大學通識教育之藝術鑑賞設計——以性別與藝術為主題。*視覺藝術*, 5, 27-70。

∎ 請參：陳瓊花 (2004a)。從畫與話，探討台灣兒童與青少年的性別概念。*藝術教育研究*, 8, 1-27。

段時間，也積極的加入學校開授「性別議題」的課程，在潘慧玲教授所主編的《性別議題導論》撰寫〈性別與廣告〉的章節 **3**，文中討論藝術與視覺影像在生活中的影響力，性別刻板印象是如何的在生活周遭，被有意無意的複製與繁衍。自從撰寫此文之後，更深刻體會到藝術教育不能侷限於傳統的舊思維，不能受限於學校藝術教育的場域。因此，隨著對性別議題的關注，所延伸的，必然與民主、人權、次文化、主流與非主流等的思想密切相關。

　　事實上，長久以來，有關藝術教育的研究，較著重於學校教育場域的實施與檢討，相對的，有關於學生生活的脈絡及其主體性的思考與作為，是較為忽略的 **4**。我基於長期研究內在的省思，乃將研究的場域逐漸擴及與生活社會脈絡關係的梳理，更明確的說，應是對「個人的主體性」產生了極大的興趣與研究的熱忱。所以，自 2003 年起，便開始自學校藝術教育的核心往外延伸，投入例如「成人審美思考在生活的實踐——有關權力、信念與表現」的研究 **5**，該研究是以家庭的公共空間作為觀察探討的場域，相

3 請參：陳瓊花 (2003)。性別與廣告。在潘慧玲主編，**性別議題導論**（頁 357–388）。臺北：高等教育出版。

4 請參：陳瓊花、黃祺惠、王晶瑩 (2005a, 4)。當前視覺藝術教育研究的趨勢。**「藝術教育研究的回顧與展望」研討會論文集**（頁 1–22）。國科會人文處藝術學門，國立屏東師範學院視覺藝術教育學系。2005/04/23。

5 Jo Chiung-Hua Chen (2005b, 9). Power, belief, and expression—Aesthetic thinking in living room space. *Proceedings of International Symposium on*

對於學校藝術教室的空間，是一個「次」空間。在此一研究的過程及結果中，我發現無論藝術或非藝術專業者，個體都有機會創造一些事物，扮演產製文化與生活藝術的角色，是「製作者」，或是「行動者（參與者）(actor)」，在他／她所能作主的「範圍」（包括有形的空間或是無形的人際關係）都試圖在營造屬於其所能掌控，或認為是較為理想、有意義，或具有美感價值的表現，倘若他／她無力營造，也會主動的尋求外援。假設依當代藝術教育的論述，藝術的學習不應只侷限於學院制式的框架或精緻藝術的面向，生活中一般及文化的產品，應都是可以學習的部分，傳統定義下的「藝術家」的權威與特定性，也就可以有更為豐富的內涵，或是「藝術家」與「鑑賞者」也不必是截然的二分，尤其當科技的高度發展，觀賞者往往也會是製作者，在某些特定的時刻，觀賞者與製作者的角色具備經常的互換性[6]。

這樣的發現，在之後 2004 年的研究「兒童與青少年審美思考在生活實踐之研究——大頭貼文化的建構與解構」[7]中再次得到

Empirical Aesthetics (pp. 251–263). International Symposium on Empirical Aesthetics. Taipei, Taiwan, R.O.C., 2005/09/28–30. (NSC 92–2411–H–003–051)

[6] 請參：陳瓊花 (2004b)。視覺文化的品鑑。在戴維揚主編，人文研究與語文教育：哲學、人文、藝術（頁 229-262），地方教育輔導叢書 39。臺北：國立臺灣師範大學。

[7] 請參：陳瓊花 (2004c)。兒童與青少年審美思考在生活實踐之研究——大

印證。在學校藝術教育中，我們總希望學生對於學校的藝術學習，能主動積極且有興趣，但是，從許多的研究以及學校教室的觀察，我們發現常是事與願違，多數的中小學生認為照大頭貼比學校的美術課有趣。熱衷於此項活動的國中學生表示，幾位同學、好友在考完段考之後，最期盼且優先作的便是照大頭貼、逛街等，以放鬆課業的壓力，而且，在攝影的過程中，除享受如繪畫般的樂趣之外，學習擺最佳的姿勢，以拍出最美的造型，也是自我滿足與超越（因為會有修飾的效果）的最佳方式。除此之外，大頭貼還具備互相交換保存，聯繫感情的功能。在拍了一堆的相片之後，集大頭貼的貼本或小集筒，都是方便攜帶至學校的附件。當然，集貼本中每一頁的規劃與安排，也必須煞費苦心的經營，甚至於，為了形塑自己大頭貼創作的獨特性，還請教專家進行深入的創作，試探畫面效果的處理。這些都是 Willis(1997) 所談象徵的創意 (symbolic creativity) 行為，是日常生活的表現，人類智能的表徵，是紮根美學 (grounded aesthetics) 之實踐。從此研究也另外發現青少年在製作有意義的生活藝術活動時，因溝通、分享與交誼所共創而成大頭貼文化的「風格」，在形式與意義上，和既往在藝術界所探討藝術作品風格的問題有雷同之處，但無論在形式或內容上卻有著更多外延的意義，其中有同儕認同的思考，有抗拒例行學生生活模式、創造自主性決策的追求，這些顯然超出之前的研究

頭貼文化的建構與解構。尚未發表。

所得，甚至於，也發現，當臺灣青少年流行此文化藝術活動時，美國地區的青少年並不感興趣，它產製於特定的社會脈絡。

延續的，當 2005 年 8 月 9 日教育部發函至各學校，說明學生個人髮式屬於基本人權範圍，學校校規不得將髮式管理納入學生輔導管教及校規之規定範圍時，就有學生表示：這是「遲來的正義」 **⑧**。事實上，長年以來，在許多學生的心中，學校所訂的髮型規則是一「不正義」的作法，但是，仍必須配合辦理，降服於大人或機構所制定的遊戲規則。所以，可以觀察到，當青少年外出、脫離校服時，總是大張旗鼓的在其頭髮、服飾上大作文章，以營造其特殊性。同樣的，有位學生表示：「有哪個大人瞭解，孩子叛逆期的變髮，其實只是自卑、脆弱、不安的心情寫照……?」（向育崏，2005）由此，可以瞭解，學生的這種論述是不曾被聽到，也不被重視，或者更應該說是：學生的聲音（力量）小到大人聽而不到。如今，諸如此類弱小而零散的聲音，經歷年來的醞釀，藉由中華民國學生反髮禁自治協會的凝聚，匯而為一股巨大的力量，終於讓大人們聽到而注意到，而有了髮禁解除的普遍主張。

如果，培養一個具有自主性審美判斷與獨特發表能力的個體，是藝術教育的核心，那麼，就累積近年來有關體制外的研究所得，

⑧請參：陳瓊花 (2005c)。髮禁解除＝藝術＋教育＋未來。*後現代思潮與教育發展學術研討會會議手冊*（頁 147–158）。國立臺灣師範大學教育政策研究小組。

我初步認為主動與主體性❾的養成是藝術教育成功最為基礎的工程，而主體性所關聯的因素不只是個體自我，也包括了他者，自我與他者之間的社會互動。如果「性別概念」❿是一個必須強化

❾ 主動性：本研究所稱之主動性是從心理學的角度所涉及有關的權力動機理論及內在動機論等。請參：張春興 (1998)。*現代心理學*（頁 487–530）。臺北：東華書局。主體性：本研究所稱之主體性是指「實踐主體」是社會化之下的產物，是在社會中進行交往的主體，採 Habermas 所堅持主體的「存在」，並將傳統哲學中的「主體性」原則，提升、昇華至更高層次的「交互主體性」原則，建構溝通行動理論以做解決。「自我」是在與「他人」的相互關係中被凸顯出來的，這個核心意義在於「交互主體性」，即與他人的社會聯繫。唯有在這種聯繫中，單獨的人才能成為與眾不同的個體而存在。離開了社會共同體，自我與主體都將無從談起 (J. Habermas, 1976)。 Habermas, J. 1976. Some Distinctions in Universal Pragmatics. ***Theory and Society***, *3*, 155–167. In L. Ray (ed.). 1990. Critical Sociology. ***Schools of Thought in Sociology 5***, 257–269. Great Yarmouth: Galliard (Printers) Ltd.

❿ 概念一詞，從心理學的觀點，是人們認識事物及分類事物的心理基礎，包括語言文字及其他有關人所製作的符號（張春興，1998，頁 317–318）。換言之，從人所創作使用的語言及影像，必然顯示出其對某些事物的認知與思考。概念的形成與發展有關人主體的心智、外在客觀世界、人主體與客觀世界間的互動、以及不同文化背景中的社會與物質界脈動之間相互關聯的結果。換言之，個體性別概念的形成是一種社會化過程的凝聚，也是歷史的建構。法國歷史學家 Michel Foucault 便認為觀念的形成（甚至語言的創造運用與定義）是由言論所建構，而這些言論是與各種

的課題，我們如何培養孩子能自覺其限制、追求自主性的性別決策權，而至於性別概念上的擴展？如果現有與未來的師資，以及未來領導國家追求卓越發展的人士，不曾有性別的省思、相關的知能與素養的訓練，他們如何能落實、成就及推展理想的社會？

從學科本位藝術教育的觀點，藝術成為一專門的學科，藝術學應涵蓋藝術創作、藝術史、藝術批評及美學等四領域，而以性別主義切入的藝術學，不只是關心自我、性別在藝術學領域所關係到的各項問題，而且是挑戰社會上既存的藝術價值觀、藝術界運作的機制與霸權結構、以及藝術與自然的關係與互動（如圖1-1）。

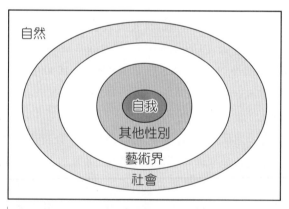

圖 1-1
以自我性別為核心之藝術學領域關係

藝術教育為一關聯的概念，包括「藝術」與「教育」的內涵，

社會的實踐與機制密切相連 (Rabinow, 1984)。

是透過人為的藝術活動及其作品的教養歷程與成果，亦即透過作品及其脈絡、製作者、以及觀賞者等各項的存在現象，及其之間的互動關係與意義的教育與養化（陳瓊花，2007）。亦即「目標」、「教師」、「學生」及「教材」之間的互動過程與結果（如圖1–2）。

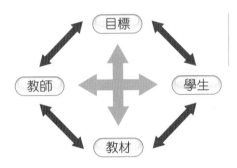

圖 1–2
「目標」、「教師」、「學生」及「教材」之間的互動

　　因此，從性別主義的觀點檢測藝術教育的實施，可以從目標的設定、教材的選取、場域的安置、教師的角色、價值觀、性別概念與教學策略等的面向再思考。其中「教材的選取」尤其應思考在現有臺灣的傳統教學中所固有，而被邊緣化的內容。

　　目前在藝術教育領域，新興 a/r/tography (artist-researcher-teacher)⑪的研究理論 (Irwin, 2004)，為融合藝術家／研究者／教

⑪ a/r/tography 是一種兼具文本和影像的再現形式，是關於我們每個人生命的深層意義，透過感知的實踐 (perceptual practices) 而擴大。這感知的實踐揭露那曾經被隱藏的、創作出人們從未知道的、想像那我們企求達成的。此理論的主要觀點是，每個人可能同時扮演不同的角色，藝術家／研究者／教師，此三者是相互依存的，而且在與外界互動的認知過程，

師三位一體的論述，其核心概念是以藝術為本位之研究形式，在本質上是一種鮮活的行動探究，藝術表現如同其他的學術研究，是一探索與鑽研的嚴謹過程。這樣的論述，主張藝術家本身是一位研究者，而教師的整體教學表現本身即是一種藝術的表現，充滿研究的特質。所以一位教師可以同時是研究者與藝術家，而研究者也同時可以是藝術家與教師，當然藝術家必然是兼具研究者與教師的特質。如此看來，a/r/tography 理論的精神即在擁抱理論、實務、創作 (theoria, praxis, and poesis)[12]，藉由研究、教學、藝術創作 (research, teaching, and art-making) 三種類別之間複雜的互文性與內在互文性 (intertextuality and intratextuality) 的衝突、對話、詮釋、與再認識的過程，擴大意義的創建。此理論呼應性別研究中，所強調的反身性 (reflexivity)──行動與說明行動之間的「辯證」(Bernard, 1998)，也是社會學家 Giddens (1976) 所宣稱「行動的反身性監控」，表明社會行動者是具有理性能力和豐富知識的主體，用「結構二重性 (The Duality of Structure)」指明結構與行動間的不斷循環和相互建構。依據 Lash (1994) 的分析，反身性的意義涵蓋「認知 (cognitive)」、「美感 (aesthetic)」及「詮釋 (hermeneutic)」三種面向，有關功能性的自我、表現性的自我及社群 (pp.

透過記憶、認同、反省、默想、說故事、詮釋和再現，採用藝術表現的手法去探究與表現 (Irwin, 2004)。

[12] Poesis 一詞來自希臘的 poiesis，是生產或是寫作之意 (production or composition)，因此，在此譯為創作，資料來源同前註。

110–173)。

　　倘若能在高等教育的課程中，讓未來的教師或未來領導國家追求卓越發展的高級知識分子，得有機會接觸如此的論述，配合性別議題的思考，深度探索其自身與他者的性別概念，以藝術的手法進行「性別」概念可能的重整，隨著課程所播下的種子「教師」，未來便有可能成為性別主流化 (Gender mainstreaming)[13] 的耕耘者。

　　因此，乃於 2007 年興起了研究：「性別」重整播種計畫㈠：「自我」及他者的性別省思[14]。此研究主要包括「課程」、「課程實施」、「創作展覽與論壇」、以及「課程後的檢討與分析」等部分，透過以 a/r/tography 的理論為課程的架構，性別議題的探究為課程的內容，經由課程實施過程相關議題的討論，省思自身及他者的性別概念，然後以藝術的手法表現其自身的理念，參與者共同組成展覽的團隊，體會並營造共生互長的意義與情境。

　　因為研發這樣的課程，「我」參與其中，思慮其中，透過藝術的表達策略，思考教室空間所潛藏的社會權力位階，而有「誰才是主控者? (*Who Is The Controller?*)」的作品，後來依據此一平面

[13] 「性別主流化」概念在 1985 年出現在奈洛比舉行的第三屆世界婦女會議，請參下章討論。

[14] 請參：Jo Chiung-Hua Chen (2008, July). A seeding project for reconstructing gender concept. Paper presented at the Mundos de Mujeres/Women's Worlds, Madrid, Spain.

作品,延伸作成另一裝置作品,有意取自 Judy Chicago (1939-) 的
「晚宴 (*The Dinner Party, 1974–1979*)」概念為 *My Classroom Party*
的想法。在創作的表達上,我認為,Control 字義本身即可以有許
多層面的延伸思考,譬如:權力、階級、性別、人權、次文化與
主流文化等等。在「藝術與性別研究」的課程中,我們深度思考
有關性別的一些經驗。因為修課同學多而教室較小,雖然要同學
們坐在我的左右,顯然同學們都不是很自然且主動而願意,「空間」
顯然是作為階級區隔的可運用要素。即使在教育中,倡導以學生
為中心,然而再如何的強調,學生已都被「習慣」給規範,這習
慣內涵隱存著階級及所屬(擁有)的權力概念。即使在教師的強
力鼓勵下,也難有改變,學生寧可與教師保持「安全」的距離。
表面上看,在教學活動的進行,教師再如何以學生為中心,他(她)
永遠會,也必須是一位「控制者 (the controller)」,控制活動能順
利有效,以控制教學的品質。但是,隱而不見的,學生的主體性

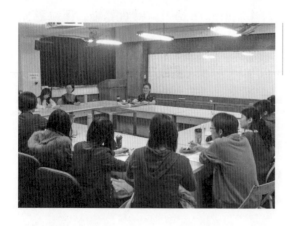

圖 1-3
2008 年「藝術與性別研
究」課程上課情景

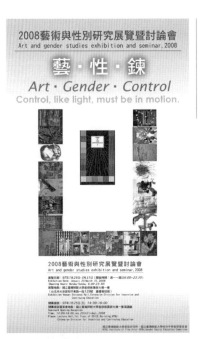

圖 1-4
陳瓊花、李俊龍（執行） 「藝·
性·鍊」海報　78.7 × 109.2 cm
　電腦輸出　2008 年「藝術與
性別研究」課程期末成果展暨討
論會海報

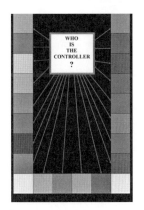 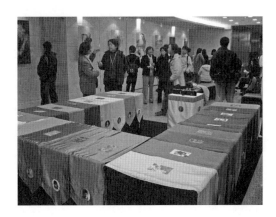

圖 1-5、圖 1-6
誰才是主控者?(*Who Is The Controller?*)　2008　70 × 100 cm　電腦繪圖
（左：平面；右：裝置，2008/01/25-03/31 展覽會場）

是否更是確保教學效果的主要因素，在這情形下，到底誰才是真正的主導者？

在此作品中（如圖 1-5），不同色彩的小桌面代表二十二位修課的學生，中間的大方形桌面代表我在學生之中，在學生的權力圍繞之中，紅色的雙頭箭線則象徵著師生間的對話與權力的互動。

2008 年初完成「藝術與性別研究」的實驗課程之後，我一直覺得，過程的文獻記錄最能顯現當時的情境與真實，文獻記錄經由藝術手法的處理，本身便會是一件有意涵的作品，但是可以如何呈現？便常常懸念在心，可說是隨時在醞釀之中。當代藝術創作，許多的藝術家運用不同的手段，讓「過程」呈現意義，各式的「脈絡」自主或被動的參與營造作品的豐富性。「過程」往往是由許多的資源所組成，文獻、圖片、語音或是影像等等，都是資源的元素。於是，當初步有了創作的思考，讓「過程」來說話時，外在表達的藝術形式，便是藝術創作者所關心且必須全心投入經營的主要課題。於是，有了後來參與在國父紀念館展出的「性別發展 (Gender Development)」作品（如圖 1-7）。此作品試圖操作約定俗成的文化符碼「男左女右」的概念，以及傳統上將藍色代表男性及紅色代表女性的性別刻板印象色彩，作為作品的背景，表徵社會的體制；另以載滿文獻脈絡由左到右具方向性與力量的箭頭，象徵「發展」的概念，隱喻著當前在學術研究及教育實務方面性別發展的趨勢，一方面是破除性別的二元思維，其次，則是轉向以女性為主體的主觀性批判。箭頭內的相片文獻是記錄作

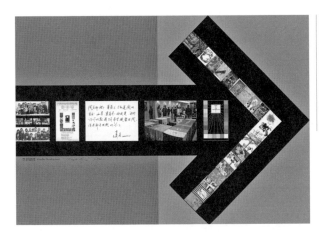

圖 1-7
陳瓊花、李俊龍（執行）　性別發展
(*Gender Development*)
2008　130 × 90
cm　電腦繪圖

者已完成的一項課程實驗計畫，其中引領學生自省其自身的性別經驗，然後藉由藝術的媒介傳達其對於性別議題的思考。這些過程、學生及其作品凝聚成如核彈般無比的能量，是一發不可收拾的箭頭，更是鬆動傳統體制的彈頭，促成社會改變不可忽視的行動力。

　　因為自身性別意識的覺察，到接觸相關的知識與典範，落實在藝術創作研究與教育的經驗，我不免好奇，在高等教育工作的其他同行不知是如何的情況？作為女性，長期在教育界是處於弱勢的族群⓯，倘若得以在高等教育從事藝術教職的工作，在同時

⓯譬如，常參與藝術或教育等的相關會議可以發現，怎只有我一位女生的事實，這與我國大學女性一級學術主管的弱勢比率有關，依 100 學年度教育部統計處的資料為 22.9%；此外，依據 2008 年統計，我國高等教育女性教師只占 34.34%，女性教師比率依教育階段遞減，請參：羅惠丹

具備藝術家／研究者／教師三位一體的角色時,她們的專業知識、所成就的藝術事業,以及在性別議題的思考, 應該是在知覺與不知覺之中, 透過正式與潛在的方式, 扮演性別重整教育播種者的角色, 正關係著臺灣性別平等教育在藝術領域所可能的著力點, 是改變臺灣社會與藝術界性別秩序與體制的契機所在。但是, 這些女性在哪? 她們是如何能突破傳統父權的體制而能成就其專業的藝術與教育地位? 其成長、家庭、教育及藝術社會的參與為何? 其藝術創作思維、歷程及作品的特色為何? 對於性別相關知識的獲取與性別意識的形成過程為何? 對於藝術社會性別議題的看法和參與的情形為何? 對於藝術再現性別議題或思維的看法為何? 以及對於性別平等教育的見解為何? 這些範例之相關史料, 應如何具體的建立, 以作為教與學的參考? 因此, 形成本書的來源: 「性別」重整播種計畫(二): 女性播種者 [16] ——「藝術家／研究者／教師三位一體」的生命、藝術與性別意識。

(2011)。*我國教育類性別統計之國際比較*。臺北: 教育部統計處。因此, 雖然大專院校藝術類相關科系女性教師的比率較一般性的比率為高 (100 學年度女性教師占 49.1%), 但有機會參與教育相關決策的機會並不多。

[16] 「播種者」在本研究係指藝術教育工作者透過正式或潛在課程、藝術家的創作作品、身教或指導等, 傳遞一些有關性別的知識或作為, 如同播種的人, 故使用此詞彙以與研究計畫題目「播種計畫」相呼應。

｜第二節　重要性與目的｜

1.從藝術教育研究的發展談本書議題的價值與意義

　　藝術教育的實踐與藝術教育典範的流變，有著密切的關係，誠如 Feldman (1996) 所言，人類在社會、經濟、政治、心理與道德方面的思考與行動，必然影響到藝術教育的教與學。自 1920 年代起，以創造性自我表現 (Creative Self-expression) 為中心的藝術教育思想引導了許多的藝術教育工作者 (Efland, Freeman, & Stuhr, 1996, p. 3)，強調藝術教育以培育兒童的原創性與自由創造表現為主，因此在進入藝術教育場域時，便以兒童的心理與認知的發展為先備知識。在 1960 年代由美國教育改革所帶動的國際藝術教育思潮轉移，以學科本位之藝術教育（Discipline-Based Art Education，簡稱 DBAE）為鵠的，稱職之藝術教育工作者必須瞭解藝術製作、藝術史、藝術批評及美學等學科程序性之知識與技能 (Clark, Day, & Greer, 1987)，尤其是以西方經典表現為主的精緻藝術教育內容。逮 1990 年之後，學科本位藝術教育之典範逐漸被消解與轉型，代之而起的是個體的創意表達、多元智能、性別、人權、環保、多元文化、為生活而藝術、以至於視覺文化等各種

典範的互動、折衝與並置（陳瓊花，2003；黃王來編，2003；Day, 2003; Efland, Freeman, & Stuhr, 1996: 42），形成各地開放繽紛的多義局面。當前藝術教育的典範更是強調學生生活周遭文化、性別平等教育、民主人權、以及數位環境的重要性 (Duncum, 2002, pp. 6–11; Garoian & Gaudelius, 2004, pp. 298–312; Hicks, 2004, pp. 285–297; Taylor, 2004, pp. 328–342)，呼籲跨領域的探究，有關這一方面的研究與討論，正屬蓬勃發展的階段，從最近期的 *Visual Arts Research* [17] (2011, vol. 37, no. 2, issue 73) 期刊以「女孩時期 (girlhood)」專題的方式聚焦，全部的內容在討論有關女孩的權力及流行文化等議題可見一斑。

　　臺灣藝術教育的研究與實施如同前述西方藝術教育思潮之發展，在學術研究的區塊，一直較著重於學校教育場域的課程研發或教學的面向（陳瓊花，2005a），相對的，有關藝術與性別的研究是極為貧乏，尤其對於當前被賦與高等藝術教育地位、擁有資源分配權，也是藝術知識生產者——具備藝術家／研究者／教師三位一體的女性，其藝術生命、藝術創作與性別意識等脈絡之間關係的研究，更是鳳毛麟角。藝術教育長年以來孤立於其他學習領域之外，在藝術的領域之間，藝術教育也日與藝術創作、藝術

[17] *Visual Arts Research* 是美國藝術教育界除 *Studies in Art Education* 和 *The Journal of Aesthetic Education* 之外重要的研究期刊，由 University of Illinois-at Champaign-Urbana Press 出版。請參：http://www.press.uillinois.edu/journals/var.html。

史、美學及藝術評論的探究逐漸產生分隔，藝術教育的範疇日趨狹隘，影響藝術教育的本質發展。因此，本書從性別平等教育、文化與社會學研究的觀點中開發案例予以論述，來擴充現有藝術教育討論與研究的場域，一方面建構引領性的理論與實徵研究的基礎，同時，也希望藉由典範的討論來帶動實務面的創新。

2. 從世界潮流談性別議題研究所處時代的重要性

「性別主流化」是當前聯合國在全世界推行的一個概念，是指所有政策活動，均以落實性別意識為核心，要求過去的政策、立法與資源須要重新配置、改變，以真正反映性別平等。性別平等是一種價值，而不是特定人口的福利；性別平等不等於婦女福利。性別主流化要求政府全盤地檢討目前勞動、福利、教育、環保、警政、醫療等政策裡，隱藏著的性別不平等，重新打造一個符合性別正義的社會。

臺灣於 2000 年受聯合國思潮的影響使用此一詞彙，並於 2004 年公布《性別平等教育法》，以合理化教育資源與環境。總統府於 2005 年 7 月成立了性別主流化諮詢顧問小組，2005 年 12 月 9 日在行政院婦女權益促進委員會第 23 次委員會議通過「行政院各部會推動性別主流化實施計畫」積極推動性別主流化的重大工程，2006 年 11 月 10 日內政部核定「行政院婦女權益促進委員會設置要點」，由院長召集部會首長及社會專業人士與婦女團體代表，定期會議研商相關事項，以保障婦女基本權益、維護婦女人

格尊嚴、開發婦女潛能、促進兩性平等，性別主流化之規劃推動便是其任務之一。以國內掌理學術發展的行政院國家科學委員會為例，便設有「性別平等專案小組」協助推動、規劃、評估及審議學術研究的性別相關議題。因此，自96年度（2007年）起新闢「性別與科技」研究計畫類別的申請，在101年度的計畫徵求書便明揭：

> 本會推動「性別與科技研究」計畫（以下簡稱本計畫），乃
> 為響應政府各部會執行「性別主流化」之政策，提升國內
> 科技研究人才之性別敏感度。「性別主流化」不僅僅是關注
> 「婦女」，或是關注男女「兩性」的議題，它更涵蓋對所有
> 「多元性別」族群與權益的重視。
> 本計畫著重「具性別意識」之研究；亦即對各種性別不平
> 等的現象提出質疑或批判，並尋求改善之道。
> (http://web1.nsc.gov.tw/mp.aspx)

此外，並自2008年起公布「專題研究計畫」的性別統計分析，以明朗化學術人口及資源的分配。

在非政府組織方面，例如成立於1982年的「婦女新知雜誌社」，一群關心性別平等的婦女朋友，致力喚醒婦女自覺、爭取婦女權益、推動性別平等的理想，在艱苦的環境下發行刊物，舉辦活動。1987年解嚴之後，更籌募基金立案為「財團法人婦女新知基金會」，在多項婦運議題上扮演開拓和倡導的角色，並以提倡和

監督婦女政策、遊說立法、推動女性參政、培力女性參與公共事務等作法，逐步改造體制和性別文化。此外，台灣女性學學會自1993年秋成立以來，定期輪流於全臺各地舉辦與性別議題相關之研討會；在藝術界，1984年正式立案的臺北市西畫女畫家畫會，帶動女畫家們在視覺藝術創作的切磋；2000年成立的女性藝術協會則努力推動及協助女性在藝術產業中的發展與研究；2001年台灣婦女團體全國聯合會成立，聯合婦團的力量，排除城鄉差距，促進資源共享及兩性平權等。凡此，無論是政府或非政府組織的運作，都可以體會到性平議題的時代意義。

　　我因深刻認同此一時代思潮的重要性，隨著「性別與科技」專題研究計畫的成果而發表本書，試圖藉由此書的拋磚，創造高等教育階段「藝術與教育」的領域中，有關性別意識反思與「再教育」的可能。感佩這六位「播種者」在藝術與教育方面積極作為與思慮的現身說法，相信除可提供女性對自身角色及未來可期待的信息外，應可激發更多的朋友關懷性別的議題，共襄建立更具平等共享、尊重公民意識，打造互相尊重、互為主客的理想社會。

3.本書探討此議題的目的

　　基於以上的思考，乃以從事十年以上高等教育藝術師資培育相關機構教職、具創作經驗且有持續創作展出（無論是個展或聯展）者為研究對象，她們分別是李美蓉（臺北市立教育大學）、薛

保瑕（國立臺南藝術大學）、吳瑪悧（國立高雄師範大學）、王瓊麗（國立臺灣師範大學）、林珮淳（國立臺灣藝術大學）及謝鴻均（國立新竹教育大學），並經過研究對象的同意後，以深度訪談、文獻、創作歷程與作品風格分析的方式，探討其藝術生命故事，一方面樹立女性典範，建立臺灣高等教育女性從事藝術與教育工作之相關史料，另一方面也希望藉此充實臺灣女性藝術史與女性創作者之相關研究。

　　具體而言，本書主要的研究目的如下：

(1)建構女性播種者的生命圖像

　　a. 檢視女性播種者的成長、家庭、教育及藝術社會的參與

　　b. 建立女性播種者藝術家／研究者／教師三位一體的生命圖像案例

(2)詮釋女性播種者的藝術創作特質與作品風格

　　a. 檢視女性播種者的藝術創作思維、創作歷程及作品特色

　　b. 剖析女性播種者藝術家／研究者／教師三位一體的創作特質與作品風格

(3)瞭解女性播種者的性別意識

　　a. 對性別相關知識的獲取與性別意識的形成過程

　　b. 對藝術社會性別議題的看法和參與的情形

　　c. 對藝術再現性別議題或思維的看法

　　d. 對性別平等教育的見解

(4)藉由以上的研究探討，編織不同女性播種者（藝術家／研

究者／教師三位一體）生命、藝術與性別意識圖像的結構
與內涵。

第二章
藝術教育典範研究的論述與方法

「典範」一詞，依教育部辭典釋義，是榜樣、表率、模範、範例、典型、規範或楷模（教育部國語推行委員會，1994）。雷同的，在西方《韋氏辭典》譯為範例 (example)、模式 (model) 或是類型 (pattern)。通常被用來形容「人」或是「事」。「典範」詞彙的使用也是目前社會科學界討論學術發展與方法論的一個重要核心概念，代表信仰的系統，通常為某學術社群所共享的基本信念，而此信念並非是一成不變 (Kuhn, 1970)。就結構而言，典範具有「完形」的組織，非部分的拼湊（潘慧玲，1996），在後現代充滿不確定、解構性的多義時代，此「完形」的概念，具脈絡的複元性，亦即多元典範並存的可能。因此，典範研究可以是「思潮（理論）」或「人物」的探討，而「思潮（理論）」往往是在「人物」的思想、信仰及動能下所形塑或交融，「人物」的相關研究，是「思潮（理論）」的基礎。

藝術教育包括「藝術」與「教育」內涵的關聯概念，透過人為的藝術活動及其作品的教養歷程與成果，亦即透過人為的產品及其脈絡、製作者、以及觀賞者等各項的存在現象，及其之間互動關係與意義的教育與養化（陳瓊花，2007）。

本書是針對「人物」的範例或典型，而這「人物」是在藝術界具高等教育位置的女性工作者，深究其多方面表現所共構的系統特質。

｜第一節　論　述｜

1.女性主義與性別藝術議題研究

性別藝術議題研究的意識，是依存於個體與文化中有關性別信念系統的互動，其發生係導源於女性主義之兩性平權的思考，「女性主義」的英文字 feminism 源於法文的 feminisme，根據美國 Yale University 學者 Nacy F. Cott 的研究，於 1880 年在法國創立第一個婦女參政權會社的法國女子 Hubertine Auclert 最先公開提出這個詞彙（楊美惠，1999，p. 32）。女性主義主要是以女性權益及經驗為本源，跨越階級及種族的理論與運動。1970 年的西方藝術界，在英國倫敦，首次有女性自由藝術團體 (Women's Liberation Art Group) 的成立；在美國紐約，則有女性團體走上街頭，抗議女性被排除在以男性為主流的展覽與機構之外。同年，藝術家 Judy Chicago 在 Fresno State College 開設全美首次的女性主義藝術課程；之後，1971 年，美國藝術史學者 Linda Nochlin (1931–) 在 *ArtNews* 雜誌發表文章〈為什麼沒有偉大的女性藝術家? (Why Have There Been No Great Women Artists?)〉的提問，帶領社會大眾省思，長期以男性為主軸思考下，所建構藝術史的侷

限與缺失。許多女性的經驗與實踐，透過女性的刊物得以傳播開來。1972 年在英國發行首份女性主義的期刊 *Space Rib*，同時在美國紐約也發行首次的女性主義期刊 *The Feminist Art Journal*；到 1976 年，Linda Nochlin 和 Ann S. Harris (1937-) 為洛杉磯美術館策劃「1550–1950 年女性藝術家的紀念展」(Chadwick, 1990)，1979 年，Judy Chicago 則以象徵手法發表被歷史遺忘女性的經典作品「晚宴 (*The Dinner Party*, 1974–1979)」，這些藝術的動能，都積極引導女性主義藝術的研究與發表。

Dubois (2006) 將女性主義運動的歷史，依時間發展的先後，詮釋三波的女性主義運動時間與特質。依其觀點，第一波的女性主義運動是十九世紀中及二十世紀早期，第二波則是從 1960 到 1980 年間，之後則產生後現代及第三波的女性主義。

第一及第二波的女性主義運動，透過社會改革、性別平等及女性的凝聚，對於女性的平等已產生重大的貢獻，尤其在第二波的運動中，特別強調平等教育的機會，讓女人得以在學術有更多的投入。如此逐年在性別議題的深耕，無論是在藝術、媒體、或文化研究的專業學科中，女性已從外圍者進為在內者。誠如電視評論學者 Brunsdon (1996) 所提出的，她認為學術的女性評論是越來越專業，且奠定女性主義電視評論的立場，女性主義的批評言論，不僅只是分析電視節目的程序，它同時是在建構一般女性觀者與女性主義評論者之間明顯的「認同」與「差異」。依據 Brunsdon 的分析，自 1976 至 1980 年間有三種類別的女性主義評論的階段

變化（這是依女性主義者中，她與其他者——其他女人、非女性
主義的女人、家庭主婦和電視觀者等的關係來界定，以「女人」
自己的類別來建構一系列女人的立場，pp. 169–170）：

第一類為「透明一致的—沒有他者 (Transparent-no others)」：

在 1960s–1970s 年間，所有的女人都是性別意識團體的一員，
覺知其自身是父權社會下的附屬地位，所有的女人如同姐妹般，
在女性主義者與女人之間是沒有他者的存在，在評論的代名詞是
以我們 (we) 來表示。

第二類為「霸權的—非女性主義他者 (Hegemonic-non-
feminist women others)」：

在此階段，女性主義的電視評論在於促進將女人的女性認同，
轉換為女性主義者的認同。這時女性主義者的認同在於區分女性
主義與他者——一般的女人，家庭主婦，她可能會成為的女人，
被迫參與的角色。立場上是非常的矛盾，涉及對傳統婦女特質的
批評或辯護。

第三類為「碎片的—每一個人是一個他者 (Fragmented-
everyone an other)」：

強調對於性別的多元認同及其意義，反對專注在女人文化
(women culture) 而忽略民族與階級。任何女性主義者的觀點，均
有其獨特的自身認同與相關脈絡知識，具因人而異的非普遍特質。

顯然的，第三類的立場已漸趨近於後現代的思維。事實上，
從第二波的女性主義運動以後，女性主義者更專注在女性主義及

婦女時期 (womenhood) 的社會建構論述。因此，女性主義意識興起，帶動許多的社會實踐，引導社會大眾對於父權的批評，對視覺文化及大眾媒體所表現父權及宰制文化的分析。當然，在此思潮的引動下，媒體對於女性主義者是充滿敵意，有所謂男人之恨，反女性主義者因應而起 (Genz & Brabon, 2009)。其實，第二波女性主義運動最為詬議之處，主要是來自於其對白人女性權力的維護，但並未考慮到種族、工人階級以及沒有能力女人等的相關問題。針對第二波女性主義運動的缺失，之後新的思潮，便朝向跨越這些藩籬的方向發展。

新的女性主義強調個人的選擇，享受視覺文化與消費主義，擁抱矛盾，協商慾望及愉悅 (Braithwaite, 2002)。Braithwaite (2002) 甚至明確表示，後現代女性主義是女性主義的終結 (the "end" of feminism)，反對集體性的女性主義政治，是傾向於超越「性別的 (sexual)」，即使於公或於私方面，性別經驗的掙扎仍然存在，但女性主義者較不願與具意識形態的政治活動起舞，她們較感興趣的是解決日常生活脈絡所存有的性別議題。基本上，第三波的女性主義運動者尋求擴展第二波以來的方法與議題，其中包括對資本主義消費的批評、社會改革、以及對婦女壓迫的反抗 (Baumgardner & Richard, 2000)。依據 Snyder (2008) 的看法，第三波女性主義者倡導使用個人的敘說來表現多元的觀點、擁抱多元的聲音與行動、以及採納全面性的取徑等三種關鍵的方法，來建構女性主義的認同與政治。

依女性主義運動時間軸的發展，Alcoff (1988) 認為有關女性主義研究的主題，依序可分為解放的 (Liberal) 女性主義、文化的 (Cultural) 女性主義、以及後結構主義的 (Post-structuralist) 女性主義。解放的女性主義者傾向於檢視過去與現在的社會體制下，女男的待遇與機會，女性藝術家在歷史上的定位，以及在藝術方面女性刻板而浮濫的意象。文化的女性主義者則在於區辨男女性別文化層面的不同，批判男性定義下的藝術傳統及其對女性的詆貶、西方藝術形式的階級化、男性偏見所主導的創造性與獨特性的主張，肯定女性所認同的藝術作為、兩性平權的方法在教學、創作及藝術作品的展現。後結構主義的女性主義者則著重在用語與觀點上的解構，女性之間、女性團體之間的區別，分析早期女性主義者的藝術理論與實務之缺失，探討後現代的藝術形式與探究，追尋後現代認識學的意涵，相對於解放與文化的兩性平權的政治性行動主義觀點而言，後結構之兩性平權的觀點是較缺乏政治性而具學術性，致力理論的擴展與建構 (Collins & Sandell, 1997, pp. 197–199)。

從普遍性自覺的訴求、到呼籲超越傳統以至於回歸個體差異性的省思，是女性自身角色與思考的更遞。1980s 年代後，人文與社會科學中有關女性主義的研究，普遍的整合當代的批評理論、解構主義、馬克思主義、以及心理精神分析學等觀點，而形成多樣的女性主義。最近，在臺灣學術界，這些理論已被男同性與女同性所競相探討，突破長久以來所建構的界限，且有漸從婦女時

期 (womenhood) 的研究轉向女孩時期 (girlhood) 的瞭解或是有關「男性」的研究等。從歷史脈絡的發展顯示，性別意識的討論已從女性的自覺、自決，以至性別的平權與擴張。有關性別的研究 (gender studies) 已不只是研究男與女 (male/female)、男性與女性 (masculinity/femininity)，而是有關於異性與同性的關係 (heterosexual/homosexual relations)，或是許多性 (n sexs) 的研究（Davis & Morgan, 1994, pp. 198-199；陳瓊花，2003）。

2.臺灣性別藝術議題研究的發展

⑴政治、社會與文化藝術之歷史脈絡

臺灣性別藝術議題研究的興起根源於女性主義在臺灣的發展，而臺灣女性主義的發聲是起於獨特的政治、社會與文化藝術之歷史脈絡■。

臺灣首度出現關心婦女的文章，始於日據時期，王鷗、張麗

■ 請參閱：中華民國教育部部史全球資訊網。2011 年 4 月 10 日，取自：http://history.moe.gov.tw/。王麗雁 (2008)。臺灣學校視覺藝術教育概述。載於鄭明憲主編，*臺灣藝術教育史*（頁 106-161）。臺北：國立藝術教育館。林曼麗 (2000)。*臺灣視覺藝術教育研究*。臺北：雄獅圖書。黃冬富 (2002)。藝術教育史概述。載於黃壬來主編，*藝術與人文教育*（頁 155-191）。臺北：桂冠圖書。陳瓊花與丘永福 (2011)。承繼與開來——百年視覺藝術課程標準演變之歷史圖像。載於鄭明憲總編輯，*臺灣百年來學校藝術教育發展*（頁 98-131）。彰化：國立彰化師範大學。

雲及紫娟等人在《臺灣民報》上所發表關心婦女權益的論述（王雅各，1999）。至於最早有關婦女意識社群的成立，可以追溯到日本婦人團體於 1901 年所創始，並吸收臺灣士紳的夫人們所組成，以從事女子教育機構的設置、致力廢除纏足運動及其他相關的社會公益活動（洪雅文，2004）。其後，在 1925 年方才有由臺灣人民所自組成立的「彰化婦女共勵會」，以定期辦理例會、演講、婦女運動及手工藝展等振興文化相關活動；1926 年具組織規模的「諸羅婦女協進會」成立，以改革家庭、打破陋習、提倡教育、修養道德，以圖婦女地位之向上為宗旨，南臺灣的婦女意識逐漸受到重視，到 1927 年「高雄婦女共勵會」的成立，更明確婦女在地方文化活動推展所扮演的角色（游鑑明，1999）。1946 年，隨著第二次大戰的結束，追求自由的風氣大為開展，臺灣全省性的婦女團體「臺灣省婦女會」於臺北成立，以臺灣婦女的需求為核心，協助失業婦女，輔導其就業技能，並出版《臺灣婦女月刊》及《臺灣婦女通訊》等，以聯繫並凝聚各地婦女團體的力量，促進婦運工作，後更名為「中華民國婦女會總會」（吳雅淇，2008）。

　　從 1948 至 1967 年間政府遷都來臺，一切建設以政治及社會安定為前提，推行三七五減租土地改革及交通建設，加強國語及中國文化認同的民族精神教育。藝文機構相繼成立❷，藝術學習

❷ 如 1955 年國立歷史文物美術館成立（後更名為國立歷史博物館），國立藝術學校成立（即國立臺灣藝術大學的前身）。接著，1957 年國立臺灣

的環境在逐漸的建構與推動中,惟當時的文藝思潮是相較的閉鎖。中華文化復興運動委員會強調對中華文化的認同與對中共的文化作戰,如此的政策思維,具體化在之後國民中小學美術課程標準的修訂,強化民族藝術的重要性。這段時間,師範學校逐年改制為五年制師範專科學校,且臺灣省立師範大學改制為國立臺灣師範大學,臺灣省立高雄女子師範學校改設為臺灣省立高雄師範學院。整體師培教育體制的提升,師資專業教育及師資的需求受到重視,臺灣早期的女性藝術家及教育工作,是在如此的環境下成長。

自 1968 至 1986 年,政府陸續推動各項建設,實施九年國民義務教育,強化三民主義政治思想、反共及維護中國傳統固有文化的文化與教育政策,建立推展文化建設之正式組織及相關的機構,加速國家文化建設。1971 年美國季辛吉祕訪中國,我國退出聯合國,臺灣社會訴求民主化。在這樣的環境下,民主意識漸趨高漲。1973 年臺灣省政府教育廳出版 Sir Herbert Edward Read (1893–1968) 的《透過藝術的教育 (*Education Through Art*)》(1954) 中譯本（呂庭和譯）,民間則於 1976 年出版 Viktor Lowenfeld (1903–1960) 的《創性與心智之成長 (*Creative and Mental Growth*)》(1957)（王德育譯）,西方藝術教育的典範思維,逐漸以開發國家優勢的角色輸入。呂秀蓮於 1974 年出版《新女性主義》及《尋找

藝術館成立,於臺北辦理第四屆中華民國全國美術展覽會。

另一扇窗》，大力鼓吹新女性主義，成為臺灣女性主義的揭竿者，使得女性主義思潮得以現身為民所識。

　　因此，經數年的醞釀，繼呂秀蓮之後，於 1982 年，一群關心性別平等的婦女朋友凝聚成軍，在艱苦的環境下成立「婦女新知雜誌社」，辦理活動，致力喚醒婦女自覺、爭取婦女權益。1983 年 12 月 24 日臺北市立美術館正式開館，蘇瑞屏代館長為國內首任的女性美術館館長，為臺灣的當代藝術環境開啟新境。接續著，1984 年藝術教育界在國立臺灣師範大學美術系首位女主任袁樞真教授的發起下，「臺北市西畫女畫家畫會」正式立案，帶動女畫家們在視覺藝術創作的切磋與精進。1986 年民主進步黨成立，開啟執政與在野政黨的運作機制。是臺灣民主化的一大步履，促進文藝思潮的自由與開放。

　　從 1987 至 1999 年，政治解嚴，臺灣民主化具體落實，現代、本土、多元及國際化成為教育及文化政策推展的首要目標。1987 年，「婦女新知雜誌社」籌募基金立案為「財團法人婦女新知基金會」，開拓和倡導多項婦運議題，積極提倡和監督婦女政策、遊說立法、推動女性參政、培力女性參與公共事務等，致力改造臺灣社會體制和性別文化。同年，報禁解除。1993 年 9 月 28 日由女性學者發起，在清華大學的月涵堂舉行「台灣女性學學會」的成立大會，在成立會場上，抨擊國家考試公然歧視女性，許多公務員考試上限制女性錄取名額，且質疑男性錄取人數與女性巨幅差異之合理性，要求大專院校中女生必修的護理課程改為通識課，

修改課程及內容等，以免充滿傳統性別角色的課程再塑造人生角色偏頗的新生代。之後，該學會並定期輪流於全臺各地舉辦與性別議題相關之研討會，積極促進教育政策的革新。1994 年 4 月「四一〇教改行動聯盟」提出制定《教育基本法》、落實小班小校、廣設高中大學、推動教育現代化四大訴求，喚起全民教改共識。當時，藝術教育思想受到諸多歸國學者返臺執教的影響，更是蓬勃殖入西方學科本位的藝術教育論述。1996 年史上首次民選總統、副總統，建立臺灣民主開放的里程碑。隔年經社會專家學者及多方團體的努力，教育部成立「兩性平等教育委員會」 **3**，推動全國性平教育。並於 1999 年通過《婦女教育政策》，教育部從學校、家庭、與社會教育等三大層面著手，宣布二十一世紀「全人教育，溫馨校園，終身學習」的教育願景。

逮 2000 年，政黨輪替，呂秀蓮成為中華民國史上的首位女副總統。當年，藝術界假華山藝文特區舉行「台灣女性藝術協會（Taiwan Women's Art Association，簡稱 WAA）」成立大會，簡稱「女藝會」，是一個全國性藝術團體，該會宗旨包括進行國內女性參與藝術產業資料之收集、調查、整理、分析與出版；開發、爭取、整合藝文界現有資源，建立管道，協助女性相關從業者；以及積極改善藝術界整體性別差異環境。成員來自藝術創作、藝術教育、藝術行政管理、藝術研究、藝術評論……等專業領域。

3 後配合 2004 年性別平等教育法公布改為「性別平等教育委員會」。

同年，受聯合國思潮的影響，臺灣社會開始使用「性別主流化」的詞彙，有志之士及團體開始推動相關的思維與行動。在性別認同上，臺灣社會也有了較大的突破，臺北舉辦首次華人世界同性戀大遊行；在教育方面，教育部發布〈國民中小學九年一貫課程綱要〉及重大議題，其中便包括了性別與人權等議題。

　　劃時代性的改變，2004 年 6 月 23 日政府公布《性別平等教育法》，規定中央及地方政府主管教育單位及各級學校均必須設置「性別平等教育委員會」，以合理化教育資源與環境，並據以推動相關的活動。隔年教育部公布首部「藝術教育政策白皮書」，規劃為期四年之國家藝術教育發展藍圖，培育具備美感競爭力的各類藝術專業人才及開發文化創意產業。藝術教育思想受到多元文化及視覺文化的影響，強調藝術與人文的生活實踐，文化創意產業成為文化與經濟政策推動的新思維。2007 年臺灣高速鐵路通車營運，南北「一日生活圈」實際發生，無論政治、經濟、交通及社會均高度發展，加以科技的昌明，全球村日常生活與學術影像的傳輸與經驗，深刻影響人們的生活與工作型態，以及思維的模式與視野。全球性性別議題的關懷與討論，在臺灣社會已受到相當的重視[4]。

　　從以上歷史事件的摘要聯結，瞭解臺灣社會的興革與建設，

[4] 2012 年 1 月 1 日行政院組織改造，增設「性別平等處」專責單位，以強化推動性別平等工作，可見一斑。

隨著政治解嚴帶動思想的多元開放，促進教育與文化藝術資源與政策的演變與發展。從 1974 年呂秀蓮的出書揭竿、1982 年「婦女新知雜誌社」婦女團體的拓荒，1984 年「臺北市西畫女畫家畫會」的女性藝術出擊，1993 年「台灣女性學學會」集體學術力量的斬荊、2000 年「台灣女性藝術協會」以藝術實踐的動能持續破浪等，不難體會，女性主義意識的發響與集體動能的凝結，在逐步開放與自由的社會轉型發展中蟄伏、發芽而開花。

⑵女性主義與性別藝術議題

　　女性主義以女性權益及經驗為本源，以跨越階級及種族的界限為鵠的，此核心的議題是橫跨各學科領域的範疇，可以說，女性主義是存在各學科領域之中，具跨領域的特質。女性藝術家的存在是先於女性主義藝術的開始，先於女性意識的普遍化。若以女性藝術力量的集結發聲為標的，如前述，西方是在 1970 年，倫敦首次女性自由藝術團的成立，及首次發生在紐約的女性團體的藝術抗議活動，而臺灣則發生在 1984 年的臺北市女畫家學會的正式立案，雖然約晚於西方十四年，但是只要一有開始，性別意識猶如火勢燎原，便可由點而面的聯結，不斷的擴展。依據陸蓉之(2002) 的主張，1980 年代是臺灣女性藝術的成長期，而 1990 年代則是女性意識及女性化美學品味的崛起（頁 106–271）。

　　大體而言，1980 年代之後，因為臺灣經濟高度發展，許多的知識分子自國外學成返國服務，注入新的學術訓練與思維，與國內的知識分子們，分別在不同的工作崗位上，傳遞學術新知、性

別平等或女性主義的相關論述，無論是在藝術創作、藝術相關的評論或藝術教育等層面，都可以觀察到知識分子的著力與影響。譬如，龍應台在 1985 年出版《野火集》5，同年，薛保瑕在臺北福華沙龍「新銳展」發表「P.S. 的本質」等 P.S. 系列作品，吳瑪悧則於臺北神羽畫廊展出「時間空間」；郭禎祥於 1988 年發表〈以艾斯納 (E. W. Eisner) 學科本位 (DBAE) 為理論基礎探討現今我國國民美術教育〉6，同年，袁汝儀發表〈由藝術教育的價值觀探討有關「以學科為基礎的藝術教育」之辯論〉7；1989 年李美蓉在二號公寓展出「廢墟」；陸蓉之於 1991 年出版《後現代的藝術現象》8；張小虹在 1993 年發表〈影像、教學與意識型態：「性別與電影研究」通識課程設計〉9；1994 年林珮淳在國立臺灣美術館發表「蛹」系列作品；劉紀蕙在 1996 年發表〈故宮博物院 VS 超現實拼貼：臺灣現代讀畫詩中兩種文化認同建構之模式〉10；

5 請參：龍應台 (1985)。*野火集*。臺北：圓神出版社。

6 請參：郭禎祥 (1988)。以艾斯納 (E. W. Eisner) 學科本位 (DBAE) 為理論基礎探討現今我國國民美術教育。*師大學報, 33*，575–593。

7 請參：袁汝儀 (1988)。由藝術教育的價值觀探討有關「以學科為基礎的藝術教育」之辯論。*國民教育月刊, 228 (12)*，215。

8 請參：陸蓉之 (1991)。*後現代的藝術現象*。臺北：藝術家。

9 請參：張小虹 (1993)。影像、教學與意識型態：「性別與電影研究」通識課程設計。*大專院校兩性教育通識課程教學研討會論文集*（頁 117–125）。臺北：臺大人口研究中心婦女研究室編印。

簡瑛瑛於 1997 年發表《台灣女性心靈、儀典與藝術表現》[11] 等。

如果女性主義是跨學科領域的存在，那麼，從各領域的專業學科角度都應有其獨特的視野，來探討性別藝術的議題。因此，性別藝術議題的範疇必然廣泛，若從藝術教育的角度察看，它可以涵括有關創作的主題與意念、公立美術館機構或另類展覽空間的資源、美術館的組織與管理、藝術史整體或特定脈絡或主題發展的女性觀點、以社會學或是心理學為論述基礎的藝術評論、後現代的藝術教育理論、女性視界的藝術教育學等等的討論。但是，無論是哪一層面的議題，都不外是強調或是以女性的意識、思維與經驗為基礎，探討女性自身的身心靈狀態或經歷，女性與社會之間的互動關係，以及大環境的社會機制對於女性的影響等。誠如社會學者 Barbara J. Risman 所主張「性別作為結構 (Gender as Structure)」的論述 (Risman, 1998, pp. 13–44)，性別藝術議題的討論與藝術社會中人、事或物的關係緊密相扣。

3. 性別的社會結構 (Gender Structure) 與主體的反思性 (Individual Reflexivity)

Risman (1988) 在其《性別暈眩 (Gender Vertigo)》一書中試著

[10] 請參：劉紀蕙 (1996)。故宮博物院 VS 超現實拼貼：臺灣現代讀畫詩中兩種文化認同建構之模式。*中外文學*，*25 (7)*，66–96。

[11] 請參：簡瑛瑛 (1997)。*台灣女性心靈、儀典與藝術表現*。女性與藝術專題研究系列，國家文藝基金會，女書店。

整合傳統中聚焦討論「性別化的自我」、「社會結構創造性別化的行為」、及「脈絡化的議題，如在互動過程中，實踐性別所再造性別的不平等」等三種有關的理論後，提出多元取徑的「性別作為結構」之論點。在此觀點下，性別是在社會生活中經由社會化、互動，以及制度的組織而建構。Risman 認為性別是深植於階層化的底層，會區隔機會與限制。這種區隔便產生三種層級的結果：一為「個體層級 (individual level)」，是性別化自我的發展；其二為「互動層級 (interactional level)」，無論男性或女性，即使其擔任同一的結構職位，卻面臨不同的期待；第三，「制度層級 (institutional level)」，微乎其微的，男性和女性會被賦予同一的職位。制度上的差異是基於資源分配的法條或清楚的規範，而資源是直接關係機會與物質實體的取得。Risman 並以如下頁的圖示說明。

　　依其看法，這三種層級是互動流通、相互影響，尤其特別強調互動層級和制度層級的效力，縱使個體有能力從其個人生活中去改變，且想要消除男性的支配，但性別化的制度和互動的脈絡仍然固持著。這樣的脈絡是由制度層級的性別化階層所組成，其中包括由性別所安排的物質資源的分配，而其形式組織和制度本身的方式是性別的，是性別意識型態的論述。Risman 還特別舉例說明制度面的強大影響力，她說：如果一個社會女孩沒機會受教育讀書，便不可能有年輕的女孩會被認為是具有潛能，可以成為國際領導者 (p. 30)。此外，Risman 也表示，性別期待不宜視為是內化的「男性」或「女性」，而是認知的想像 (cognitive image)，

圖 2-1
性別作為結構 (Gender as Structure)
(Risman, 1988, p. 29)

此認知的想像會限制個體或群體的行動。認知的想像是以抽象的方式存在，但我們往往是隨著時間，不斷的從和他人的互動，以及從電視、電影及其他媒體所傳輸的文化影像中，學習到這些。文化的期待成為行動的參照，讓我們的行為能有意義及有效。她同時認為，縱使我們可以克服性別化的傾向，而且也足夠幸運去排除制度面的性別偏見，但是，性別往往在人際互動層級所產生的結果，仍然會限制我們改變社會的企圖。因此，有效的社會改變必須藉由集體的行動，家庭、學校和朋友網絡的聯合；社會的改變不能只在認同的層面，它必須是認同、互動及制度面的聯手出擊 (p. 150)。

　　基本上，Risman 比較傾向於以社會「結構」論的觀點為前提，作為其立論的基礎，試圖掌握整體性別存在的社會運作機制。如此的見解，讓我們對於性別結構可以有較為全面性的理解，以及詮釋方法上的延引。但如此的看法，顯得較為悲觀，除指出「人」的受限性外，對於「個體」層級有關「人」的能動性方面，較缺乏深入的討論。有關此一部分，社會學者 Anthony Giddens 的「結構二元論 (The duality of structure)」及「反思性 (reflexivity)」的主張是較為樂觀且有極為深入的探微。

　　Giddens (1984) 在其《社會構成：結構化理論的概貌 (*The Constitution of Society: Structuration Theory*)》一書中表明，其論述主要在強調社會生活的川流不息。社會生活並非是遠處的「社會」，或者僅僅是近處「個人」的產物，而是人們所進行系列且持續不斷的活動和實踐，這些活動與實踐同時複製成更大規模的機構與制度。Giddens 透過「動能 (agency)[12]」和「結構 (structure)」的用詞，把「反覆發生的社會實踐」置於社會科學涵義的核心位置，既不是從「個人」著眼，也不是從「社會」的面向談起。Giddens 認為科學研究的主要領域既不是個體行動者的經驗，也不應只是

[12] 在社會科學的脈絡，"agency" 是指個體能獨立行動和自由作選擇的能力。一般將 "agency" 譯為「能動性」或「行動」、「行動力」，筆者依其本身的意涵，認為若為名詞，譯為「行動」或「行動力」，易與另一字 "action" 相混；而若為「能動性」，則有如描述一件客體的性質，並不妥適。因此，「動能」似較為易懂且通順。

社會總體的存在，而是經不同時空卻有序安排的各種社會實踐。社會行動者通過這種反覆創造的社會實踐，來表現其自身，同時，也藉由活動的過程中，再生產出得以再發生時的參考模式（或是前提）。結構的二重性是社會再生產過程最具整合性的特徵，可以被析解為結構化的動態過程。其中，互動的生產形式包括三樣元素：所有的互動涉及有意的溝通、權力的運作、以及道德的關係 (Giddens, 1976, p. 127)。基於這種以「互動」為底層的思考，Giddens 建構其所謂的「行動與結構二重性 (duality)」，這當中的要義，是指「行動」與「結構」二者是一體的兩面，社會結構制約人們的行動，但也是人們行動的前提和中介，使行動成為可能；另一方面，行動者的行動維持著結構，但也建立或改變著結構。Giddens 細膩的詮釋與行動有關的「動能 (agency)」，動能並非只存在於個人，它是人們行動的流動而且是與自我意識的屬性相聯結；「結構 (structure)」是社會系統再生產過程中的規則和資源，而規則是與實踐密切相關，是人們行動的概括，也規範行動者的行動。結構本身並無可視的形式，社會結構和社會系統的特質，則是依存在人們慣常活動的品質中。結構的產生與再生產是存在於人們所作的，而人們每天所作的是受到「實際意識 (practical consciousness)」所支配，依著社會生活的規則和習俗而持續。就好比語言的形式是不可見的，它的實存是在於人們每日的使用它。不同其他學者僅將結構視為是「限制」的論點，Giddens 認為結構既有限制但也具有「使能」的性質。他關心的是「反思性 (reflexivity)」和行動

者對其自身生活的解釋。

在《現代性和自我認同 (*Modernity and Self-Identity*)》書中，Giddens (1991) 指出，在後傳統的秩序脈絡中，自我成為是一種反思計畫 (a reflexive project)，因為從年輕到成人，步入現代性的環境，在連結個人和社會改變的反思過程中，改變的自我必須被探索和建構。因此，自我乃是不斷變化的連續體，由反思性所建構，而自我的認同並非是個體所擁有的特質或特質的組合，而是一種反思性的自我理解。Giddens 所謂的「自我的反思性 (self-reflexivity)」並非只是「反省 (reflection)」，而是「自我的對質或比較 (self-confrontation)」；換言之，反思包括個人對當下自我和以前自我的觀照及反省，經由各種方法，以求得自我的統整，實現自我的人生。

除自我的反思性外，Giddens (1994, 1998) 也談到社會轉變的過程中，攸關集體及社會改變之「結構的反思 (structure reflexivity)」及「制度的反思性 (institutional reflexivity)」，這些反思性的運作，是建立在社會行動者及關鍵的「專家系統 (expert-system)」，這是由於歷經現代化的過程，人們之間的信任關係產生改變，不再是面對面參與的信任關係，取而代之的是由專家系統所提供的信任。在愈趨民主化的過程，更與「制度的反思性」緊密扣聯，並顯現出自治的原則；此外，Giddens 也注意到在民主化潛在的脈絡中，「自助團體 (self-help groups)」(1994, p. 193) 的崛起和社會運動的發展，以及這些團體與運動對於政府官

員，專家及其他權威的反動，但 Giddens 對於「自助團體」雖然認同其有趣與具影響力，惟因非其專研的主軸，因此，並未著力。

相對於 Risman 以「性別作為社會結構」，主體顯得較為無力的看法，Giddens「自我的反思性 (self-reflexivity)」見解，對「主體」的自主性給與較為積極而樂觀的看待，但比較是有關「認知」的反思性，為一般性的詮釋，從其論述，較無從瞭解一般性的「主體」或所謂的「自助團體」進行相關藝術實踐的作為，或是藝術界的「主體」以藝術行動作為社會實踐之意義。此一部分，可以從 Giddens 的學術友人 Scott Lash (1994) 的審美反思性 (aesthetic reflexivity) 得到補充。

4. 審美反思 (Aesthetic Reflexivity) 與審美知識 (Aesthetic Knowledge) 之社會實踐

Scott Lash (1994) 從批判理論的觀點提出行動的主體在動能 (agency) 上，更具「自由」和知識性的新社會結構，稱之為是「訊息和溝通的結構 (information and communication structures)」，並從詮釋的角度主張一種側重於審美 (aesthetic) 面向，不同於 Giddens 以本體論之認知為本質的「反思性」，稱為「審美的反思性」。這種審美的反思性所涉及的不只是有關崇高的純藝術，而是包括流行文化及日常生活的美學 (p. 111)。Lash 認為「反思性」是建構在二方面的基礎：一為「結構的反思性」，在結構的反思中，「動能」是從社會結構的限制中解脫，然後反省此社會結構中的規則和資

源。其次，是「自我的反思性」，在自我的反思中，動能是反映在主體自身，一種自我的監控。Lash 認為，現代化的前提是普遍對於主體個性化 (individualization) 的要求，在此情形下，個人是較自由的不受傳統和習俗控制的非正統狀態。相較於 Giddens 的看法，Lash 是更贊同 Beck (1994) 所主張，工業社會的發展，反思的現代性是指創造性（自我）解構的可能，這種創造性解構的「主體」不是革命，不是危機，是西方現代化的進步 (p. 2)。現代性的反思，是呈現自由的成長以及對於專家系統的批判。呼應著如此的基礎思維，Lash (1994) 進一步表示，結構的反思性涉及從主流科學的專家系統中解放，而自我的反思性則是從各種批評的心理療育中，得以享有自由。反思性並非立基於信任，而是不信任專家系統 (p. 116)。在此一部分，與 Giddens 的見解雖背道而馳，但卻是建立其論述的基本想法。

　　在 Lash 所稱的「信息與溝通的社會結構」中，現代性的反思不僅是觀念符號 (conceptual symbols) 的運作，同時也涉及整個空間的其他符號經濟 (economy of sign)。這符號性的經濟所包括的影像、聲音和故事等並非是觀念的，而是模仿性的符號 (mimetic symbols)，他們一方面如文化產業的協定和智慧財產，屬於後產業權力的集合體，同時也打開虛擬與實體的空間，讓「權力／知識」合成的審美評論得以通俗化。Lash 說明「反思性」在本質上是認知的，但「審美的反思性」卻不然，它是聚焦在「客體 (object)」，如同藝術一般，因客體的存在，使我們審美的識別力得以反思；

除此,審美的反思也存在於每日生活的自然社會和精神世界之中,以及生活世界中的商品和官僚系統的模式。每日生活中的審美反思,是經由模仿性協商的模式進行,在結構和動能之間複雜的辯證。Lash 此種審美反思的特色是建立在「渴望的自我」,強調差異及表現性的個人主義(個人的特殊性),對於事物的瞭解是解構性的,所採取的幾乎是什麼都可以的社會規則模式,注重表意的人或物之符號元素的解析 (1994, pp. 158–159)。

Ewenstein 和 Whyte (2007) 運用 Lash 的審美反思論述,透過英國於 1965 年成立的 Edward Cullinan Architects 建築公司之團隊專案設計工作場域的深入觀察,包括與資深設計師、職員、設計團隊與客戶之間的互動、會議及相關工作等的進行,探索審美知識的產生。其研究結果提出,經由反思所產生的審美知識及其內涵的結構(如下表),並認為審美反思是藝術實踐的部分,它涉及開放性和對已知知識的質疑。

表 1 反思的審美知識及其內涵 (Aesthetic knowledge and its enactment through reflexivity) (Ewenstein & Whyte, 2007, p. 4)

類　別	審美知識	審美反思
符號的	審美知識如同風格,由符號學的詞彙所構成,並立基於特定的語詞和語法;包括經由非言語,指意,參考物和符號的表現。	審美反思如同反省,涉及感官知覺,符號化的過程,詮釋,直覺和以審美知識為主的思考。

經驗的	審美知識如同能力，建構在現象的語彙並涉及感覺，敏感性和合作的經驗。	審美反思如同實踐，以一種由審美知識而來變化材料的脈絡，建構「如反應似 (reflex-like)」的互動。

　　從表 1，可以看出 Ewenstein 和 Whyte 所建構的審美知識包括二方面的構成，一是學術領域的客體性知識——風格，一是實務面經驗性的知識——能力。在學術領域的客體性知識是有關專業技術與技能的層面，實務面經驗性的知識則是有關情境、場域的客觀理解與掌握，以及團隊合作的能力等。至於，審美的反思部分，則包括符號性知識過程化的反省，以及情境經驗實踐層次的調整。審美反思在實際執行的操作過程扮演極為關鍵的角色，它引導整體工作的有效調整，影響審美知識的運用。審美知識在組織性的實踐中，不僅是工作的符號脈絡，同時是工作整合的基礎。作者並特別表示，審美的知識與理解是超越文字的，它包括符號和經驗的形式。

　　雖然，如此的審美知識結構是由設計場域的實徵脈絡所建構，是否能普遍運用在其他的藝術實踐或生活化的藝文實踐，尚待多元而深入的追蹤研究，但是至少在目前，我們可以由此論述具體的得知，Lash 的審美反思在藝術的社會實踐時，所扮演的角色、功能及其積極的意義。

　　從 Risman 的「性別作為結構」的社會與文化觀點，到 Riddens 的主體與社會互動的「反思性」，Lash 的強調主體與客體並重的

「審美的反思性」，以至於 Ewenstein 和 Whyte 的「審美知識」結構的論述，是本研究深究這六位女性典範，如何在臺灣的社會及藝術教育環境下成長的理論基礎。

5.相關的研究

回顧與本書所討論的問題較為相關的文獻，可以區分為如下二個方向：一、為女性藝術教育工作者的研究，二為有關性別意識的探討（性別意識應是涵蓋性別概念❸）。性別意識的探討又可以包括，性別意識的形成、不同年齡層所存有的性別概念、學校教材及性別議題融入課程設計與發展等部分。

首先，有關女性藝術教育工作者的研究，在量數上，可以發現以對早期前輩畫家陳進的研究最多（田麗卿，1994；石守謙，

❸意識是一個包括多種概念的集合名詞，概念一詞，從心理學的觀點，是人們認識事物及分類事物的心理基礎，包括語言文字及其他有關人所製作的符號（張春興，1998，頁 317-318）。換言之，從人所創作使用的語言及影像，必然顯示出其對某些事物的認知與思考。概念的形成與發展有關人主體的心智、外在客觀世界、人主體與客觀世界間的互動、以及不同文化背景中的社會與物質界脈動之間相互關聯的結果。換言之，個體性別概念的形成是一種社會化過程的凝聚，也是歷史的建構。法國歷史學家 Michel Foucault 便認為觀念的形成（甚至語言的創造運用與定義）是由言論所建構，而這些言論是與各種社會的實踐與機制密切相連 (Rabinow, 1984)。

1992，1997；江文瑜，2001 等)。但這些研究多以文獻的探討與作品的分析為主，其中對於女性典範建立的思考與本研究所關心的較為相似，但與本研究所關心的當代性，及可以直接與工作者接觸以採集信息的作法是有所落差，所以，僅能就資料整理的方法上作為參考。除此，在林珮淳 (1998) 所主編的《女／藝／論──台灣女性藝術文化現象》一書，比較是從臺灣文化的脈絡來檢視臺灣女性藝術的發展現象，如其中陸蓉之談演變，賴瑛瑛論女性藝術的歷史面向，薛保瑕評臺灣當代女性抽象畫之創造性與關鍵性，林珮淳說女性藝術與社會，吳瑪悧從圖像材料與身體看女性作品等等的十二篇文章，是主題性的論述，與本研究所鑽研的問題雖非直接相關，但書中的篇章作者，有四位是本研究的研究對象，當然，其所論述者，是本研究所要收錄進一步探究的。Grosenick (2001) 編輯《女性藝術家 (*Women Artists*)》一書收集二十至二十一世紀四十七位女性藝術家，針對藝術創作的特質予以析述，雖對女性藝術史料的建立有所幫助，但也僅限於浮光掠影。至於陸蓉之 (2002) 的《臺灣（當代）女性藝術史》，依循歷史的發展，極為難得的收錄一些女性藝術家及教育工作者的成長、教育及作品等的訊息，其中也包括本研究所要研究的個案，惜此一部分因非個案研究，自然未能深入，且多僅止於文獻的討論或引用，與本研究所企圖挖掘的有所出入，但所勾畫的臺灣（當代）女性藝術史之大體架構，是絕對有基礎的參考價值。

　　Chao (2003) 的〈培力臺灣女性藝術教師的內外在取徑

(External and internal approaches for empowering Taiwanese women art teachers)〉在 Kit Grauer, Rita L. Irwin 及 Enid Zimmerman 編輯的《女性藝術教育者五：穿越時光的對話 (*Women Art Educators V: Conversations Across Time*)》一書，析述三位中學女老師的生命故事與性別經驗，但並未就創作經驗的性別表現策略與行動有所著墨，其研究結果特別指出女性師資的三種面向：一種是已注意到性別議題的存在，而有熱忱去探索；一種是未曾接觸，但一旦瞭解便想去教；另一種則是即使注意到此一議題的存在，但持保留的態度。因此，作者特別呼籲臺灣藝術教育應注意性別議題的重要性，其訪談的問題：諸如在藝術界的女性參與經驗，性別刻板印象等，可作為本研究之參酌。此外，Whitehead (2008) 對四位不同種族女性藝術家的研究 (Theorizing experience: Four women artists of color)，透過敘說研究的方式，訪問這些藝術家的認同、教育、專業的活動和創作的經驗，對女性主義的定義等觀點，並將這些經驗予以理論化。作者強調在藝術教育以女性主義作為一種取徑的有效性，並建議教導文化的差異時，可經由藝術家個人經驗的分享而予以強化。此研究的方法及結論，是本研究的參考與立論的基礎。

至於有關性別意識 (gender consciousness) 的研究，主要涉及性別意識的意涵、形成與行動的討論。其中針對意涵方面，依據 Hraba 與 Yarbrouh (1983) 的探討，性別意識的概念是來自於種族意識 (race conscious) 和階級意識 (class conscious) 的群體意識，它

包含了認同、評鑑及傾向於行動的成分。Gerson 與 Peiss (1985) 則認為性別意識並非有或無的問題，它是一個連續體。因連續體發展上的不同，分為三種型態，分別是性別覺察 (gender awareness)、女性／男性意識 (female/male consciousness) 與女性主義／反女性主義意識 (feminist/anti-feminist)。其中性別覺察牽涉對既有性別關係系統不具批判性的描述，為其他二種發展所必須。Gurin 與 Townsend (1986) 進一步指出，此意識是一種多元複雜的現象，包括對於社會上的權力、資源或聲望的集體性不滿，成員知覺到該群體在社會處境的意識型態，並相信為了群體的利益，集體性的行動是必須的。Mackinnon (1987) 也認為意識覺醒除私人經驗的分享外，更是發展瞭解及分析理論的基礎，以進一步採取行動，是轉化現狀採取行動的關鍵起步（引自游美惠，1999）。另張春興 (1991) 認為「意識 (consciousness)」是一個包括多種概念的集合名詞，其涵意係指個人運用感覺、知覺、思考、記憶等心理活動，對自己的身心狀態（內在的）與環境中人、事、物變化（外在的）的綜合覺察與認識（頁 173）。除此，Rinehart (1992) 提出，「性別意識」是個體認識到自己和政治世界之間的關係，是受到生理性別的形塑，女性主義是其根源，與其他的群體意識類似，是由「認同」相似他人的情感而來。Henderson-King 和 Stewart (1994) 提出性別意識不同於女性主義意識的觀點，「性別意識」是「女性主義意識」的基礎，但不等同於「女性主義意識」；「性別意識」是瞭解性別是一種社會文化的建構和社會的角色，而非植根於生物的

男女性別;「女性主義意識」較傾向於是種政治意識,有關於試圖改變在社會中對女人性別角色的歧視,以及在社會、政治及經濟方面,對女人不利之處。Wilcox (1997) 則認為性別意識是指對於性別的認定,對權力的不滿、對體制的譴責與集體行動的認識,並不必然指涉某種特定的意識型態。至於 Sternberg 表示「意識」是評估環境中的訊息並將之過濾的複雜過程,意識有監視與控制的功能,藉由意識,我們可以控制知覺、記憶與心智產生的訊息(陳億貞譯,2003,頁 27)。此外,畢恆達 (2003) 主張性別意識並非單純的冥思可得,雖然受到迫害的主體經驗是重要的,但是經常受到書籍、演講、社會運動或電影等的啟發與影響,更是性別意識形成的重要因素;畢恆達另在 2004 年的研究表示,只要是理解到女人並非是天生,而是社會所建構,檢視女人作為集體所處的社會結構,相信應該採取集體行動來改變女性集體處境之意識。潘惠玲與林昱貞 (2000) 檢視臺灣教師性別意識的現狀後提出,目前仍存有男尊女卑、男重女輕、男強女弱等的傳統「性別角色刻板印象」,導致偏頗的「師生互動與教師期待」,以及「教師對於兩性平等教育課程知識與態度」的不足或不適,因此,強調兩性平權的教學與日常互動模式的建立,必須先從教師的性別意識反思及自我改造開始,從不斷的省思與辯證的過程來帶動行為的改變。

在探討不同年齡層所存有的性別概念方面,作家 Betty Friedan 於 1963 年寫了《女性迷失 (*The Feminine Mystique*)》,描述

以男人為主流的社會中，許多不快樂與挫折的女人心聲，其作品激發政治與社會的改革行動，帶來性別概念的改變。Williamson (1996) 則指出：女人總是意味著家庭、愛，和性，……一般而言並不意味著工作、階級，和政治 (Williamson, 1996, p. 24)。相反的，有些研究關懷男性的限制，認為在長期概念與習俗的規範與制約學習下，男性必須表現應有的男性氣概，要強壯與勇敢等等的行為舉止。Mosse (1993) 也指出：男孩被社會教化為必須是主動、激進、具競爭力、有男子氣概、以及是男性的。延續的，Pollack (2000) 表示許多的男孩並沒有得到作為一個成人時，所須要情感上的關注、同情與支持。透過三位男性生命史的研究，朱蘭慧 (2002) 發現，父母的教養造成性別刻板印象的形成，家庭所傳遞男主外、剛毅、英雄氣概及遠庖廚的刻板印象，經由學校環境、教師與學校課程中被助長，再製性別刻板概念（頁 216）。如此的主張，在畢恆達 (2003) 探討男性性別意識之形成，有著更為明確而具體的發現與理論建構，他為瞭解男性如何在父權體制下，形塑其性別意識，於是訪問十九位男性。研究結果發現，男性性別意識的形成是來自於「傳統男性角色的束縛與壓迫」、「女性受歧視與壓迫的經驗」、及「重視平等價值的成長經驗」的根源，而女性主義論述的介入是重要的詮釋依據，男性追求性別意識是基於各種利害關係之權衡，其中包括「男性個人利益」、「關係利益」及「政治利益」。這樣的研究發現，是否適用於女性？是本研究所續以深究並予以部分的比較。

其次，從兒童與青少年所存有的性別概念情形著手者，Keifer-boyd (2003) 探討性別的概念如何形塑並影響觀者詮釋藝術作品，他以「自我論述檢核表」，檢視不同性別的觀者在標識二十四幅分別為不同男女藝術家的作品時，哪一幅為男性藝術家、哪一幅為女性藝術家所寫的理由，來瞭解性別的刻板印象。其研究結果發現，在視覺的樣式上，男性的觀者通常以「粗大」、「強壯」、「暴力」、以及「激進」等的理由，來認定是男性藝術家所為的作品；而以「柔軟」、「精巧的」、「單純」、「曲線」、「輕巧」以及「敏感」等的理由，來認定是女性藝術家所為。至於女性的觀者類似的以「有力的」、「強壯」、「黑暗」、「3D」以及「真實的」等的理由，來認定是男性藝術家的作品；而以「明亮的顏色」、「輕巧」、「單純」以及「圓形」等的理由，認定是女性藝術家所為。其次，主題的部分，男性的觀者以畫面呈現「女人」、「暴力」、以及「戶外」的主題，認定是男性藝術家所為；而以「女人的權力」、「服裝」和「身體的部分」的主題，認定是女性藝術家所為。至於女性的觀者類似以「開發性」、「戶外」和「裸體」的主題，認定是男性藝術家所為；而以「家庭」、「女人的議題」、「憐憫」、「愉悅」和「感傷」的主題，認定是女性藝術家所為。從觀者的論述中，反映出性別的刻板印象 (Keifer-boyd, 2003, pp. 327–329)。

我在 2004 年以《藝術表現的畫與話》，探討臺灣兒童與青少年的性別概念，其研究結果指出，創作圖像顯示性別差異之「女生穿著裙子」的特徵上，男女學生的表現有顯著的差異，較多數

的女學生傾向於認同「女生穿著裙子」的自我概念，是此一概念內化的具體展現。男女學生在表達「女孩圖像」及「男孩圖像」的個性的用語上，有顯著的差異，較多數的女學生使用正面積極性的用語；「男孩圖像」所得的負面消極的形容用語較多於「女孩圖像」。其次，較多的男學生使用「社會價值規範的行為」之用語表達女孩可以作的事，男女學生的表現有所不同，顯示男學生對於異性的行為舉止，有著較多的期待或要求。然而當思考「女孩圖像」與「男孩圖像」不能作的事時，男女學生卻都傾向於使用「社會價值規範的行為」之用語，男女學生之間的概念均沒有顯著的差異。從此結果可以發現，臺灣的兒童與青少年傾向於援用社會價值規範下之行為模式，作為自我戒律與要求別人的準則，而社會價值規範下行為模式所依循的，則是多面向的價值信念網絡，其中有男、女差異的單面向價值觀、以及集體維護與認同的社會價值系統。除此，林雅琦 (2005) 研究國中學生對於女性影像的解讀傾向，結果發現男、女學生在解讀型態上有顯著差異，男學生對於「女性特質與外表」、「女性權力角色」、「女性職業角色」與「女性商品代言」之刻板印象較女學生為高，並且男學生解讀廣告女性角色觀點之刻板印象高於女學生。

　　近年來，因為性別議題逐漸受到重視，尤其從對「婦女 (women)」的研究，逐漸轉移到對年輕的女性，通稱「女孩 (girl)」的關注，在 2001 年的《牛津英文詞典》並針對「女孩權力 (girl power)」給與定義：女孩中一種自信的態度，以及年輕女性所表

露的抱負、主張及個人主義 (a self-reliant attitude among girls and young women manifested in ambition, assertiviness and individualism)（轉引自 Ivashkevich, 2011, p. 16）。在此一主題下，Ivashkevich (2011) 探討後現代女孩的生活及其所展現的特質，從所觀察年輕女孩個案的繪畫及其所參與的夏令營相關活動，看到家庭對於個體性別意識形成及其之後發展的影響，並提出呼應 Genze (2009) 的主張：當代女孩的主體性，是存在於女性主義者的動能 (feminist agency) 及父權具體化 (patriarchal objectification) 的雙重協商之間；在透過表現，創造女孩消費之際，同時是「受限」與「自由」的、是具「生產性」但同時也是「壓抑的」，女孩權力的體驗，本身即是一種矛盾的場域。

　　另從社會資源的角度，分析學校教學場域的教材著手，劉容伊 (2004) 檢視國民中小學九年一貫藝術與人文學習領域教科書中，視覺藝術範疇之性別意識形態，發現有關兩性視覺藝術家出現的比例方面：國中、小教科書中男性視覺藝術家的人數以壓倒性的數量，勝過女性視覺藝術家的人數；兩性視覺藝術家作品出現的數量方面：國中、小教科書中男性視覺藝術家作品的件數亦以壓倒性的數量，勝過女性視覺藝術家作品的件數。以性別議題融入課程的設計與發展方面，陳瓊花 (2002) 以性別藝術為主題，規劃大學通識教育之藝術鑑賞，以統整的方式邀請音樂與設計領域的教師共同授課，將國內外女性藝術家的作為納入課程，教導學生認識女性藝術家，同時藉以鼓勵女性藝術專業的發展，獲得

學生極為正向的學習回饋。張素卿 (2004) 將性別議題融入高中藝術教育之課程，學習的內容置於學生的性別生活脈絡經驗中，引導學生對自我性別的生命經驗與生涯發展作深入省思。課程的實施，學生透過藝術獨特的面貌與表現方式，思考不同時空與文化內涵下所呈現的性別意識形態，確實能提升學生性別的自覺意識，建立兩性互動之正面思考。因此，其研究結果特別強調透過藝術教育帶動性別自覺意識的重要性。陳曉容 (2005) 則透過行動研究設計一個融入「性別議題」的美術鑑賞課程，以所服務學校的高中生為研究對象，探討課程的設計、實施情形與教學成效，最後並提出改進教學與研究之建議。經由該課程的實施，學生除了「鑑賞能力」進步外，也提升了觀看藝術品的「性別敏感度」。

　　林昱貞 (2000) 以質性研究法，深度訪談和教室觀察兩位關心性別議題的國中女教師。每位教師至少接受六次訪談與十四次的教室觀察，包括正式與非正式的課程。在為期半年的過程中，探討個案的性別意識發展歷程、內涵與性別平等教育的理念及實踐的經驗。研究結果發現，兩位女教師雖同樣經歷過被「女性化」與「邊緣化」的社會壓迫，但是她們卻能跳脫複製傳統父權社會的思維模式，積極抗拒不合理的性別權力關係，這些積極的作為是來自於主體遭受歧視的經驗、高度的自省能力、論述或成長團體的啟蒙，以及實踐的觸發。同時，她們對性別平等所抱持的信念與實踐方式雖各有不同，但在教學上，卻都一樣重視性別敏感的啟發、民主化的師生關係、以及彰益學生的權能。畢恆達 (2004)

另以深度訪談的研究法，探討十五位女性性別意識形成的歷程，其研究發現支持 Stanley 和 Wise (1993)、Griffin (1989) 等人的主張：性別意識發展過程，並非是一個線性的、有預設終點的、由低往高的階段發展歷程，它沒有明確的起點，是一個永無休止的流動。畢恆達認為性別意識的發展是漸進、來回的過程，一旦有了意識之後，會有所獲、有挫折，有啟發但也有疑惑。作者所沒有特別強調的是個體的主體性在性別意識發展的過程中，如何能扮演積極性的角色。畢恆達所關心的焦點問題，與本研究有部分的雷同，雖缺乏藝術的特質與策略，但此研究結果與林昱貞的發現一樣，是本研究的立論基礎，也是研究結果的檢測指標。

綜合前述，可以瞭解，性別意識涵蓋性別概念，是某一性別作為集體的一分子對於該群體在社會系統、結構與處境的知覺與理解，並對此一信息的見解與作為，具有認同、評鑑及傾向於行動的成分，相關論述的啟發與影響有助性別覺察，而性別覺察是轉化現狀採取行動的關鍵起步；性別意識包括 Gerson 和 Peiss 所提之「女性／男性意識」，但不等同於「女性主義意識」，「女性主義意識」是更強調女性的觀點、立場、價值及相關的作為。

以上相關的案例論述，已具體指陳性別意識的形塑以及性別概念的刻板印象內涵，與家庭教育、社會資源的運用及人際的互動有關，性別意識可以透過適切有效的課程設計與實施，培育具性別意識的個體。然而這些結果，並無法全然回答本研究的問題：在高等教育工作的女性，如何能突破傳統父權的體制成就其專業

地位？其成長、家庭、教育及藝術社會的參與為何？其藝術創作思維、歷程及作品的特色為何？其性別相關知識的獲取與性別意識的形成與觀點為何？這些問題，在以下的章節將逐一的探尋。

| 第二節　方　法 |

　　當代在社會科學研究方法的操作上，已呈現多元典範並存的格局（潘慧玲，2003）。事實上，研究方法只是解惑的鑰匙，而非答案本身，多元方法的運用應是一種必然。本書所感興趣的，是在臺灣藝術教育體制與脈絡下，特定個體與不同層面的社會結構之間的互動，互動過程的經驗、思慮與知識的生產與運作，個案各別的內容與系統的特質，個案與個案之間的普同與殊異性，以及性別意識在個案發展過程中的角色、作用與意義等。因此，個案在身為藝術家／研究者／教師三位一體纏身的狀況，其專業的能動性如何展現？便是主要的核心問題。這核心問題，是個人，也是有關社會的，基本上，會關係到個案在社會藝術領域的存在、所創造的藝術知識及其價值，就是所謂的本體論、知識論和價值論。這些問題的解答，必須仰賴相關的文獻、個案的經驗及研究者對於個案經驗的捕捉、脈絡意義的掌握及詮釋觀點的涉入。所以，在 a/r/tography 理論的基礎下，個案是 a/r/tography 論述的操作者，研究者與個案之間的關係則是 a/r/tography 理論的檢測與再詮釋者。經由多重個案深度訪談、個案文獻、敘事文本及作品的分析與釋疑，便是本書探索之道。

1. 研究對象選取原則

本書對象的選取，主要依據如下的原則：

⑴女性：為本書所設定的主體對象。

⑵教職經驗：十年以上從事高等教育藝術師資培育相關機構的教職。主要的考量，因為十年是一世代的計算單位，以社會學的角度而言，可觀察出時代發展的變遷及個體研究或經歷累積的量數。

⑶發表經驗：具創作經驗且有持續創作展出（無論是個展或聯展），基於兼具藝術家／研究者／教師三位一體的持續性發展。

本研究之所以採取 a/r/tography 論述為研究方法基礎的原因，是因為它不僅是一種行動研究法，而且是具有敘事文本與影像並置的探討。視覺影像透過媒體、大眾文化、儀式、傳統和文化活動包圍著我們，然而在教育和研究社群中，視覺影像諸如藝術作品，比起敘事，比較少被用來作為認識世界的一種方式。因此，使用此研究方法更能彰顯藝術教育的特質，也更能提出一種新的探究可能。此外，利用多重個案的訪談，是將若干典型的個案列入研究對象進行資料蒐集，較單一個案的訪談，容易使研究者在瞭解資料時，分析出類目、屬性與相互關係 (Glaser & Strauss, 1967)。

2.研究結構

　　本書依據研究目的與問題，擬定「研究對象」與「生命圖像」、「藝術特質與風格」、「性別意識」之細目對照，作為資料蒐集、整理與詮釋的基礎架構。其中，「生命圖像」係針對六位研究對象之成長、家庭與教育情形，藝術社群參與，對當前藝術社會或藝術界運作機制，以及成就藝術專業之道等面向的瞭解；「藝術特質與風格」是處理有關藝術創作思維，創作歷程，創作特質，以及作品特色與風格等面向；至於「性別意識」則從性別知識的獲取與性別意識的形成，藝術社會中對性別議題的看法和參與，藝術再現性別議題，以及對性別平等教育的見解等面向予以提問探索；最後，再就六位不同的研究對象在「生命圖像」、「藝術特質與風格」及「性別意識」方面的共同與差異進行比較分析，以解答研究的問題，達成研究的目的。

表 2　研究對象、目的與問題之細目結構表

研究對象	生命圖像	藝術特質與風格	性別意識
李美蓉、薛保瑕、吳瑪悧、王瓊麗、林珮淳及謝鴻均	1.成長、家庭與教育情形	1.藝術創作思維	1.性別知識的獲取與性別意識的形成
	2.藝術社群的參與	2.創作歷程	2.對藝術社會性別議題的看法

			和參與
	3.對當前藝術社會或藝術界運作機制的看法	3.創作特質	3.對藝術再現性別議題的看法
	4.成就其藝術專業地位之道	4.作品特色與風格	4.對性別平等教育的見解
不同高等藝術教育工作者	共識與差異		

3.訪談問題

依研究結構發展初步半結構訪談問題後，曾分別於 2009 年 11 月 9 日及 2009 年 11 月 10 日二次徵詢性別及藝術史等二位專家，諮詢檢核，給與客觀的意見修正後使用。訪談問題分為「生命圖像」、「創作特質與風格」及「性別意識」三大面向；訪談前，先將此半結構問題提供給受訪者，在實際訪談時，這些半結構性的子問題係引導的性質，不受問題順序的限制，而是以彈性運用的方式進行。

⑴生命圖像

1–1　可否請自陳個人的成長、家庭（原生家庭或／及婚後，家庭與工作之間的平衡關係）與教育的情形各為何？

1–2　可否請自陳對於性別角色的認同情形？

1–3　可否請自陳在藝術社群的參與情形為何？

1-4　可否請自陳對當前藝術社會或藝術界運作機制的看法為
　　　何?

1-5　可否請自陳是經過何種的歷程與努力,以成就目前工作
　　　(作為藝術知識生產者)的地位或角色?

1-6　對於自我的期許為何?

(2)藝術創作特質與作品風格

2-1　可否請自陳藝術創作思維為何?
　　　——有關於創作主題(或議題)的興起、動機、對特定主
　　　　　題的興趣與關懷、對市場或觀眾的考量等

2-2　可否請自陳創作歷程為何?
　　　——對媒材的選取、形式的規劃、是否作相關的研究?

2-3　可否請自陳個人的創作特質為何?

2-4　可否請自陳作品的特色與風格為何?

2-5　對於臺灣其他女性藝術家的看法?

(3)性別意識

3-1　對於自我性別意識的啟蒙過程(可能是某一事件或經驗)
　　　為何?

3-2　對於性別相關知識的獲得與性別意識的形成過程為何?

3-3　對藝術社會性別議題的看法和參與的情形為何?

3-4　對藝術再現性別議題或思維的看法為何?

3-5　您認為性別議題在藝術界被表現的情況為何?您的建議?

3-6　對「性別平等教育」及「性別主流化」的見解為何?如何

透過藝術與藝術教育來推動有關性別平等教育及性別主流化的政策？

3-7 請您談談在教學的生涯中，對於學生的影響情形（在生活、創作及／或性別意識等方面）。

增列附註

註 1.「性別平等教育」：在教育上能秉持提供學習者最大的相等自由機會、顧及社會及經濟的不平等差異，給予合理的資源分配，能達成社會最大的正義原則。

註 2.「性別主流化」：根據聯合國經濟暨社會理事會 (ECOSOC) 的定義，「性別主流化」是強調在各領域各層面所擬訂的政策及計畫中，能融入性別觀點之重要性，以降低不平等現象，將性別觀點主流化，成為所有政治、經濟與社會層面各類的政策與方案，在設計、執行、監督與評估中不可或缺的部分，使男、女平等受益，其終極的目標是達成性別的實質平等。

4.資料整理與分析

⑴對象訪談及逐字稿整理

訪談時間以一次二小時至四小時左右為原則，有不足，則以二次。自 2009 年 11 月至 2011 年 1 月期間陸續完成訪談，訪談對象及時間表詳如表 3。

表3 訪談時間表

研究對象	日期	上午	下午
林珮淳	2009/11/26	9:50–10:30	–
	2009/12/07	–	8:30–10:30
	2010/03/27	–	1:00–5:00
薛保瑕	2009/12/11	11:20–1:40	
吳瑪悧	2010/01/21	–	2:05–4:11
王瓊麗	2010/11/11	10:30–12:10	
謝鴻均	2010/12/04	–	12:00–2:30
李美蓉	2011/01/06	–	2:00–4:30

　　訪談後謄寫逐字稿，且不斷深入判讀研析；為免誤解，待引用時，再經研究對象確認引文意義的內涵。

⑵研究對象年表的製作

　　年表是生命發展的勾畫，可協助瞭解研究對象在研究結構下，時間軸所譜成的脈絡訊息，更是研究個人藝術發展及詮釋研究問題所必須，因此，本研究先建立個人年表（如附錄），以作為探究基礎。

⑶研究對象作品圖錄建構

　　為能條剝縷析研究對象藝術作品特質與風格的掌握，必須以時間軸來序列，詢以成長及求學等相關背景線索，以尋求可能關

鍵性的發展演變。

5. 研究的信實度

　　質性研究不若量化研究所主張的「信度 (reliability)」與「效度 (validation)」標準，而是如 Reissman (1993) 所強調的「信實度 (trustworthiness)」，亦即敘說者所陳述的內容是否有「說服力 (persuasiveness)」，故事情節間是否具「關聯性 (correspondence)」與「一致性 (coherence)」。我依此信實度的概念來處理訪談的內容，譬如，當研究對象述說其創作的理念時，透過其作品的分析以及其在文獻所曾發表或被評述的相關資料，來察看二者之間的關聯與一致性，以免有所誤判的解讀；另如，當研究對象穿插不同時段述說己身成長的生命故事時，我便將其言談置放在時間軸，並細查其間是否有矛盾或脫節的現象與說詞，以取得一致性；甚至於，當研究對象論述其性別意識的主張時，其性別語詞的運用、刻板或正義原則的行使、藝術實踐的相關作為等，便成為其是否具說服力的關鍵考驗。換言之，訪談內容透過相關的文獻資料及藝術作品，進行交叉檢視，以符合學術社群的考驗。

第三章
女性典範的生命、藝術與性別意識

| 第一節　李美蓉 (1951-) |

圖 3-1
李美蓉 2011/01/06 攝於臺師大美術系大樓研究者研究室

1-1 生命圖像

1-1-1 生長、家庭與教育

　　現任臺北市立教育大學視覺藝術學系教授，育有一女，先生同樣是市教大的教授。到市立教育大學任職之前，曾在臺北市立美術館擔任助理研究員、文化大學及中央大學短期任教過。

　　1951 年生於臺南市，家中排行第四，上有二個哥哥一個姐姐，

下有二個弟弟；父母做生意，受過日本教育，父親職校畢業。父母對於兒女的教養具傳統性別的價值信念，要求孩子要對自己的行為負責；雖然教導男女有別，但並未特別窄化機會的提供，反而是讓女兒感受到雙重的寵愛。也許受到嚴謹日本教育的影響，對於子女所看的小說會先進行內容的檢測，並以天、地、君、親、師的曾祖書法遺作，作為子女行為規範的準則，且對於女孩特別的嚴格，認為必須教好，因為未來是要嫁到別人的家裡。如此要求學會相關的行為規範，應是期許女兒們能符應社會文化的期待。在成長的過程中，兄長雖會以傳統性別的角色對其有所要求，但卻能得到父母的支持。誠如其所談母親對於性別教育的態度：

> ……你們如果覺得哥哥所言不對，要據理力爭，啊妳不要用哭的。（2011/01/06 訪）

李美蓉從小行動力強，精力充沛，喜歡畫畫、看小說、漫畫、跨領域閱讀。1958 年同時上二所小學，一為成功國小，一為公園國小。初中讀市女中，高中讀省女中。從小所畫的作品，常被老師拿去布置教室，對於其對藝術的喜愛應有正向的鼓勵作用。約在初中時，便想當藝術家，然而高中畢業後，因為同時喜愛哲學並未投考美術系，而是選擇哲學。原自認為可以考上臺大哲學系，結果不然，只好去輔大哲學系。為此，還遭受教師的責難，認為她應以師大美術系為第一志願，但李美蓉非常瞭解自我，並有強烈的自我主張，毅然選擇哲學系就讀。一年之後，赫然發現自己

並無法僅專注於頭腦的思索，必須有所客體性的呈現，於是轉考師大美術系。投考之前，猶如多數的學生，大多於校外畫室尋求訓練與學習，李美蓉也不例外，常在課餘，騎自行車，自行前往臺南一中老師的畫室習畫。於是如預期的，成為師大第六十四級的畢業生，其主要的創作興趣在雕塑。畢業後，先後到麻豆國中、仁德國中、以及仁德國中的文賢分部教書。第三年，即在朋友提供的工作室進行創作，一直到民國七十三年（1984 年）出國進修。先在美國俄亥俄州的 Cincinnati 大學就讀，之後轉到 State University of New York at Albany（簡稱 SUNY，http://www.albany. edu/about.php）藝術研究所雕塑組研讀，期間獲得學校的全額獎學金，二年取得創作碩士學位。其 1984 年的二件作品「無法入眠 (*Don't Argue, Let's Sleep*)」與「被困 (*Surrounded*)」在畢業的當年（1985 年）5 月，與其他七位藝術家獲得該校的傑出校友作品收藏展獎，主辦單位對於李美蓉還在宣傳專區，特地報導她為前途無限的新秀，當時李美蓉年三十四歲。

1960 年末到 1970 年初，傳統主流藝術在多處開始受到許多的質疑與挑戰，女性藝術家們鄙棄畫廊及美術館系統的主流，排除物體的美感、機械性及昂貴的工業材料，雕塑創作強調嘗試運用有別於男性主流的多元性新媒材，如未經處理的木材、橡膠、觸覺性的材質或是其他無內在價值的材料，藝術家觀念性的賦予媒材命題與想法，譬如當時已極具名聲的女性藝術家 Eva Hesse (1936–1970) 在 1966 年發表的作品「懸掛 (*Hang Up*)」，以無一物

圖 3-1-1

李美蓉　無法入眠 (*Don't Argue, Let's Sleep*)　灌鑄鋁、櫻花木
1985 年 5 月紐約州立大學 Albany 分校 (State University of
New York at Albany) 傑出校友作品展參展作品　李美蓉提供

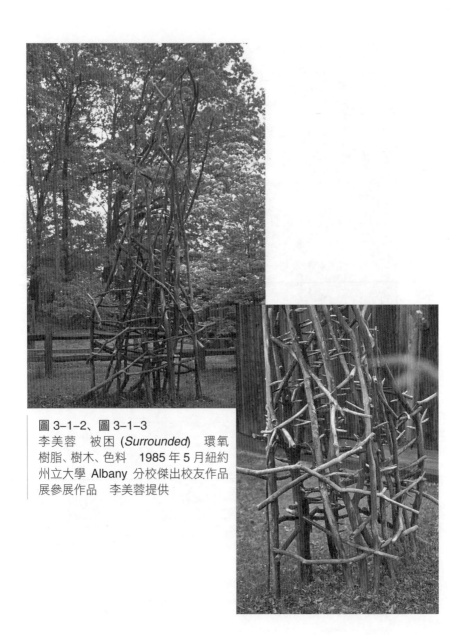

圖 3-1-2、圖 3-1-3
李美蓉　被困 (*Surrounded*)　環氧
樹脂、樹木、色料　1985 年 5 月紐約
州立大學 Albany 分校傑出校友作品
展參展作品　李美蓉提供

在其中的四方邊框，外掛一彈性的繩索，並未提供畫框中的真實，而是以畫框來表現自我充足的物體，至於線條則是象徵藝術家在空間作畫，而非是以表面的永久性來表達。此種以隱喻方式的處理，另可見於其 1967 年的「登基 (*Accession II*)」，以性別差異與交融的結構圖像，來指示身體，不是以具體的方式描述。1970 年以後，藝術界則更關注政治、社會與文化議題的述說等，譬如正享名於藝術界的 Judy Chicago，便於 1979 年以象徵手法發表被歷史遺忘女性的經典作品「晚宴 (1974–1979)」。

　　李美蓉在美留學期間，正值美國女性主義的昌盛期，創作的氛圍已進入後現代的多元與複數性 (Chadwick, 1990, pp. 316–466)，沉醞於如此學習的大環境，所接觸的藝術訊息及教授群的指導，必然是藝術界最前衛的。所以，不難理解，當完成學業回到臺灣，經數年持續創作與參與藝術團體展出，在 1992 年的藝術博覽會，便被社會冠以前衛藝術家的頭銜，報紙大幅攝錄刊登其作品「讓未來懷念」，代表前衛的手法與觀念。

1-1-2 藝術社群的參與

1-1-2-1 非專職與專職的藝術教育投入——藝術家與藝術教育工作者的轉換

　　當師培法尚未實施，師培生享有公費，畢業後必須義務性的至國中教書。李美蓉自 1975 年大學畢業到 1984 年出國前，主要從事國中美術教育工作，且持續創作。逮美國學成歸國，先在臺北市立美術館進行藝術教育推廣，並曾在文化大學建築系及中央

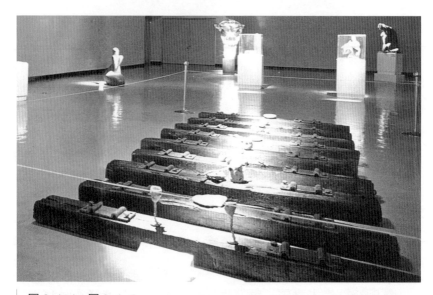

圖 3-1-4、圖 3-1-5
李美蓉　讓未來懷念　脫蠟鑄造青銅（強酸處理）、枕木　1992 年藝術博覽
會作品　李美蓉提供

大學兼任教學，直至市立教育大學專任高等教育的教職。這期間的變換，是不同藝術工作機會的輕重交錯與重疊，往往也是女性在社會參與扮演多重角色時，常因此必須面臨藝術生涯轉換的關鍵抉擇。就李美蓉而言，從兼職而專職，是從藝術家個人生涯的發展轉向肩擔社會責任，以培養藝術家為重之神聖教育使命。李美蓉如此表示：

> 我未進入大學教書之前，有較多的時間去參與展覽活動，或是寫或翻譯一些和藝術相關的書。因為這樣的身分，被訪問、或是受邀參加一些討論會的機會也較多。其實蠻自由的。當我的小孩滿十歲時，突然有了從事教職的機會，那時還很掙扎是不是要投入教職，投入藝術專業還是藝術推廣的教育呢？請教了一位在從事藝術教育編輯工作的學姐劉敏敏，她很直接的說，眼看二十一世紀就要來到，在二十世紀末妳也不可能成為世界有名的藝術家，就去培養未來的藝術家吧！（2011/01/06 訪）

從個人而社會，對藝術社會未來發展的考量，除專業人才的培育外，是有關更多普羅大眾對藝術的瞭解。因此，如何藉由多管道來進行社會藝術教育的推動，是李美蓉的另項投入。

> 你知道，作為教育專業藝術家的教師，就意味著我必須拋棄曾經被肯定的藝術家身分，也必須放棄所謂的作家身分；

你必須忠於職業道德地全力培育未來的藝術家。因此，當了老師以後，我的研究就偏向於雕塑媒材的運用，以及探取新的雕塑材料；此外就是進行雕塑推廣教育的論述。因為，我不但想要培育雕塑家，我也想要讓更多的人瞭解雕塑藝術的發展與演變。否則有了藝術家，沒有欣賞的觀眾，將是多麼的無奈。（2011/01/06 訪）

從《首都早報》、《台灣新生報》、《中國時報》以至於《自立早報》；自 1989 年到 1996 年間，總計四十篇的文章，琳琅布滿李美蓉對藝術及藝術界的批判、關懷與分享。

1-1-2-2 學術與展演發表──藝術家／研究者／教師 (a/r/tography) 三位一體的演出

李美蓉表示：

我的研究不脫離雕塑，即使我過去完成的「性別與藝術」研究，重點還是進行藝術創作時，尤其是立體的混合材料創作，性別對創作者的影響是你會去選擇熟悉的、可操控的材料與技法，去進行藝術思考的表達。（2011/01/06 訪）

服務於藝術界高等教育工作，所無法抗拒的情況是，必然面臨成為藝術家／研究者／教師三者無法分割的交融體。當選擇以教育為終身重要的職志時，創作便成為教育藝術專業知識研發的基礎。從 1982 年至 2010 年間，李美蓉發表二十五次的展出，總

以詩意的主題藉複合性的媒材，表達其創作的思維及其中所創發的知識。除此，自 1993 年至 2003 年間總計發表十五本專書、二本專輯及一本合著；1991 年到 1995 年間，翻譯三本西方藝術經典，分別為：《地景藝術》、《浪漫主義藝術》及《女性藝術與社會》。另自 1987 年至 2010 年間，總計發表七十篇的期刊論文，外加三個專案研究計畫。這些著作，主要在認知藝術的理論與相關知能、雕塑方面的藝術家及知識、性別與藝術方面的論述以及藝術評論等。不同於一般以學術研究及教學為主的高等教育學術界，「三頭六臂」用來描述高等教育的女性藝術教育工作者，是頗為傳神的形容語彙。

　　綜整而言，若以各類發表的量數，作為對藝術社群創造能量的評估，且以十年為切點，1991 年至 2000 年，即四十歲至四十九歲間，是李美蓉藝術教育生涯在藝術社會參與最可被觀察到的高峰。相較而言，學術性文字方面的產出又多於創作藝術品，所以，倪再沁在 1995 年《藝術家》雜誌如此的書寫：

> ……。如今，活躍於當代美術界的女性學人有李明明、顏娟英、陸蓉之、李美蓉……等，創作者有……等，……（倪再沁，1995，頁 199–200）

　　當然，如此的分類不見得適切，僅能說是一般表象的界分，並無法表示某一身分地位在藝術社群投入的整體能量、力度及影響力。對於二號公寓創始者之一的李美蓉而言，無論寫作或是雕

塑，只是藉由不同媒介的思想表達。

1-1-2-3 對當前藝術社會或藝術界運作機制的看法——機會、資源與政策的傾斜

自美返國後，臺灣從公私立美術館、縣市文化中心及民間畫廊的紛立，促進整體藝文的蓬勃發展。參與及觀察藝術教育動態約二十五年的歷史，近年來政府有關藝文教育與文化政策、資源分配與機會的提供，在李美蓉的眼中，是相關單位未能深入瞭解供需，因此，政策規劃未能掌握關鍵，機會與資源之提供呈現負成長。

李美蓉具體描述：

> 這個問題，我總覺得八〇年代後半回到臺灣的藝術工作者比現在的年輕藝術工作者幸運。那時的藝術社會給予藝術家展出的機會是不錯的，媒體有固定的版面報導藝術相關新聞。藝術團體的運作以及藝術展覽後的討論機會都不少。此外，企業界對藝術展出者的贊助也很熱誠。當然也許現代的人會說網路也很流通啊，美術館也愈來愈多；但是如果仔細瀏覽網路新聞，藝術類尤其視覺藝術類的報導是少之又少，除非是被認為是屬於新聞的議題。我記得直到九〇年代初，我還曾固定時間在固定報紙的藝文版寫文章呢！而寫書、寫文章、翻譯書，也是當時許多藝術家藉以謀生和提供自己創作經費的來源。（2011/01/06 訪）

　　對於藝術界，長年來有關競賽在人才培育的價值，及資源的合理分配，提出其建設性的見解：

> 我對當前的藝術界運作機制的看法，藝術科系的學生愈來愈多，但是政府提供的展出機會相對的變少，而有志成為藝術家的人數在比例上也變少了，這是浪費教育資源的。政府舉辦的是一些競賽、選取一些人參加國際性展出，事實上並不是真的想用政府的力量培養臺灣的藝術家，只是象徵性的表示「我們有在做」。我們知道藝術家大多喜歡將創作的工作室設置在大都會，因為如此才能方便收藏家來參觀、看作品；可是以臺灣目前的狀況，多少年輕的藝術家可以在大臺北地區擁有工作室。政府提供的閒置空間的工作室，其工作環境條件調查，以及政府提供的支援等等，也許必需去進行研究才能凸顯問題所在。（2011/01/06訪）

1-1-3 成就其藝術專業地位之道——真誠、執著與永續的追求

　　無論教學、研究或是創作，對李美蓉是一種永無止境的生命旅程，在以愛為核心的底層，真誠看待自己的生命，追求智慧的永續，以及其所創造相關他人的價值與意義。無可置疑的，無私的教育愛，是藝術教育專業地位永存之必然。李美蓉謙遜的說：

> ……我只是一直很真誠的表達我的情感和思想，一直認真的看待自己所做的每一件事，包括教學生創作。我相信這

是對生命的喜愛與肯定。因此，即使教書以後，個人創作量變少了，可是學生的作品變多了；藝術世界裡的作品仍然持續成長著。如果有什麼讓我感到踏實的，那就是我的學生都能肯定自己，相信生活就是藝術，生命就若藝術被我們創造著。我對自己的期許……能有智慧的對待他人。（2011/01/06 訪）

1–2 藝術創作特質與作品風格

1–2–1 特質——拓疆者

李美蓉是藝術行動及表現媒材的拓疆者，有關藝術行動的拓疆，如同陳香君在〈閱讀臺灣當代藝術裡的女性主義向度〉一文所指出：

> 1989 年以來的女性藝術家聯展，作為一種女性集結的方式，的確打開了一些空間，也逐漸讓原本無「性別意識」的臺灣當代藝術環境，體認到「女性藝術家」、「女性藝術」或甚至「女性美學」這些集體身分，藝術經驗的存在，1990年代中期之前，這些女性藝術聯展，主要著重在集體的力量，宣示和肯定女性藝術家存在、創作能力及藝術經驗。（陳香君，2000，p. 446）

李美蓉便是其中之一的帶動力量，1988 年，她與一些同好，

如林珮淳、傅嘉琿、洪美玲、楊世芝等，共同創立有別於公私立美術館與畫廊之「二號公寓」，為展覽用之另類替代空間。

另類展示的替代空間，最早是在 1969–1970 年間出現在紐約的格林街，因為當時實驗性藝術蓬勃，新型藝術的創作多為錄影、表演及其他觀念性藝術型式的發表，而這些作品不為美術館、商業畫廊與集體經營的合作畫廊所接受，故由藝術家自行經營，是一種有別於主流，小型非營利性質的組織。因為這些獨立的組織，所以那個時代的多元主義乃得以蔚為氣候（黃麗絹，2000）。臺灣展覽的替代空間，興起於八〇年代，但蔚為風氣應到八〇年代末期，與臺灣解嚴、報禁解除、媒體爭鳴及社會運動如火如荼展開的大環境有關。繼二號公寓後，伊通公園、新樂園等相繼成立。二號公寓到 1994 年結束，1994 年謝金蓉在《新新聞周刊》如此報導：

> 異於體制內立史立傳式大展，臺灣美術界近年來崛起「另類」團體，他們集結於一個自給式展覽場所，在美術史中心論述外從事邊緣戰鬥的創作。
>
> 臺灣美術界近年來最具代表性的「另類」團體，是「伊通公園」、「二號公寓」，還有「南北阿普」。他們各自擁有一個展覽場所作為基地，分別集結了一批新生代畫家，其中很高比例擁有國外的美術碩士。
>
> 目睹著近來的美術界,無論官方美術館或民間商業畫廊所爭

相主辦的立史立傳式大展，這批另類空間裡的另類畫家們有著很多意見，……「二號公寓」的侯宜人也問道，「我們二十二個成員裡，十幾個都有留學國外的碩士學位，而且各國都有，這不是臺灣的主流嗎？」（謝金蓉，1994，取自：http://www.itpark.com.tw/archive/article_list/20）

　　李宜修 (2010) 認為替代空間是畫廊的前哨（頁 102），倒不如說「替代空間展出的作品是主流藝術的前哨」。不受市場價值及傳統表現方式的拘束，追求藝術創作的理想，是替代空間參與者的共通特質。在首次二號公寓的開幕展，李美蓉展出素燒陶磚材質的作品「廢墟」，頗有呼應場地的非主流地位意涵；次年，李美蓉另提出以瓊麻及樹枝為媒介的「○與×」個展，在邀請函上的一行字由小而大，字義內涵的不合邏輯及未完成性，充滿後現代的顛覆錯置與隱喻的延義特質。

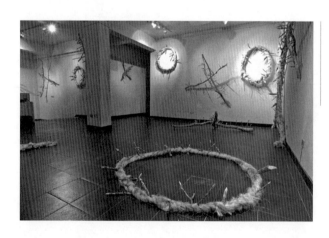

圖 3-1-6
李美蓉　○與×
瓊麻、樟木、色料
1990 年二號公寓
個展　李美蓉提供

表現媒材的拓疆，是李美蓉藝術創作的另一特質。她說：

> 我一直很喜歡玩媒材，就好像我很喜歡煮飯是一樣的……
> 以前我的物理化學很好，可以幫助我嘗試多方面的創作材
> 料。（2011/01/06 訪）

創作從生活經驗而來，尤其是對自己喜愛的家務工作，李美
蓉從烹飪體悟創作的哲學：

> ……2009 年的創作「我從未承諾給你一個玫瑰園」的創作
> 動機源自一場地震，一地震，盤子就掉了下來，破了。盤子
> 雖然破了，但仍覺得滿好看的，我便將破盤子收起來，等到
> 哪天想通了再將破盤子拿出來做作品，因為沒有人會去說
> 這盤子永遠都不會破，但破掉的盤子若以另外一種形式呈
> 現，那盤子便能以另一種樣貌活了過來。（2011/01/06 訪）
> 創作時常常只會去想自己想要表達的事情，例如：有一陣
> 子曾迷戀小說家在小說裡所提到的菜餚，然後又想到法國
> 人用餐總是很投入，因此我想那應該是食物的神聖性，法
> 國人將吃東西的行為當作一種很神聖的事情，因此我就做
> 了「食物的神聖性」的創作。（2011/01/06 訪）

圖 3-1-7、圖 3-1-8
李美蓉　*I Never Promise You A Rose Garden*　亮彩琉璃、鋁合金、壓克力板、石膏、陶瓷、金粉、銀粉、環氧樹脂　2009 教師美展　臺北市立教育大學視覺藝術學系第一展覽室　李美蓉提供

圖 3-1-9
李美蓉　食物的神聖性　玻璃、烹飪用具、烤漆、木板、壓克力板、聚光燈　2010 教師美展　臺北市立教育大學視覺藝術學系第一展覽室　李美蓉提供

不同於以自己的身體作為主體性存在記號的表達，李美蓉說
著：

> 女性在生活上常會碰到很多大大小小的問題，替代品的運
> 用使女性藝術家選擇材料的可能性擴大了。例如：做雕塑，
> 使用什麼媒材都有可能。（2011/01/06 訪）

誠如 Lippard (1976) 的看法，女人是比較開放的。多元開放，
應是李美蓉表現媒材得以源源不斷拓疆的推力。

1-2-2 風格——詩意與隱喻的交織

Efland (2002) 闡述藝術作品是隱喻的結構，藝術家運用觀念
化的圖像基模，經由組合或重組，以隱喻結構表現觀念或想法。
在認知語言學的研究中，隱喻的本質具認知的想像力，隱喻的投
射往往是抽象思考的起始。依據 Lakoff (1987) 的見解，「隱喻」的
結構有「初級隱喻 (primary metaphors)」和「複雜隱喻 (complex
metaphors)」之分。「初級隱喻」和身體感官之直接經驗相關，是
自動經由平常的程序獲得；「複雜隱喻」則是由多元的「初級隱喻」
所構成，其間經由「初級隱喻」的聯結引發抽象觀念的思考，非
立基於身體感官之直接經驗。

李美蓉頗愛在作品的題目，留些線索讓觀者可以隨之起舞。
從其作品，我們不難感受到 Lakoff 所謂複雜隱喻結構的意涵，無
論是 1982 年的「對話」、1985 年的「無法入眠」、1990 年的「一
年 360 天外的五天」、1991 年的「'49 愛使我們在一起」、1992 年

的「讓未來懷念」、1996 年的「上天下海」、2001 年的「愛戀希臘」、
2006 年的「回憶的狀態」、2009 年的「*I Never Promise You A Rose
Garden*」、2010 年的「食物的神聖性」等，我們總能感受到藝術
家所揮灑，洋溢在隱喻交錯裡的詩篇。

1–3 性別意識

1–3–1 性別的認同、性別知識的獲取與性別意識的形成

　　若依 Risman 的見解，性別是社會所建構，其結構可分為三個
階層：一、為個人，二、為互動，三、為機制，這三者應是互為
連動的關係。此外，性別意識的形成，是不斷循環發展的過程。
從相關的資料顯示，李美蓉從小便顯現相當的自我瞭解，對自己
的喜好、是女生的瞭解；主體性強，常有突破傳統性別框架的舉
措；具反思性，對他人所呈現的性別刻板期待，常有所反應與挑
戰。這與其父母在家庭教育中，所強調的自我負責與要求、營造
的性別教育環境，以及正面的良性互動有關。其性別知識的獲取，
除從家庭中，父母、兄弟、姐妹與親友的互動中學習外，也在家
庭以外的學校、教師、同事、朋友及學生等的互動經驗中不斷的
建構。

> 我總覺得如果都不認同自己，不愛自己，無能愛人；……
> 性別角色的認同之前，應該是認同自己所擁有的特質，包
> 括家庭文化、社會文化、種族文化等等在我們身上的影響。

從我小時候知道我是女生、是女兒、是女學生到我是女人、女老師、是媽媽、是老女人；我都用不同的語詞洋洋得意的稱謂自己，是愛吃的女孩，是喜歡勞動服務的女學生，溫柔婉約的女人，是大姐頭、是歐巴桑、是阿嬤等等。這麼多的具有性別角色的稱謂，並沒有影響到我在思考判斷時，是否要去區分如果是男性要如何如何，是女性要如何如何，而是事情是如何，解決的方法可以如何如何。………………從小我父母就讓我知道我是女孩子，我是他們的孩子之一；但是他們總是認為每個人都有無限的可能，也有著自己的限制。記得讀初中的時候，我告訴我爸爸說：「爸，我將來要當雕塑家。」他的回答是，「這需要較多的體力喔！」我的伯母當時聽到就說：「女孩子當畫家、當小說家比較不耗體力。」可是，我爸爸聽了也只是笑笑說，她想要做，就會想辦法解決問題。所以應該說，我從小就知道我是女孩子，但是我被教育的是：人要思考如何完成自己的希望，然後認真看待這個希望。

……讀初中的時候，我知道有的女生會愛女生，男生會愛男生；就像有某個男名作曲家是愛男性。我姐姐告訴我，那是同性戀。高中時，女同學好像也喜歡女同學，看她很困擾，使得我很想找出可以讓人理解並不是只有男生愛女生才是正常想法的方法……

這些經歷，讓我後來的研究，可以從小說的閱讀、《聖經》

解讀、心理學的認知，去幫助有困擾的學生或朋友。我的態度，可能可以說，在還沒有所謂第三性稱謂的名詞出現前，我認同性別意識的存在，但不應該受限於生理的結構而已。

……師大就沒考，啊我老師也很不喜歡，我們老師還會罵我，說如果妳讀師大美術系妳還選第一志願，妳是我小孩我真的會打妳。我跟他講說，老師我不是你的小孩耶，所以你也打不到我。……從小就會去做選擇，做多重的選擇，我會去嘗試跨過去我哥哥那一邊……我媽媽沒有特別強調男生或女生的問題，媽媽總是覺得，當我認為哥哥不對時，我就應該要據理力爭，而不是用哭來解決事情，因為只要一哭不就沒有機會去和哥哥據理力爭了。

……八〇年代，有好幾個女性藝術家都走社會運動，她們都會講女性勞工的問題。而我也知道這個社會確實有很多地方對女性是很不公平的。例如：曾有學生說過，哥哥可以出國，弟弟也可以出國，但是我卻不能出國。這個社會確實存在著傳統的觀念，但我覺得自己雖然無法去改變父母親的想法，但卻可以先自我改變。

……有些家庭仍然會要求女生應該怎麼做，男生應該怎麼做，都會認為栽培兒子是理所當然的事情，女兒總是要嫁給別人家。可是事實上有能力做的人，她就可以去做她要做的事，不論父母親支持或不支持都應該要去做，但如果

> 父母親明明可以支持女生卻只去支持男生，如此，身為女兒的人心裡會很不舒服，可是如果女兒自己很在意這樣的事情，就表示自己也接受這種傳統上的不公平對待。（2011/01/06 訪）

從李美蓉的身上可以實證，性別意識的形成，是個人、互動及機制下的社會建構，認知不斷發展的過程產品。

1-3-2 藝術社會性別議題的看法和參與

> 性別對創作者的影響是你會去選擇熟悉的、可操控的材料與技法，去進行藝術思考的表達。（2011/01/06 訪）

因為性別議題的存在而有更大的自由，但也易於陷入更大的邊緣。李美蓉所堅持的是公平正義、人權取向的性別行動力。

> 我們可以很明顯知道現在是一個父權文化的世界，但如果藝術家刻意強調自己是女性藝術家，就會被孤立在這父權文化之中。……以原住民藝術家為例，我常認為原住民是可以走到國際路線的，但如果原住民只是一直用原住民自己的材料，那就只是個原住民藝術家，範圍不夠廣泛。而其實藝術家是可以被稱為國際藝術家，又被稱為女性藝術家或是原住民藝術家，總之你可以擁有不只一種藝術家的頭銜，如此，世界就會變得寬廣。倘若，藝術家將自己強調在女性，那反而世界會變得比較小……。

我很少去討論社會性別議題，但參加過強調女性藝術家身分的「女我」展，也受邀參與性別歧視下女工工作權的討論會議。說老實話，我實在未曾體驗過因為我是女性而被歧視的生活，所以也無法激烈的陳述這類的經驗或議題。我並不是說，我無視於這些社會現象；但我總想拿出有力的證據來論述，才會讓人接受事實存在，以及必需真誠的解決問題。而我對西方藝術的相關議題研究，我發現女性藝術家的作品被報導的比例是呈直線上升的，也就是說，如果討論女性藝術家是否被忽略，作品被收藏的件數是否較少；那會一直陷於悲情的漩渦。所以針對臺灣的藝術社會性別議題，我們應該討論的是經由教育深植在人腦海的性別概念。要有所改變，就必須借助教育來引導學生能夠尊重個別差異，以及認同自己。如此，才能改變社會。

（2011/01/06 訪）

1-3-3 藝術再現性別議題的看法

讓藝術創作表現更加的多元化，李美蓉認為：

我承認生物論女性主義對後現代藝術的風格，有相當的影響力。後現代女性主義也使得藝術表達更多元化，對藝術思潮的影響也深遠。我覺得這種大膽討論強調性別或是使藝術媒材與表現手法多元化的藝術作品，在臺灣的藝術市場被收藏量並沒有明顯的影響。……藝術家如果對此題材

有強烈的興趣，應該繼續他的藝術表達；畢竟它反映著時代思潮。（2011/01/06 訪）

1-3-4 性別平等教育的見解

性別平等與思想、生命息息相關，必須透過教育以促進學生反思與內化。李美蓉如此表明：

> 性別主流化這是非常好的思考。我想我今天能夠活得這麼有自信，這般地相信世界是可以更美，相信所有的學生只要認真看待自己的生命，一定能成就自己，完全是我的父母從小就讓我知道，人的生理結構差異；因此要懂得善用自己所擁有的能量，找到適合自己的方式、或是運用其他輔助的方法，去做自己想做，而且能做的事。……如果性別平等教育只是課程之一，並不能改變那長久累積下來的制式概念；因為涉及到「平等」，就涉及到思想，涉及到哲學思考；它不是表象的、也不是形式的。我個人比較喜歡透過藝術創作教學，讓學生去探討他的思維，去發現他的思考模式，去發現自己；透過創作的進行來表達自己、肯定自己的生命價值。當然，透過共同討論，大家也會發現彼此之間的個別差異，而這種差異性的存在並不是因為生理結構的不同，是家庭文化、所處環境文化造成的思考模式的不同。我們尊重別人的藝術作品，我們也必須尊重每一個個別體對自己性取向的選擇。……曾有個男學生，用

　　縫紉的手法將橘子皮縫成一個人形，剛開始那位男同學因縫紉技巧不足，常縫得不好看，我便刻意笑他，說他如果是外科醫師，那你的病人一定會很生氣，刺激那位男同學從此發憤用心練習縫紉技術，後來那位男同學的作品便縫得很好看了。（2011/01/06 訪）

| 第二節 薛保瑕 (1956–) |

圖 3–2
薛保瑕 2009/12/11 攝於臺師大行政大樓一樓副校長室

2–1 生命圖像

2–1–1 生長、家庭與教育

　　現任臺南藝術大學造形研究所專任教授，未婚。到臺南藝術大學造形研究所擔任專職之前，曾在臺中東海大學美術系研究所專任教職，後轉為兼職。在臺南藝術大學兼任過造形研究所所長、籌備主任，國際藝術交流研究中心主任，教務長等職，並曾任財

團法人國家文化藝術基金會執行長,國立臺灣美術館館長等工作。

1956 年生於臺中市,家中排行最小,上有二個姐姐一個哥哥;父母經營一心食品生意,母親在家協助商務,是一個開放、很喜歡接受很多新的事物的女性。父母親都是藝術的愛好者,尤其父親對書法有獨到的體悟與表現;父母親對於子女的教育及生活禮儀極為重視,從小家裡給與薛保瑕許多自由發揮的開放空間,選擇她自己想做的事情。

薛保瑕從小喜歡畫畫、運動等,興趣多元,初高中求學時期一直是學校田徑隊與籃球隊的隊員;在臺師大唸書時,是學校籃球校隊。薛保瑕自省認為在成長的過程中,因為運動的訓練,得以培養其耐力、毅力,和韌性。從幼稚園、師專附小到曉明女中,雖然歷經重重的考試,但一路順暢。在高中階段,同時對數學及生物感興趣,在學畫老師張淑美的影響下,仍以臺師大美術學系為第一志願。

隨著多元的興趣,在臺師大美術系求學期間,雖為西畫組,但每週自費到孫雲生老師畫室學國畫四年,接觸中國傳統水墨技法,如四君子、人物到潑墨山水等,學習水墨繪畫的概念與表現方式。此外,大四時另在校外學習攝影。換言之,除學校所學外,薛保瑕已開拓自身專業更大的領域基礎。這些學習對於其後藝術創作的進展,藉不同媒材的轉換運用以求推進,有其關鍵性的影響。薛保瑕表示:

藝術創作不只是一個媒材上技術性的問題，那它怎麼樣進展到一個，所謂藝術裡面，可以更容備發展的重要路徑。（2009/12/11 訪）

如同多數的畢業生，臺師大畢業以後，被分發到中和國中教書四年。在這段期間，薛保瑕所抱持的教育信念是，如何在專業藝術教育之外，使一般的學生對藝術感興趣，或對藝術不排斥，並常思考如何藉由藝術多種實驗來引發學生興趣，以建立未來較佳的藝術社會結構。在這教學的過程中，薛保瑕對藝術教育有了較為深層的理解與喜好。然而四年的教書生涯，有感於自身的成長有限，於是規劃出國進修。

完全迥異於國內的學習方式，徹底拓寬薛保瑕的專業學習視野。1983 年到美國紐約 Pratt Institute (http://www.pratt.edu/) 研讀碩士學位：

最撞擊我的問題是我上的雕塑課教授曾提的一個問題，他說我早期大學階段的這些作品大都屬於習作，不是創作。……那時我開始認真思考到底習作跟創作之間，它的差別在哪裡？……

……之後我幾乎兩個禮拜我就做一件作品，以不同的材質與表現方式提出討論，然後藝術理念以及創作方式逐漸地與師大求學時期有所不同，也再往前推進了一步。那個推進大概就是，對材質有做更多的嘗試，也以裝置的概念探

索，也做跨領域的表現，是一種更擴大的探究……

同時間我的指導老師 Richard Bove 也曾經給過一個很大的刺激，他當時跟我說：妳來我的人體素描課畫一張圖，我去了。當時因並未修該堂課，因此我把畫架放在後頭，背對模特兒，就是我是面對這個模特兒的背面，結果老師一來就說：好，……Ava 妳開始畫，畫模特兒的正面。我們以前所受的人體素描的訓練，是根據我們眼睛看到的畫，結果老師說畫前面，是完全和以前所訴求的不同。我當時覺得很困難，但也讓我有一個機會深刻問自己，藝術之於我是什麼意義？什麼是藝術的本質？創作的動機、想像的核心，跟我們視覺的關係為何？之間以何作聯繫的？（2009/12/11 訪）

「想像」這件事，在薛保瑕往後的創作，扮演極為重要的角色。如何從所擁有的基本技巧，到訓練創作，以至開拓發展，常是薛保瑕抱持胸中的大哉問與思。雖然碩士求學期間人在紐約，離不開學校的工作室、圖書館、校外 Soho 地區六百多家的畫廊及美術館的展覽之間來回，但處在文化極大差異的刺激，與絕然不同的社會大環境下，促使薛保瑕深入思考藝術創作現象與本質之間的關係。因此，當她開始使用抽象的藝術語言創作時，所試圖掌握的是一種永恆、價值、真知、或是真理。薛保瑕回憶著說：

……所以那段時間，慢慢的就由表現主義轉到了抽象藝術

的一個作法，……抽象藝術是我在師大的藝術教育裡面比較少碰觸的一塊，是那種除了對藝術本質加以探索之外，也涉及你的潛意識、下意識怎麼溝通的問題，因為我們當時受過很多基礎的專業的訓練，就是再現我們視覺所看到的對象，作為它表徵的一種，所謂表現的內容，可是如何把自己放空，然後進入到一種你陌生的境況，然後帶著一種距離來看這個世界，一種所謂的 inner necessity，如果在抽象藝術 1908 Worringer 談的，它是一種內在的需要的話，那個怎麼被激發？因為這些思維和提問，所以當時大概整個的創作方式就有了調整，……另外是我在水墨畫的學習過程對我幫助很大，我很快的能夠從油畫改成壓克力顏料，進入水性具流動性特質的表現。而自動性技巧的引用，不以特定主題開始，它在瞬間的爆發力其實是強的，能促使自己進入一種更自由不受先前已知的種種教育過後的知識拘束的狀態。（2009/12/11 訪）

　　帶著臺師大所給的基礎訓練在 Pratt 兩年半，主修繪畫，副修雕塑，並修習陶藝相關的課程，於 1986 年畢業後，隨即申請到重視理論的 New York University（簡稱 NYU, http://www.nyu.edu/）唸藝術創作的博士。NYU 一年只收三位學生，雖然當年就錄取，惟在與教授談後，與薛保瑕的想法有所落差，所以並沒有馬上就讀，先在工作室獨立的創作，同時部分時間在紐約建築公司工作。

在這段時間，充分紮實薛保瑕建築領域的知識與實務經驗，也成為其更進一步認識美國社會的基礎。工作期間，由於優秀的表現，獲上司的賞識要其獨立去經營管理一個部門，但薛保瑕考慮自身往後的長遠發展在藝術，所以，並未接受，而於 1990 年再度申請並順利返回 NYU 就讀。

NYU 藝術創作博士的畢業條件是以論文而非展覽，理論的建構與論述是很核心的一環。1990 到 1995 年期間，薛保瑕全職於課業，專研「抽象藝術在後現代主義的發展」，這樣的主題源於其碩士時期指導教授的提問：

> 抽象藝術發展了一百年，……作為這樣子的創作者，如果妳用的是從抽象的語彙……那妳將怎麼樣面對妳的未來等於說發展？（2009/12/11 訪）

因此，在博士階段，薛保瑕所努力投入的，是如何掌握自我存在的狀態，在研究中探討藝術的本質性，有關本體論的思辨，抽象畫自身從創作的主體，轉而成為被研究的風格客體：

> ……抽象藝術發展一百年可以如何，換句話講，是不是有一個典範在那裡，就是那個一百年的抽象藝術的發展史。相對而言典範自身就是一個被對照、被研究的對象。換句話講，如果十五六歲的年輕人、青少年他們到一個美術館，看到一張畫可以說那是一張抽象畫的話，抽象畫自己本身

變成代名詞……它轉向了一種知識體系，同時也和抽象藝術在二十世紀初發展的立論有所不同。因此我自己對當代抽象藝術定義上的思辨，遂有一些不同的看法，也包括我自己的創作，就更走向了一種在觀念上來談怎麼樣認識它……是一種對特定的藝術理論，或是藝術史的代表風格的思辨……。（2009/12/11 訪）

早期創作從超現實表現，到下意識自動性技巧與觀念性的結組，以至於文字、現成物與雕塑物品的「現實」結合，抽象藝術的界定對薛保瑕而言，已是創作及理論探究的另一種「再現」的議題：

……到 1990 年的時候，我作品又開始有一系列用到釣魚的魚餌，……對我而言，魚餌自身就指向了一個代表性的意義，……這個符碼，它能夠解讀，或是如何解讀，促使觀者在日常認知與轉換詮釋其象徵意識這兩種符碼之間的關係。即是我在 1990 年以後的創作發展中，很注意的一件事情……。（2009/12/11 訪）

薛保瑕在美留學期間，正值美國女性主義的昌盛期，創作的氛圍已進入後現代的多元與複數性 (Chadwick, 1990, pp. 316–466)，沉醞於如此學習的大環境，所接觸的藝術訊息及教授群的指導，必然是藝術界最前衛的。尤其 NYU 的學術訓練，強調

理論與創作的緊密聯結，從方法學上建立創發知識的學養基礎，社會學及人文科學相關理論的耙梳，以及紐約整體藝術大環境的滋養，逐年累月的深厚了薛保瑕藝術專業長遠發展的磐石。在1992 年時，倪再沁在評述薛保瑕攝人的大畫後，如此寫著：正在攻讀藝術創作博士學位的薛保瑕不久就要回到臺灣了，返鄉之後必定有無數的冠冕要戴在她的身上……（倪再沁，1992，頁 44）。確實，慧眼的評估，展現精準的期待。

2-1-2 藝術社群的參與

2-1-2-1 藝術家／研究者／教師／行政者四項全能的演出

展覽、研究、教學、行政，是薛保瑕專業生涯中四個重要交錯的主軸。畢業時，獲臺師大美術系年度雕塑展第二名，遠在擔任國中教師時期，便已積極參展。在國外求學期間，除在美國、義大利參展及比賽外，同時活躍於國內藝術界。在 Pratt 研讀時，曾參加「Pratt 藝術學院代表展」；在 NYU 時，1990 年曾獲得 Islip 美術館年度競賽榮譽獎。至今總計辦過十三次個展，近百次的聯展發表。

自 1983 年到 1995 年，出國十二年學成返臺，曾經做過一項有關為何女性的創作者會走向以抽象的語彙，來作為表現及其相關的問題。過程中，除建立女性藝術歷史的史料外，同時試著條理抽象藝術在臺灣發展的脈絡，之後於 1998 年以〈臺灣當代女性抽象畫之創造性與關鍵性的研究〉分別發表在臺北市立美術館館刊的《現代藝術》及林珮淳主編的《女／藝／論——台灣女性藝

圖 3-2-1
薛保瑕　無題 (*Untitled*)　1990　142 × 173 cm　壓克力
顏料、畫布 (Acrylic on canvas)　美國艾斯利普美術館年度
競賽榮譽獎 (Islip Museum Honorable Mention)　私人收
藏 (Private Collection)　薛保瑕提供

術文化現象》。之後，更多的論述與展演，不斷豐富臺灣藝術界的
內涵。薛保瑕在臺南藝術大學成功的創辦「創作理論研究所博士
班」，有關此國內唯一僅有的課程理念與培育的目標：

> 南藝博士班一次招收的學生最多七位，這是一個強調創作
> 與理論相互推進的學程，我們希望收進來的學生具有創作
> 的背景，畢業是以寫論文為主；或是有的理論背景者會專
> 攻策展，我們也把它列成是一個創作的狀態。……我們希

望從創作的實踐經驗中，去思考問題，……因為涉及到藝術史跟美學的問題，這兩範疇是我們的主軸在理論領域……。（2009/12/11 訪）

　　2002 年借調到國家文化藝術基金會擔任執行長，處理國家每年六十億左右的藝術獎補助相關經費。這段時間，薛保瑕以其藝術的專業及處理事情的能力，成為重要的國家資源分配者。基於長年的觀察與關懷，在這一年的期間，薛保瑕非常創造性的思考，如何有效處理臺灣藝術環境對創作者所欠缺的資源，尤其如何有效鼓勵年輕的藝術創作者，於是改變補助的額度，新興與臺灣社會運動有關的紀錄片補助項目，同時也首次進行文化創意產業的研究：

　　……因為我自己在臺灣那時候已經回來了有七八年了。對於臺灣的藝術生態的挹注，的確有很多面向可以做得更積極一點。所以，我在國家文化藝術基金會服務的時候，對我來講也是一個更全面的去理解臺灣藝術環境中欠缺的部分。也就是說，更能夠體認，尤其是年輕的藝術家，他們在面對資源比較匱乏的狀況下需要什麼協助，那基金會，可以以什麼樣，更好的推動的方案，來協助這些創作者。……主要的目標，則是如何以更有活力的方案活化我們的藝術生態。另外則是當時基金會的研究部門也做了文化創意產業的第一個研究案，進一步瞭解文創產業的推動對藝

術生態的可能影響層面與效能……。(2009/12/11 訪)

目前臺灣高等教育階段,女性在學校擔任行政主管的比例不高,尤其愈往一級行政主管職,則比例遞減。譬如,95 學年度大專校院階段擔任一級行政主管之女性,僅占 18.9%,全國一百六十三所大專校院中更只有十二所校長為女性 (7.4%),96 學年更減為十一位,其中大學校長僅有四位 (公私立各二位),其餘七位為學院與專科校長 (取自:http://tgeeay2002.xxking.com/07voice/f07_080307.htm)。因此,能在學校行政體系擔任主管,對於女性參與公共政策的制定及推動,能提供有別於男性不同的視野,是改變社會性別結構的最佳行動。李維菁 (2002) 曾以藝術家的本色,來形容薛保瑕優秀的教育行政作為。自 1999 年起,薛保瑕陸續在學校擔任所長、國際藝術交流研究中心主任、教務長等工作。薛保瑕除在學校行政積極參與之外,2002 年至 2003 年期間,曾借調國藝會,且在擔任教務長的期間,經當時文建會邱坤良主委的徵詢,借調到國立臺灣美術館擔任館長,對於社會藝術教育有著更大的參與與影響。

憑著藝術家的敏感與創造性的見解,薛保瑕對於美術館的經營,如同擔任學校的行政職,是充滿了抱負與旺盛的執行力。在接下此一職位時,薛保瑕即明確國立臺灣美術館的定位:「呈現臺灣美術脈絡的美術館」,對於未來發展的議題主要包括:「在臺灣藝術史的時空座標上,探討臺灣藝術的在地化脈絡與質地」、「將

臺灣藝術置放全球化的情境之中，檢視在地化與全球化之間的辨證與轉譯關係」、「積極創造跨領域的對話」等（張晴文，2006）。薛保瑕回憶說：

> ……就在那個很關鍵的時間裡，我的角色就開始轉變為一個全職的藝術行政工作者。其實我對國立臺灣美術館，一個國家級的美術館的定位，以及國美館如何面對二十一世紀亞洲新藝術世界形成的情境十分關注，……我首先規劃館中三樓常態性的引介臺灣美術發展的典藏常設展；之後再規劃第一屆亞洲藝術雙年展與臺灣美術雙年展……也關注社會藝術教育扮演的機制，換句話說，美術館它應該怎麼樣去面對群眾，以創造出流動性的文化詮釋場域？如何將視覺藝術擴大至視覺文化的層面？都是我十分重視的面向。……同時，我也在美術館內規劃一間常態播放引介紀錄片的場所，……我覺得紀錄片常觸及生活中非常多感人的故事，而這個故事是很多群眾都可以領會的，而其中所涉及的，不管是信仰，或倫理、或是道德、或是觀念，它都是藝術最根本的問題。（2009/12/11 訪）

薛保瑕最關心的是如何藉由自己十二年跨文化的經驗，讓臺灣在世界的藝術發展中，取得她應有的位置，關懷各個不同的年齡層、各個不同的社群、涵括女性、更年輕的創作者，他們怎麼樣在臺灣美術館的機制中，可以讓他們的創作的面貌，以及想說

出的話，或是他們想的事情對藝術回饋的觀點，是有辦法被看到的。在其任期內，陸續開辦臺灣紀錄片美學系列、臺灣藝術雙年展、亞洲藝術雙年展等突破性的活動。有關於第一屆「亞洲藝術展」：

> 第一屆提出來是「食飽未?」（臺），吃飽沒，是因為那是一個亞洲很重要的問候語，也是亞洲米食文化很特別的人與人之間的問候方式。當時第一屆命名叫「食飽未?」其實是想要傳遞一種分享的概念……。（2009/12/11 訪）

2-1-3 成就其藝術專業地位之道──熱愛、執著與永續的追求

靈活成功的扮演這四種角色，來自於許多能力的整合表現，但其中的核心，在於薛保瑕對於藝術的衷心喜愛，「藝術」對薛保瑕而言，是一種具有能動性，永遠導向未知與可能的神祕流動體，是豐沛能量的來源。薛保瑕如是表達：

> ……可是，最主要是，我喜愛藝術什麼呢? 就是因為我覺得，它是一個流動的狀態，……就像，我覺得作為一個創作者，我們肯定我們自己的創作，可是我們要有更大的力量來否定我們自己創作已知的部分，那我們才有機會再進步，就是突破自己的極限。……所以它本身地一種前進力，就是在於一種肯定否定之間的那種過程中，相互拉鋸往前推進，那自己的韌性其實要夠的，因為我們很清楚就是說，

111

群眾的回應，或是機制的認定那是第二個層次了。作為一個創作者，你也可以很純粹的去面對，因為那是你覺得你有必要做的一件事。那它會產生什麼樣的撞擊呢？至少我覺得從藝術史中或從美學中學習到的，都會促使我自己在創作發展過程中思考與探索下一個可能性的發展。……我非常喜歡藝術的一個關鍵的原因是，它還不能在所有已經發生的事情中，給予一個明確的答案。因為藝術這個名詞，可以隨時的補充、填進更多的可能，那個是迷人的，那個對我來講是作為一個創作者與研究者最關心的。

（2009/12/11 訪）

2-2 藝術創作特質與作品風格

2-2-1 特質──開拓抽象藝術的新視野

　　陸蓉之 (1993) 在〈中國女性藝術的發展與啟蒙〉一文提到：目前仍在紐約修習博士學位的薛保瑕，近期作品更接近於「新抽象」的風貌，以觀念主義的手法表現抽象的形式（頁 275）。早於此觀點，王福東 (1992) 在《台灣新生代美術巡禮・新抽象篇》即已深刻的指出：跟時下許多走「新抽象」的新生代朋友很不一樣的是，「新抽象」主義者不管是形式上或內容上，通常都不夾帶太多「社、政」或其他客體環境的「雜質」，是一種比較重視畫家個人潛意識的「情緒語言」。而薛保瑕的抽象世界，雖然她的形式也

是「抽象」的，但其內容確有十分「社會性」的面，她的作品除了探討她本人潛意識與自然界的關聯之外，也很敏銳的反映出客觀環境的現實世界（頁 104）。黃光男 (1992) 則以「風流致境」指稱：……與其說以一般廣義界定抽象繪畫不具形象而言，不如說她已經將宇宙界和人世界相結合，以個人的藝術語彙重新界定「抽象藝術」（頁 540）。確實，薛保瑕的視野與抱負，就是企圖從藝術歷史發展的脈絡定位後賦予新意，在 1992 年的〈探究八十年至今的抽象藝術〉（薛保瑕，1992）便顯現出如此的思維。具體而言，開拓抽象藝術的新疆，是薛保瑕長期的努力。她說：當代「抽象藝術」已經不再只是純粹簡化的過程；甚至，它已經成為一種廣泛地、自我知覺的、同時具有指示的溝通作用。當代「抽象藝術」以不同的方式和現世界結合（薛保瑕，1992，頁 96）。循著如此的思維，薛保瑕創作的歷程是環繞在觀念性的軸想之間：

> 創作過程中總會參雜著理性跟感性的成分。開始面對畫布時，我一直還很喜好以自動性的技法開始，也是一種由未知開始的狀態。至今我一直還保留這部分。我們也常會被問到，什麼是一件作品完成的時候？對我而言，那是一個非常奧妙也是不容易回答的一個問題，就是說，當你覺得不能再畫了，就這樣剛剛好，不多不少就是這樣，定案、完成了。我覺得這中間的過程，其實多少涉及到感性理性的百分比問題，也就是說，由不設限的開始到我靜觀作品

的過程中，我覺得感性和理性的思維與觀念性的思維其實都會交互作用，就是說，我會去注意，視覺符碼的建構與產生……我會希望那個所謂的私領域的認定，它還是要能擴展到公領域範疇的帶動。在已知的條件裡，可以怎麼樣轉換符碼的意義是我關切的。所以在 2004 年的個展中，我又把所謂的幾何的抽象的元素，以木頭作成了立體方塊，結合在我的畫面中。就是以一種感性跟理性的，冷與熱兩種抽象藝術的綜合，探討混合性的現實，是我一直想在創作中提出的一個命題。（2009/12/11 訪）

2-2-2 風格——理性與感性之間永續的辯證

薛保瑕重新賦予抽象藝術當代的內涵，其作品是自我與外界現實互動下，浮動的自覺與省思，理性與感性之間未曾或歇的辯證。薛保瑕自述：

我個人在創作時將「抽象」作為一種訊息的轉化過程，它經由綜合性的構圖，以隱喻性的手法轉換首要和次要的創作來源。我的畫以抽象生物的形體的體結構，暗示精神性的訴求層面。通常以厚重的肌理繁複緊湊的構圖：以象徵性的方式和交錯的空間，指向渾沌紊亂的情境。有些作品加入了一種或多種的三度空間的雕塑及日常物（例如魚餌和漁網等）。它們多半是具有敘述性，象徵性的、隱喻性的和神祕性的訴求；與二度平面的繪畫間有著相關的視覺文

化屬性,在兩者間彼此導引出多種的意義和訊息。(薛保瑕,
1992,頁 96)

　　透過薛保瑕的自述,從觀者的角度,我們可以體會且掌握到,
在視覺抽象語彙的創造下,色彩、元素與物件的交織,透過上、
下,或是左、右,或是主、虛,或是以上共組等的結構,牽引著
一種「理性與感性之間永續辯證的狀態」。作者在畫題的布局,藝
術性的搭建不同材質的橋,引導著溝通的可能,從「無題」、與有
題之「直指的敘述」或是「隱喻的敘述」可見如此的端倪。如 1985
年以自己名字縮寫之「P.S. 的椅子 (*Chair of P.S.*)」、1987 年的「無
題 (*Untitled*)」、1990 年有關 1945 年美軍轟炸廣島事件及 1989 年
12 月 1 日紐約畫廊哀悼精英死於愛滋病公休日的「擇一 (*Choose
One*)」(阿咪,1992,頁 58)、1992 年的「二元論 (*Dualism*)」、1995
年的「對立存在 (*Contradictory*)」、1995 年的「核心與邊緣 (*Center
& Edge*)」、1997 年「三者間的原型 II (*Tripartite Archetype II*)」、
2010 年的「移動的邊緣 (*The Margins of Movement*)」等。

　　近期,有關創作自述,薛保瑕有更深刻的表白,有助於觀者
與作品之間的連接:

　　　　對我而言,符碼的多元多義,是因其具有「互文性
　　　　(Intertextuality)」,當不同的視覺元素之意義交互連結時,
　　　　同時也連結了文化經驗相對時空的意義。因此,我們無須
　　　　強制自己回到二十世紀初期觀賞瞭解抽象藝術的固定模式

中，去認知當今的抽象藝術作品；反之，我們當可試圖銜接身處之年代，自由的發揮創造力的聯想，以及自己對應於時代的現實體認基石上，去經驗、感知與閱讀這些作品。然而，任何文本可能都能以不同的方式被解讀，亦如意識型態也有可能隨時被解構，這自然和媒體文化的營建，有著不可分離的關係，其中「現實導向 (reality-oriented)」當為關鍵性之元素。因此，我希望作品中的意象，或多或少能引領觀者回應他們的經驗界，也就是說作品中所使用的無論是有機性形體的抽象符號，或是幾何性抽象符號，一旦它們併置共存時，閱讀符碼的關係已然發生。只是這些看似與表象世界較無關連，不易辨識的符號併置時，閱讀又如何能引構它的意義呢？

我以為，閱讀行為一旦發生，思想行為也即刻發生。那是一種流動性的過程，撞擊著我們的感官知覺，也衝撞著我們對歷史文化認知的體系。符碼 (code) 常被視為一種規則與慣例，能否被辨認，也成為公領域與私領域文化視覺系統中相對的議題。「解碼」的動作事實上即觸及共通符碼引介的事實，因此，閱讀符碼的行為，表徵了閱讀者意識型態建構之所在；相對的也彰顯了他們擇選被拒絕建構的潛在或者可稱之為對立的事實面。一體兩面的現實是我個人有興趣探討的美學面向，只是對立不是為了強化意義的單一面向而採取的姿態，反之，它是另一面真實的存在。

此次展出的新作……主要的是，過往的創作經驗，連接著我的歷史文化記憶，也彰顯著我的意識型態。作為一位自然人與社會人，我著實的經歷著建碼與解碼 (encoding and decoding) 的經驗，在這些多元訊息導向的混合性現實 (hybrid reality) 中，流動性的意義反映了視覺文化體系中，符碼於共相與殊相、現實與非現實的對應關係，而它們也在在顯現了一個創作者對藝術與外界銜繫著一種不確定的關係，一如信念這件事。（取自：http://www.itpark.com.tw/artist/statement/73/68）

圖 3-2-2
薛保瑕 P.S. 的椅子 (*Chair of P.S.*) 1985 122
× 122 cm 壓克力顏料、木板 (Acrylic on Board)
私人收藏 (Private Collection) 薛保瑕提供

圖 3-2-3
薛保瑕　無題 (*Untitled*)
　1987　142 × 173 cm
　壓克力顏料、混合媒
體、畫布 (Acrylic, Mixed
Media on Canvas)　臺
北 市 立 美 術 館 典 藏
(Taipei　Fine　Arts
Museum　Collection)
薛保瑕提供

圖 3-2-4
薛保瑕　擇一 (*Choose One*)　1990　102 × 152 cm
　壓克力顏料、混合媒體、紙、珍珠板 (Acrylic, Mixed
Media on Paper and Foam Board)　美國艾斯利普美
術 館 年 度 競 賽 榮 譽 獎 (Islip Museum Honorable
Mention)　私人收藏 (Private Collection)　薛保瑕提供

圖 3-2-5
薛保瑕　二元論
(*Dualism*)　1992
76 × 102 cm　混合
媒體、紙 (Mixed
Media on Paper)
薛保瑕提供

圖 3-2-6
薛保瑕　對立存在 (*Contradictory*)　1995　142 ×
173 cm　壓克力顏料、漁網、魚餌、畫布板 (Acrylic,
Fishing Nets and Lure on Canvas Boards)　私人收
藏 (Private Collection)　薛保瑕提供

圖 3-2-7
薛保瑕　核心與邊
緣 (*Center & Edge*)
1995　173 × 229
cm　壓克力顏料、漁
網、畫布 (Acrylic,
Fishing Net on
Canvas)　臺北市立
美術館典藏 (Taipei
Fine Arts Museum
Collection)　薛保瑕
提供

圖 3-2-8
薛保瑕　三者間的原型 II (*Tripartite Archetype II*)　1997　51 × 122 cm　壓
克力顏料、噴漆、漁網、畫布 (Acrylic, Spray Paint and Fishing Nets on Canvas
Boards)　私人收藏 (Private Collection)　薛保瑕提供

圖 3-2-9
薛保瑕 移動的邊緣 (*The Margins of Movement*) 2010 173
×215 cm 壓克力顏料、畫布 (Acrylic on Canvas) 薛保瑕提供

2-3 性別意識

2-3-1 性別的認同、性別知識的獲取與性別意識的形成

薛保瑕從小生長在思想開放的家庭，家教嚴謹，然並未限制
兒女們相關的喜好，或給與性別的不平等待遇，反倒是充分的支
持。在如此的環境下，薛保瑕自然無特別感受到被壓迫，或是有
任何必須要學習的性別關係，或是行為上的調適。因此，薛保瑕
比較傾向於以超性別的方式來看待，並處理事情。所以當處在紐

約精緻文化的樞紐學習時，薛保瑕並未從一位女性創作者的角度思考學問，而是超越性別的態度，關心一種更宏大普遍與核心性的藝術定位與發展的問題，因此她也認為在一個藝術的機制中，女性藝術家對於認同的議題，可以有不同的思維，這與其成長的背景應有直接的關聯。

可以觀察到，薛保瑕從小對藝術熱愛，是自我認同的起點，由自我多元性向的瞭解，建立其堅毅的主體性，具哲學的反思性，性情溫厚內斂，擅於處理人際關係。其性別知識的獲取，除從家庭中，父母兄姐的互動中學習外，也在家庭以外的學校、教師、同事、朋友及學生等的互動經驗中不斷的建構。

長年投入所深愛的藝術創作工作，目前未婚的情況下，對於婚姻，薛保瑕認為是一門高度學習的學問。因為婚姻所牽涉的不是只有個人，而是一個小型社會，隨緣且只有在不妨礙自己所追求的藝術之前提下，婚姻才可能發生。薛保瑕表白：

> ……對我自己來講，一個獨立的人格的養成要能夠面對孤獨，其實大概隨時都在學，不表示說你，旁邊有人或是沒有人，這件事就解決了。……我覺得婚姻是需要努力去經營的事，可是這中間充滿了所謂的人跟人之間要去如何溝通，因為它還可能更複雜，不會只是兩個人，還有家庭的事件，所以它有一種所謂從個人拓展到小型社會的一種縮影，所以，我倒不會覺得說應該有或沒有，我覺得當你碰

到了，是該有了，你自己也沒有什麼一定要拒絕的，或是
有特定的什麼情況，那就 go ahead，就是去面對，可是擁
有這件事情到你要怎麼樣去讓它有一個很好的關係，我只
能從周邊的朋友的案例去思考，它不是一件容易的事情。
……但對我而言，會希望那是在相互被尊重的一種狀態下
進行……如果要去面對它，就要有這種心理準備，要去經
營，……它是一個複雜的議題，……我覺得那是一個高度
的學習。（2009/12/11 訪）

最近，薛保瑕對生命有了更為深刻的體悟，一種自我與她／
他者互為主體的依存關係，也是性別思考層次上更大的跨越：

……這次 2007 年腦膜瘤開刀後，更確定是，我們需要人家
的幫助，才能夠延續生命。所以，我對自我的認定……今
年對我來講也是有一個不太一樣的認識，……自我的完成，
不止是自己要努力，也要認知有些事是自己無法做到的。
我們對生命的體認，都會在適時的時候，經歷關鍵性的開
啟，我很珍惜。……（2009/12/11 訪）

2-3-2 藝術社會性別議題的看法和參與
2-3-2-1 行政專業品質的提升與人力資源配置的未來
在美術館工作期間，因分工的情況，期待所有的工作同仁達
到均等而良善的品質，是一大挑戰，而此挑戰，直接導向的是行

政人員工作專業能力與品質的提升。薛保瑕所採取的管理策略，是走動式的進入各組各單位溝通指導，或藉由專案研究計畫的帶動，營造學習的機會與環境。

除此，人力資源的分配與運用，必須建立更為彈性的機制。因美術館的特色不同於一般機構的上下班時間，而美術館大部分為女性員工，例假日人力不足，無法適切的補充運作。這種情形是臺灣藝文機構所普遍存在的問題，除女性自身須妥善調配工作與家庭之外，必須透過有關單位協助解決。薛保瑕說明：

> ……他們也有他們自己習慣的處理方法，所以它需要一點時間去溝通與調整……我是借調的，所以我常常把一年當兩年用，至少對我來講，我可能希望直接進入問題，面對問題之所在，然後直接去處理。
>
> 臺灣的藝文機構中，還有一種情況是，女性的工作者非常多，她們同時扮演了職業婦女的角色，在這種狀況之下，一方面需要上班，有時候她又需要面對家庭的壓力。美術館禮拜六、禮拜天假日都開放，仍需要相當數量的工作者，因為館內女性工作者居多，所以需要有更好的人力結構，去做補充。即使美術館有近五百個志工分階的協助，但是還都不見得能夠完全補充這一部分，尤其是專業這一區塊的需求。所以女性在這樣比較特殊的藝文機構工作，常須要有更大的彈性去處理。……其實它會涉及到，整個機制

如何思考女性工作者的處境問題……。（2009/12/11 訪）

2-3-2-2 創新展覽的規劃及殊異化女性藝術作品的典藏方式與價值

薛保瑕在館長任內，在展覽的籌劃，策略上運用議題的專案研究結果，來帶動有意義的展覽；也試著建立較為完善的收藏制度，希望藉由女性藝術家創作關鍵轉折作品的收藏，來脈絡化女性思維與臺灣美術發展的關係：

> ……比方說，我們請學者，針對約一千五百件的攝影典藏品作研究，結果研究完之後發現，國美館所謂的紀實攝影約占 70%，針對這些典藏的攝影作品，也可以再規劃近十個很好的展覽。……如果我們要由館內典藏作品去規劃引介臺灣的女性藝術，在收藏的重點上是不能忽略這支藝術發展的脈絡與系譜，也要注意臺灣美術史女性藝術發展史中，重要藝術家的重要代表作。（2009/12/11 訪）

2-3-2-3 文創產業的經營、人才培育及評估的合理化

對於目前國家重點發展的文化創意產業，薛保瑕有著根本的思考與見解。她認為，文化創意產業應先有文化的研究，找出具代表性的文化元素，使其成為世代可以國際對話的語言。薛保瑕認為：

> 它是要先經過文化的研究，然後使它成為可以往下延展的

一個文化元素。所以我們需要文化研究者，此外，我們也需要有創意的人，將這些元素，變成一種世代的語彙，擴大延續與交流的面向。所以創作者的要角，是負責視覺文化圖像的生產，並激發他人的文化想像與認知。（2009/12/11 訪）

　　至於文創產業人才的評估，則應從教育的角度思考，可以推出什麼樣的人才來協助藝術產業。有關文創產業的產值，若是有關教育及藝術創造，其內在的價值是無法以量化的方式算計。薛保瑕提出如此的看法：

　　……因為藝術創意這種無形財，常會被問一個問題：就是產值的數據是什麼？從教育的宗旨，或是藝術層面談這個產、創值的部分，不宜只由單面的量化中數據衡量，……去評鑑成效……這樣的訴求雖可理解，只是在藝術教育上，或者是培養人才的過程中，有時候會有點使不上勁……。（2009/12/11 訪）

2-3-3 藝術再現性別議題的看法
2-3-3-1 超越性別關懷的遠程觀點
　　薛保瑕思考問題的深入，充分展現其敏銳有洞見的藝術家本色，是前瞻性的宏觀視界。她認為性別議題所關懷的，應有時代性的內涵與變動，目前應以一種更具未來性的觀點思考，以求因

應。薛保瑕的智慧觀點：

> ……談主流與所謂的邊緣關係，它其實涵括權力結構的問
> 題，我覺得是九〇年代性別的議題討論中，非常關鍵也是
> 希望突破的地方。可是到二十一世紀，……我們的世界進
> 入到一種互相有關聯的情境，相對而言，邊緣的族群會較
> 有機會受到重視。我們不能再用單一的想法與標準，去界
> 定與認知一個特定的族群界定。……如果說學術的目的是
> 讓我們有更多認識世界的方法的話，那性別的研究就不應
> 該不存在。但是值得我們注意的是，進入到二十一世紀，
> 我們如何界定什麼是我們的世界的結構？什麼是我們的世
> 界形成的文化語境？包括環保議題也好，社會運動也好，
> 或是所謂的邊緣族群的種種的認同問題也好，在二十一世
> 紀面臨全球化世界的形成過程中，重新瞭解與思考這些問
> 題是有其一定的必要性。
>
> ……
>
> 不過性別議題，……可能更年輕的世代，在面對上一代曾
> 覺得是一個問題，他們未必如此視之，它其實越趨複雜。
> 我覺得性別意識的探討，它會涉及到自我定位與認同的問
> 題，也涉及到人與人之間相互認知與溝通的方式。
> （2009/12/11 訪）

2-3-3-2 藝術創造是再現性別認同與自覺的提問

　　薛保瑕認為女性藝術的發展，因藝術家的特質差異已具多元的樣態，透過藝術表現展現性別的思考，可以是有關於自身專業的提問，自覺在大的藝術發展脈絡中的角色與位置：

> ……但是我覺得在臺灣，或是在國際上，這種性別的議題，以展覽作為討論主題，自九〇年代後非常多……女性藝術中，的確是有一些女性藝術家以女性主義的視野切入藝術創作，像 Frida Kahlo，自己的境遇其實就已經有她身為女性所面臨的困境，因此她的作品也直接指向這個命題，也發人深省……身為一個藝術工作者，如果我們的思維是來自於我們對藝術的認知與感知，同時也是我們對藝術的提問，那，作為一個女性的藝術工作者，我希望我們的論點與思維受到尊重，也有它一定的定位。（2009/12/11 訪）

2-3-4 性別平等教育的見解

2-3-4-1 宜深化藝術領域的性別平等教育的相關研究、課程與教學

　　有關性別平等在藝術領域的耕耘，是有待深化。尤其在高等教育的教學上，宜促進學生的主體性、自我的期待及其未來的生涯發展。薛保瑕如此表示對性別教育的期待：

> ……我想我大概都會隨時提醒學生，也就是作為一個主體，以一種自信去面對社會中他的角色，並在學習的過程中，

以更開放的態度學習成長……。（2009/12/11 訪）

2-3-4-2 藝術領域的性別結構有待改變

無論是高等教育的教師結構，或是藝術行政單位的性別人力結構，都呈現傾斜的狀態，譬如，高等教育階段，女學生多而女教師少，藝文機構女性工作人數多而女性主管少等等，這些問題，都有待透過性別平等教育的實施，來進行改革。

薛保瑕說明：

> ……以美術系來講，女性的教師其實還是偏低的，可是我們可以看到女性的學生，從大學、碩士到博士……女性學生幾乎占到七十到八十的比率，所以，我可能會放在一個所謂機制的結構面去看這個現象，由此自然可以看出它可以改進的空間很大。……它的確需要更多的關注，學校的藝術教育也是一樣，這個機制裡面，其實需要有更多的女性藝術老師投入，就現狀而言，它的比例真的很低。……
> （2009/12/11 訪）

第三節 吳瑪悧 (1957-)

圖 3–3
吳瑪悧 2010/01/21 攝於臺師大行政大樓一樓副校長室

3–1 生命圖像

3–1–1 生長、家庭與教育

現任為國立高雄師範大學跨領域藝術研究所的專任教授，已婚。2006 年到高師大擔任專職之前，曾在國立臺北藝術大學美術學系及藝術與行政管理研究所、國立政治大學廣電系、國立臺北教育大學美術學系、淡江大學建築系、國立臺灣藝術大學美術學

系、及國立臺南藝術大學造形研究所等校兼過課；且擔任過遠流出版社藝術館叢書主編。

吳瑪悧出生於臺北市大龍峒，家中總共有五個小孩，三男二女；排行第二，上有哥哥，下有二個弟弟及妹妹。父親受日本教育，為公務人員，服務於自來水廠；母親為協助家計，在家設立糖果雜貨攤位，經營小本生意，後來開了書店、文具店。從小生長於傳統男主外女主內性別分工的家庭。

1979 年畢業於淡江大學德文系，1980 年考入 Angewandte Kunst Hochschule, Wien (http://www.dieangewandte.at/jart/prj3/angewandte/main.jart) 雕塑系研讀，於 1982 年轉學德國 Staatliche Kunstakademie Düsseldorf (http://www.kunstakademie-duesseldorf.de/)，1985 年取得大師生學位。吳瑪悧描述到：

> 在七〇年代末，我去維也納唸書的時候，視覺藝術非常盛行偶發藝術或表演藝術，那個表演藝術比較沒有劇本，可能是一個偶發、即興，只是為了傳達一個概念。當我有這樣的接觸後，我就覺得唸什麼系都無所謂了，所以我就進了雕塑系。
>
> ……
>
> 後來因緣際會，轉學到一個非常前衛、帶領世界方向的藝術學校──德國 Staatliche Kunstakademie Düsseldorf，學校中最知名的老師是藝術家波伊斯，他非常強調社會雕塑，

認為藝術作品只是生產出來最後的結果，重要的是塑造的過程，藝術品只是藝術家理念最後的境界，所以藝術家的理念才是更重要的，這些給我很大的啟發。此外，學校嚴謹細緻的造形訓練，讓我們對形式、材料非常敏感，那是訓練過程中必須學習的，可是當能掌握那些後，就可以開始學習如何把它丟掉……。（吳瑪悧，2009/05/28）

在國外的學習方式，應是奠定吳瑪悧往後藝術發展，以跨領域的方式走入社群藝術的關鍵之一。

3-1-2 藝術社群的參與

3-1-2-1 臺灣女性藝術展及團體組織的導航

吳瑪悧是臺灣女性藝術展及團體組織的導航，她回憶著：

……差不多在九〇年代初臺灣的婦運就愈來愈蓬勃，我也因為參與在裡面的關係，所以知道發生在臺灣社會有很多的事情，是因為性別差異對待而發生的問題，我們就會透過很多不同的運動形式，去幫女性爭取更多的權益……雖然我自己早期沒有加入婦女新知基金會，不過那些成員基本上都是我的朋友們，所以就還算參與蠻多他們的活動。……早期臺灣的婦運團體基本上都是大學教授……我們都認識，就會一起做；他們也關心到在文學藝術上面的表現，臺灣有關女性主義的理論，基本上都是這一批英美文學人帶進來的批判思考。……他們就是最先開始在文學系所，

開女性主義的文本閱讀這樣的課程……。

慢慢的他們也開始去思考藝術這一塊，所以臺灣就有幾個女性藝術家覺得說，那我們應該也要來做個女性藝術展。所以早期會跟這一些婦運團體一起結合，做女性藝術的展覽，因為那時候我們也不太知道說，到底要怎麼去閱讀作品，例如說我們創作的人想到什麼就做什麼，我沒有去思考我的性別觀點是什麼，可是他們這些分析者、研究者，就可以去閱讀你的符號、你的結構，可以做很多的分析，然後去看到它跟性別的關聯。甚至於你表達的主題等等，都會跟性別有關。性別不是單純的只跟我們個人的經驗、遭遇有關，它有時候是整個結構面的問題……。

（2010/01/21 訪）

依據陸蓉之 (2002) 的觀察與陳述，在 1990 年以前，女性藝術家的活動比較是個人化的，即使有結社或組成團體多半是聯誼或是聯展的方式，少有女性意識的公開討論，由於社運和婦女團體的外來刺激，1990 年在婦女新知基金會李元貞、吳瑪悧等人的促動下，陸蓉之才在臺北誠品的藝文空間，策劃一項具女性意識覺醒意義的展出及座談會（頁 177）。可以說，吳瑪悧幫忙推動民間的團展與論述的開始；此外，她並催生女性藝術協會，使公立美術館開始籌劃女性展：

……可是後來慢慢從事創作的女性也愈來愈多，所以我們

就覺得，我們應該成立一個組織，因為有個組織之後，要辦活動、找經費會比較方便，同時我們也覺得應該要建立有關女性藝術的論述，所以台灣女性藝術協會在 2000 年由我籌備成立，第一屆的理事長是賴純純，……我那時候很積極想把這個東西籌備起來，想法跟賴純純有一點不太一樣。賴純純是純粹做創作的人，她覺得女性協會的目的就是要讓女性藝術家有比較多的發表機會，所以她想像協會的功能比較屬於辦理展覽活動，我想像的比較是推動研究。我會覺得活動別人去辦就可以了，我們比較應該要做有關組織和理論研究，因為臺灣在理論這方面非常缺乏。所以我是覺得透過團體的力量，怎麼把這個東西建立起來，例如透過座談啦，或者是研討會等等去建立論述。當時學院基本上也大都不關心性別與藝術，因為學院大部分都是男老師比較多，所以他們都會講藝術跟性別無關，所以不太可能透過學院去建立這個知識系統，所以我去籌備其實是希望做這一塊。後來當然在現實上面就沒有辦法，因為一方面缺乏有能力做研究的人來引導，然後再來就是因為要辦活動，所以很多力氣就用在籌辦展覽上面。不過也還不錯，因為後來女藝會去找臺北市立美術館，所以北美館就做了臺灣第一個女性藝術家的展覽……（2010/01/21 訪）

　　從無到有，從不解到瞭解，從催生到實存，吳瑪悧始終扮演

著積極拓荒者的角色。

3-1-2-2 展演與學術發表的積極與豐富

除前述，吳瑪悧在藝術社會的積極投入及其豐富性，還可以透過一些數據的記錄來作些微的掌握。截至目前，她辦過十六次的個展及七十二次的聯展，發表過十四篇以上的期刊論文，六本的專書，十六本的譯著，以及協助遠流出版社主編六十三冊系列藝術館叢書等。

3-1-3 成就其藝術專業地位之道──熱情、積極與永續的追求

陸蓉之 (2002) 如此評述：吳瑪悧長年持續為女性團體和女性運動默默付出，她的執著，不僅對臺灣當代藝術教育推廣很有貢獻，而且常以自身的創作，或撰文來提倡女性意識的藝術，她在當代藝術領域中所成就的多項里程碑，不但為女性藝術家之冠，而且是眾多男性藝術家也未能項背的（頁 190）。誠是言，也相信是藝術界的共識。吳瑪悧可以達成如此的成就，成為大家心目中的典範，究其原因，主要來自於本身具反思的能動性，在嚴謹而前衛的藝術學術訓練下，本著對人及社會的熱情，經年累月、有視野、有觀點、無私性且具實踐力的耕耘，我們可以預見藝術的社會實踐，在其執著的努力，必將永續性的發展。

3-2 藝術創作特質與作品風格

3-2-1 特質──由單元而複次元，跨界拓展藝術新體系

藝術是什麼？吳瑪悧精確而肯定地說明：

藝術作為一種媒介、工具，不在創造一個光鮮亮麗的畫面，而是透過簡單的語言，重新找到自我的認同，以及跟土地的關係，也不是到處搞奇觀的嘉年華。藝術作為一個語言工具，我透過它反思我們今天的整個生活狀態，不管是做藝術與社群，或者教學，或是在不同的藝術計畫，我都是透過藝術這個媒介，去反思我們在生命裡面、生活裡頭所碰觸到的不同課題。（吳瑪悧，2009/05/28）

對吳瑪悧而言，藝術的核心是過程，製作或觀看的過程均屬之，而且不一定是要自己去製作，它是一個動詞，一種對話的過程與再思，激發他人創意的同時，讓自己及別人思索生命的議題。回顧自己二十餘年的創作歷程，她如此表白：

當我們在做所謂女性藝術展時，其實是比較個人型態的創作，偏重對性別角色的反省，或者尋找何謂女性，那樣是局限的，因為今天藝術實踐的方式非常多元。因此，我現在比較少參與展覽，一方面覺得只談女性主義有其局限，一方面也重新思考藝術跟生活的關係；女性主義運動之後，除了性別的自我認同外，到底還開展了何種文化實踐面向？所以 2000 年之後，我都做跟社區有關的藝術，離開了過去以精英為主的藝術表現方式，也就是以個人創作為主，美術館或畫廊作為展示的場域，而進入公共領域的探索。（吳瑪悧，2009/05/28）

　　顯然的，這種從單元到複次元，超越性別二元對立的提問，到投入社群與生態的對話與溝通，是企圖創造不同於主流意識的生命意義與社會價值，如此的概念，是賦予藝術以新的理論與能動性，雷同 Freire (1970/2000) 的主張：人的活動包括行動和省思，是實踐的，所以造成世界的轉變 (...human activity consists of action and reflection: it is praxis; it is transformation of the world) (Freire, 2000, p. 125)。吳瑪悧的藝術論述充滿著教育與社會學的意旨，在跨界開拓新視野之際，期待建立社會與藝術界另一種可能的體系。

3-2-2 風格——開拓性別視界，永續生命意義的社會實踐

　　「創作以觀念取向為重，先有想法，再思媒材與形式」如此的思維，從單一物件到著重互動關係與意識的社群參與，貫穿吳瑪悧的藝術版圖，在觀念主題的演變，吳瑪悧說明著：

> 九〇年代因為臺灣的婦運開始比較積極活躍去爭取很多的權利，那時候我也開始從生活裡頭去做一些反思，反思到性別在社會裡面的角色位置，所以我自己的作品在整個九〇年代幾乎都在處理性別議題，有非常多不同的作品從不同的角度去看。一開始我作的大概就是幾個小物件，例如說，我有一件作品就是改造一把刀子，題目就是叫「肖像」……。（2010/01/21 訪）

　　從 1989 年「亞」字交織代表女性「十」字的形式，隱喻「亞洲（迷宮）」的抽象思維，到 1990 年在斑駁的傳統舊椅上，高懸

女性胸罩，昭告當代藝術界給與女性一個位置的「*Female*」，開拓女性意識的系列發展後，開始更為宏觀的女性與社會的關懷：

> 97 年之後就談比較大的議題，到 98 年總結，做了一個個展叫做「寶島物語」。「寶島物語」就是在講臺灣的故事，例如說 97 年「墓誌銘」這件作品是從女性角度來反省二二八，談女人跟歷史的關係；然後另外一件作品就是「新莊女人的故事」，講女人跟城市發展；然後後來還有一件「寶島賓館」是在 98 年的臺北雙年展，講女人跟經濟的關聯。……（2010/01/21 訪）

圖 3-3-1
吳瑪悧　亞洲（迷宮）　1989　1100×1300×200 cm　木板、漆
吳瑪悧提供

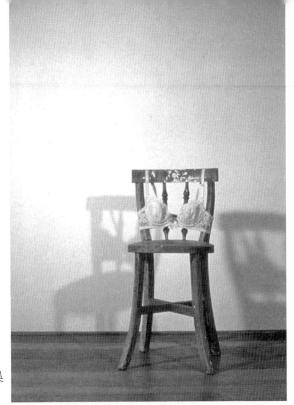

圖 3-3-2
吳 瑪 悧　*Female*
1990　胸罩、椅子　吳
瑪悧提供

有關「墓誌銘」的創作理念，吳瑪悧詮釋：

> 「墓誌銘」是一件從女性角度看二二八，我參考阮美姝女
> 士的兩本書，把女人的故事一句一句寫在兩片噴砂玻璃上，
> 中間是在和平島拍攝海浪衝擊岩石的影像，單純的幾秒鐘，
> 不斷重覆地播放，我創造一個想像的空間，在那裡聽著海
> 浪的聲音看著海浪，它是在製造一個氣氛，當你去閱讀文
> 字的時候，海浪的狀態，好像淚水在洗我們的心。（吳瑪悧，
> 2009/05/28）

至於，女人與城市發展的「新莊女人的故事」：

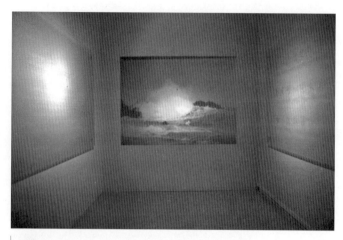

圖 3-3-3
吳瑪悧　墓誌銘 (*Epitaph*)　1997　400 × 350 cm　噴砂玻
璃、錄影帶　吳瑪悧提供

圖 3-3-4
吳瑪悧　新莊女人的故事　1997　500 × 550 × 300 cm　織
有文字和花紋的布、錄影帶　吳瑪悧提供

圖 3-3-5
吳瑪悧　寶島賓館
1998　700 × 1250 cm
木板、粉紅色泡棉、
紅燈泡等　吳瑪悧提供

　　牆壁上就是每個女人的故事，那一面大意是說：當男人的
　　歷史被改寫時，原來的那些叛徒都變成英雄，可是女人呢？
　　女人的故事沒有被改寫，因為她本來就沒有被寫入歷史。
　　（吳瑪悧，2009/05/28）

此外，從女性角度觀察他者／男人的卑微面：

　　對我其實另外有一件作品叫做「天空無事，有鳥飛過」，這
　　一個倒不是從女性的角度，而是思考男人的處境，覺得說，
　　臺灣的男人也是很悲哀，這個有一點是龍應台去年出的《大
　　江大海》在談的議題，例如說外省老兵到臺灣，或像我爸爸
　　這一種的臺灣少年兵可是到日本去造飛機。因為解嚴之後
　　有很多不斷重新去閱讀歷史的一些史料在探討，那些東西

圖 3-3-6
吳瑪悧 天空無事，有鳥飛過 1998 400×300 cm 照片、
文字、大冠鷲聲音 吳瑪悧提供

都豐富了我再重新去看人，男人女人。……（2010/01/21 訪）

　　2000 年底，吳瑪悧開創其社群藝術，帶領婦女新知協會「玩
布工作坊」的姐妹創作「心靈被單」、「裙子底下的劇場」及「皇
后的新衣」等作品。「玩布工作坊」的成員大都是已婚的中年主
婦，她們的「玩布」不同於坊間沿襲日本拼布中規中矩的美學，

多是利用布商過期不要的布來創作，可以自由不受拘束的與布玩耍。在玩布的活動課程中，吳瑪悧引導社員媽媽們整理自己的生命，完成了「心靈被單」的作品，「裙子底下的劇場」則是透過製作內衣褲，探討女性的身體、情慾或親密關係，至於「皇后的新衣」是從衣服的創製，去探討女性的自我認同。

簡偉斯 (2004) 記載著：

> 我應邀記錄整個過程，紀錄片也成為裝置作品展出的一部分。配合裝置藝術的影片不同於一般的紀錄片，影片製作預算也非常微薄，但整個過程讓我經歷一次次內在心靈的翻攪，有一些刺痛感傷，也有更多的成長和感動。(2004/10/11)

學員們無奈及不愉快生活回憶的發表與分享，感動著參與者，也感染了創作者。之後，社群藝術已然成為吳瑪悧藝術實踐的主軸。吳瑪悧說：

> 90 年起，我開始思考藝術與不同社群的關連，我跟這群非常素樸、沒有受過真正美術訓練的媽媽們一起工作時，簡單的一根線都充滿了語言，對我來說那是一種重新學習，再去看視覺符號的一個很重要的經驗。……藝術媒材對我們學藝術的人來說，因為習慣會變得很形式主義，可能不太思考意義面向。而從她們身上，我重新看到，原來一條線就可以

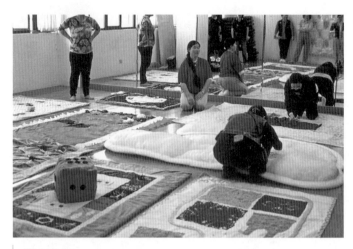

圖 3-3-7
吳瑪悧　2001 年心靈被單的創作過程　吳瑪悧提供

　　講整個生命故事，這是很大的啟發，我看到造形本身無限的
力量，能夠開啟生命的力量。（吳瑪悧，2009/05/28）

　　於是，在 2004 年進行「從你的皮膚甦醒」計畫，透過布與織
縫來探討女性的生命歷程，而在 2006 年的「人在江湖──淡水河
溯河行動」，吳瑪悧與幾所社區大學合作，溯行臺北周遭的四條河
流，讓參與者體驗環境的真實處境。同時，吳瑪悧於 2005-2007 年
在嘉義縣策劃「北回歸線環境藝術行動」，邀請超過三十位藝術家
居住在二十個村子裡，透過藝術來建立學習社群。這個計畫開啟
政府文化政策以及社區營造工作另一種創新的可能。在如此社群
藝術的實踐行動中，藝術家進入社區，不是為了教大家藝術技藝

的學習，也不是為所謂的美化環境，而是希望從「人」的相遇過程中的相互激發與學習，整個方案不是以藝術家為中心，而是營造多層次的互動與交流。藝術家從認識並體驗當地的環境開始，另一方面社區居民透過藝術，發現環境中的漂流木或是石頭都可能創造新的功能與意義。其中的「來北回歸線種樹」方案，以嘉義縣民雄表演藝術中心為工作站，推動結合駐地創作、藝術與環境的理念。吳瑪悧當時提出「種樹」的理念是：「23.5 來北回歸線種樹，我們其實帶著一個想像，如果這條在地理上虛擬的線，變成具體可見的綠色地景，除了彰顯我們位於海洋西岸，因此可以擁有森林、沼澤的特殊景觀外，我們與環境的關係會不會因此也發生改變？我們的行為舉止，又會因而有什麼不同？（陳小凌，2009/11/04）」此方案的概念，後續發展為 2008 年臺北雙年展的方案「臺北明天還是一個湖」，在臺北市立美術館外搭起了人工菜園，吳瑪悧和參與者在豔陽下整地種菜，讓大家體會「人」與「土地」之間的密切聯結，同時彰顯環境與糧食短缺等相關的問題。

> 對我來說，過往對話性創作或社群藝術作品與這次作品都是相同的東西，只是命題不一樣，還有參與的對象不一樣。若從所謂的對話性創作來說的話，它有一個特質，就是會先有一個公共議題，針對這個議題一群人去對話，所以它也是一個過程性的東西。「臺北明天還是一個湖」作品基本上就是在操作這件事。只是在這一次的臺北雙年展裡面，

圖 3-3-8
吳瑪悧　臺北明天還是一個湖　2008　吳瑪悧提供

我們要一起對話的參與者相當多元，造成在策略發展上面
比較複雜。

……我的課題裡，沒有直接去處理那個東西，相反我在想
的是「糧食」的問題……因為氣候異變，其實第一個你碰
到的問題就是糧食。你看我們之前碰到的問題，不就是糧
食漲價嗎？有一些地方像澳洲它已經沒辦法生產糧食，穀
類就開始上漲。再如現在金融危機，臺灣每天有兩百多家
公司關門，一個月是七千多家，這個數字很嚇人。一天兩
百多家這代表什麼？我們周邊至少都有兩百多個人失業嘛，
這可是嚴重的社會問題啊！現在雖然有就業及失業補助方

案，但只是在把當下的危機掩蓋過去。所以我覺得生活在都市的人，問題比較大，鄉村的人問題比較小，因為反正他失業還是可以活，在地上隨便種個東西……說實在菜還滿容易長，對不對？所以我也是在討論，如何把營生的能力再學回來？……（吳瑪悧，2009/06/23）

　　這些方案再接續的成為 2009 年成大「綠計劃」的先導。成大 2009 環境藝術節，吳瑪悧在應邀參與下邀請成大師生來共同「參與」和「帶來改變」，期望藉著豐盈的綠意來改善學院建築的視覺景觀。她希望藉助這項計畫的延伸，能讓人深刻的感受到：植物能量對人及空間所帶來的化學變化，間而能讓人覺知到人際網絡、學習成效，都能發生正向的改變（陳小凌，2009/11/04）。

　　經由女性獨特經驗的闡釋與伸張，到更為寬闊的社會互動與關懷，以至藝術家與社群交互主體意識共創的社群藝術，吳瑪悧是如此的走過，締造了其個人的風格。更重要的是，吳瑪悧的藝術田野工作，創造著臺灣藝術界的「心」價值與作為當代「藝術人」的意義。她所帶動的是全民的藝術通識，讓社會中的每一個人，都有可能透過「藝術」的思慮，來創造改變。

3–3 性別意識

3–3–1 性別的認同、性別知識的獲取與性別意識的形成

　　如同當時許多傳統性別分工的家庭，父母親對於男孩有較高

的期待，讀書求學是重要的事，所以，賦予較多的關注；相對的，對於女孩便不太要求，也因此，吳瑪悧反而享有較為自由的發展空間。在成長的過程中，雖非家中老大，但因哥哥必須補習，到外縣市讀中學，所以，吳瑪悧必須分擔比較多的家務工作。在大學之前，對於性別意識並無太多的想像，不過因為較為自由，曾看了許多的文學作品，也發現極多是女性的作家，多少給吳瑪悧一些嚮往。

　　大學時，就讀當時極具政治批判力的淡江大學，因為有許多的教授自國外留學回來，帶來一些新的思潮，再加上常有機會參與學校所辦的相關活動，開啟吳瑪悧有關性別意識的門扉：

> 因為我們有幾個老師是從國外留學回來，他們都帶來很多新的觀念，給我們很多的啟發。那個啟發其實是還蠻多面向的，就是對於政治的一些關心、對社會的關心，然後性別是其中的一環。……我覺得在文學裡面也會得到很多的啟發，就是我不一定有所謂的性別意識，但是我們會看到很多作家是女生。……我們的老師們常常也會邀請一些作家來學校演講，所以跟他們都有一些接觸。
> ……
> 我大三左右吧，李元貞跟呂秀蓮那時候成立了「婦女新知」雜誌社，起先是一份雜誌，後來就變成一個基金會等等。……在求學的過程因為我跟李元貞老師接觸蠻多的，因為

我有修她的課，所以就因此得到很多這方面的啟發，所以
對我來說關於女性主義的思想，是大學時就接觸到，但對
我來說那時候並沒有強烈的女性主義觀點，而是比較有一
點覺得理所當然，女人本來就是要為自己爭取權利，覺得
這是很天經地義。我沒有去思考到社會裡面的一些狀態，
……所以雖然接觸很多，也知道很多相關的論點，但是我
沒有真正很意識到裡面在討論的事情是怎麼樣的。……
（2010/01/21 訪）

對於性別議題有較為深入的觀察與省思，是到國外求學，接
觸到許多年輕的大學生很會伸張自己的權力，同時關心整個世界
中，有關公平正義等的事務，性別的議題與權力有關，自然也在
其列。

等回到臺灣結婚之後，從婚姻的生活中，切身體驗到許多傳
統文化的價值、社會的想像與分工等，就更強烈的意識到性別的
問題，於是開始研讀女性主義方面的論述，愈發覺得性別議題的
複雜與困難。從婚姻生活中的體驗與反思，瞭解婦女們普遍所面
臨及傳統社會分工下，性別結構以及相關人權等所造成的種種困
境，促成吳瑪悧的積極參與，投入相關的婦運及社會文化行動，
如何撼動偏頗而內化的社會文化信念，更是其目前創作實踐的核
心關懷。吳瑪悧如此的回溯：

但是我一開始參與那些活動，並不是基於覺得自己有受到

不公平待遇，而是說，才開始發現原來這個社會本身，那個性別的區隔、還有區分，是那麼的內化到整個結構裡面，那個問題就不是一個單一。……女性主義理論很棒，因為它幫助我去看到很多我們覺得理所當然，可是經過分析閱讀才知道，原來事情不應該是那個樣子，而是背後其實有一個性別權力的操作。所以她們幫助我一方面回頭重新去看自己生命的過程，然後也看到這整個社會的發展是多麼的性別差異對待。……（2010/01/21 訪）

誠如 Gerson 與 Peiss (1985) 的主張，性別意識並非有或無的問題，它是一個連續體，因連續體發展上的不同，分為三種型態，分別是性別覺察、女性／男性意識與女性主義／反女性主義意識，其中性別覺察牽涉對既有性別關係系統不具批判性的描述，為其他二種發展所必須。Gurin 與 Townsend (1986) 的看法，「意識」是指成員知覺到該群體在社會處境的意識型態，是一種多元複雜的現象。Wilcox (1997) 則認為性別意識是指對於性別的認定，對權力的不滿、對體制的譴責與集體行動的認識，並不必然指涉某種特定的意識型態。吳瑪悧從參與相關活動及研讀的過程中，從性別覺察到性別意識的擴展，豐富其藝術創作的內涵與動能，更為藝術界帶來嶄新的視野與能動力，賦予藝術複元性的價值。

3-3-2 藝術社會性別議題的看法和參與

當前也有很多女性藝術家，藝術才華與創作不是著重在展

現自我的成就，或個人財富的累積，而是投入更多的社群
工作裡，成為一個媒介，去協助更多的人，也透過這樣一
個媒介，去表達她們自己。（吳瑪悧，2009/05/28）

　　歷經多年在不同地方與社群的藝術實踐經驗，吳瑪悧不斷的
自我省思，藝術的價值與意義，在人類社會文化的大脈絡，它應
該可以扮演更為積極的角色，如果藝術的過程重於結果，它應該
是一種可以全民參與的活動，藝術應是一種通識。透過藝術的實
踐，探索並解決當代人類社會所面臨的各種現實問題，藝術可以
是有效的人際溝通與相互瞭解的媒介。

3-3-3 藝術再現性別議題的看法

　　有關藝術再現性別議題，吳瑪悧如此看：

當我們在做所謂女性藝術展時，其實是比較個人型態的創
作，偏重作品對性別角色的反省，或者尋找何謂女性的議
題，那樣是局限的，因為今天藝術實踐的方式非常多元。
（吳瑪悧，2009/05/28）

所以，在性別議題的創作和研究上，吳瑪悧呼籲不僅聚焦性別認
同本身，其核心的思考是認為：

其實，女性主義的核心價值就是兩性平權，也就是平等、
互為主體的概念，如果拉開性別的角度，它也是族群的、
階級的、人跟大自然關係的全面性的觀照，也就是我們如

　　何安身立命？一個很基本、很核心的課題。（吳瑪悧，
　　2009/05/28）

　　明確的，在吳瑪悧的胸襟，藝術的社會實踐是更具改變的行動力。

3-3-4 性別平等教育的見解

　　吳瑪悧從性別的權力關係，強勢與弱勢的角度，思考既存的教學典範，傳統以來藝術教育的問題。她很宏觀的指出，藝術學習的方式有很多可能，宜先理解它與我們生活及感知的關聯。依此觀點，藝術教育課程要大翻修。藝術創作不應是看畫後、作畫，如此的單一模式，而應引導觀看的多元性，讓感官更為敏銳，而非只是視覺的主導。如此的跨界觀點，應是針對長久以來專業藝術教育教學模式之侷限，所提之針砭建言。

　　然而，在跨領域研究所任教，所收的學生來自各個不同的領域，在教學上，由於學生缺乏藝術基本的素養，也面臨跨領域教導的困難。吳瑪悧發現美術系的學生表現方式強，但內容弱；而非美術系的學生內容厚，但表現弱。吳瑪悧認為這也是有待進一步克服之處，但基本上，她認為藝術很多的東西是在操作過程中，與材料間的互動後獲得想法；藝術的學習，必須從創作過程多學習，內化成自己的部分，東西便會出來。

　　除此，臺灣性別教育應可加強女性典範，以讓學生有所學習並想像，因此教師群應有性別比例上的考量。吳瑪悧積極倡導一

種非以商品為依歸的主流價值，創造另一種價值，且讓它成為顯學，而一種價值如何可以成為具體付諸實踐落實的教育行動或方案，是藝術教育從性別平等教育的觀點，可努力強化的部分。

> ……其實女學生還是需要有一些典範，她必須面對一個生命的經驗或者是她怎麼去想她的未來，……所以我覺得有女老師還蠻重要的。而且我覺得我們在談性別，其實性別權力是一個很隱藏的東西，因為男生跟男生的互動方式，跟女生跟女生的互動方式是不一樣，……男生跟男生通常會交換權力，女生幾乎沒有辦法參與那個遊戲……男生很容易找到他的典範因為太多男性的出色例子，他們很容易找到，可是女生不容易找到，那無形中就會影響到女學生她在思考她的未來的時候，缺乏典範，然後她就因此沒有辦法想像她的未來的可能性……我們現在講生態、講環保，那它如何跟藝術的課程去結合進來，變成一個可操作的，……即便在講這個性別主流化，它又如何轉化變成是一個基礎教育裡面的內容。……（2010/01/21 訪）

此外，性別平等教育有關「永續」與「公平正義」等議題，針對當前新生代的孩童，可能多數來自不同的文化背景，藝術教育都必須面對，處理不同差異的文化內涵、信念與符碼等的相關問題。

第四節　王瓊麗 (1959–)

圖 3–4
王瓊麗 2010/11/11 攝於臺師大美術系大樓 301 教室

4–1 生命圖像

4–1–1 生長、家庭與教育

現任國立臺灣師範大學美術學系教授，育有二子，先生從事公職。到國立臺灣師範大學任職之前，曾在新北市福和國中任教過。

1959 年生於南投縣草屯鎮，家中排行老大，下有弟妹各二個；父親作生意，開設算盤工廠，母親在家幫忙，父親國小畢業。父

母對於兒女的教養非常的支持與期待，具平等的價值信念，王瓊麗國中畢業同時考上彰化女中及臺中商專，父親堅持她離鄉去讀女中，以期未來可以上大學，無論在經濟及精神上都給予充分的鼓勵與支持；雖然，在王瓊麗高二時，曾有一度父親希望她去讀在其眼中社會地位較高的法律，但王瓊麗自覺興趣在美術，經與父親討論後，仍能獲得父親的支持。

　　王瓊麗從小喜歡畫畫、運動，展現堅毅而積極的主動性。小學就讀新庄國小，國中讀日新國中，高中讀彰化女中。從小所畫的作品，常被老師拿去布置教室，從國小開始，並經常被指派參加校內外美術比賽，獲得不少獎項及美術用具，對於其對藝術的喜愛應有正向的鼓勵作用。除繪畫外，王瓊麗的跑步運動表現也極為突出，國中時曾獲得四百公尺的鎮運冠軍，體育老師原鼓勵其往運動專業發展，惟王瓊麗在權衡之下，仍以美術的興趣為重。從小喜愛看歌仔戲，常隨祖母前往賞戲，賞戲後，便自主性的模仿繪畫戲中不同角色的人物，這些經驗形塑為其後來主要的創作主題之一。為投考大學美術系，在高二時，除學校李仲生老師外，並拜藝專畢業的蘇能雄老師學習素描及水彩；此外，又向吳澄錫老師學習國畫。這習畫的過程，並非由父母安排，而是王瓊麗在自我動機的需求下，主動向不同的同學探求，尋找最能符合其所期望的學畫可能。王瓊麗說道：

　　……我跟李仲生老師是學素描跟水彩，……後來，因為覺

得李仲生老師，他自己畫得很好，可能是他表達的方式較深奧，對我們初學者，我們有時候聽不懂……啊，其實老師功力真的是很好，很準，那個造型真的很準，可是他都會跟你話家常……你問他，他都會稍微點到，我那時聽不懂，所以我才後來又跟蘇能雄老師從基礎開始。另又找了一位吳老師學習國畫……對，都是我自己去問，問同學，因為我爸爸不懂，他對這個領域不懂。(2010/11/11 訪)

然而高中畢業後，差些微的分數未能順利考上臺師大，所以暫保留文化大學美術系的學籍，補習學術科以進行重考，結果第二年便如願。這樣的堅持，作為家中排行老大，除自我期許外，也扮演著弟妹楷模及權力者的角色，是大姐也是家中教育的導航者。

啊，因為我又是老大……對，所以覺得有這個責任……出來是看了這個世界……看了臺北……發現以前是井底之蛙……就是說，你看到的世界太小了，知道外面的天地，出來才……本來我弟弟妹妹都不大讀書，我就一直曉以大義的規勸，所以我們五個都讀大學……在鄉下地方是不容易……。(2010/11/11 訪)

在成長的過程中，雖曾受到不平等的待遇，但王瓊麗所採取的因應，是順應大人的規則與期待：

……我小學有得林洋港縣長獎，那國中的時候，照理講那

個獎是我的，可是老師告訴我，校長的兒子在你們班，對
妳會比較那個，我就說老師你沒關係……後來我們那個校
長其實對我不錯……。（2010/11/11 訪）

　　如此的因應與調適，處於當時學生的弱勢位置，必然是不易
抗拒的協商結果，是關係利益的權衡。

　　一直是賽會的常勝者，1982 年大學畢業時，囊括油畫第一名、
水彩第二名及雕塑第二名。後來從事國中教職八年，1990 年考上
臺師大研究所，以留職停薪專研課程，在撰寫碩論的過程中，為
收集 Degas 的資料，還遠赴法國；到 1993 年以《艾德嘉‧得加斯
(Edger Degas, 1834–1917) 芭蕾系列之研究》，取得碩士學位。多重
角色的扮演是多數女性在其生涯發展的過程，幾乎無法豁免的，
但也展現其多方處理事務的能力：

　　……我那段時間，要整理很多資料，準備考研究所，都是
靠半夜整理，可是那段時間，真的小孩子小，都在吵，我
只好把他抱到書桌上，我自己做筆記，拿一點玩具給他玩，
結果玩到不耐煩，……書都撕掉了，撕了好幾本，我都將
它貼起來……。（2010/11/11 訪）

　　在階段性完成碩士學位後，專業的學術追求並未片刻稍歇，
依循國內規格化的講師、副教授到教授的學術升等路線，以至於
目前，王瓊麗是樂在其中且不斷的自我要求更新：

……我現在在發展別的……我還在思考……怎麼去轉變，我最近也在學一個陳顯棟老師，他是抽象的，用在水中薄膜作畫……我禮拜四下午都會去他那邊……他八十歲……。（2010/11/11 訪）

在其想法中，是沒有做不到的事，而且深知在性別化的社會，女性要能出頭且在藝術界被看到，必須額外加倍付出心力：

……我個人是覺得說，我們女性要站在這個職場，要跟男人同一個地位，妳要比男性付出，至少十倍以上，妳才有辦法被肯定……所以妳覺得很不公平，需要做一些改變……。（2010/11/11 訪）

雖然意識到女性藝術家在臺灣的侷限與困境，但在成長、婚姻、事業與生涯發展的過程，曾有的困難與擠壓，對王瓊麗而言，就好像走路前進時，碰到擋路的石頭，你所要做的，就是彎下身，想盡辦法把石頭搬移就是。

4-1-2 藝術社群的參與

4-1-2-1 專職藝術教育投入——藝術作品建構世界、以專業實力改變社會結構

不同於以研究為主軸的高等藝術教育工作者，必須在教學外有學術研究的發表，以藝術家為主軸的高等藝術教育工作者，藝術創作的發表便代表藝術知識的創發。從國中到大學藝術教育的

從事，王瓊麗以藝術創作為終身的職志，在教學外，總計辦過二十次的個展，參與過國內外二百次以上的聯展；並出版二本畫冊：2001《王瓊麗作品及創作理念 (1997–2001)》畫集，《大地、圖騰：2004 王瓊麗作品及創作理念》；五種大眾共享的影音課程： 1.傳統西方繪畫技法研究與應用、 2.油畫進階 IV、 3.油畫進階 I、 4.綜合媒材創作研究、 5.王瓊麗教授油畫展現場導覽。如此積極的投入，是所喜愛工作的自由表現，是用專業實力來建構女性所能掌控的世界，是改變藝術世界多為男性主導的實際策略。王瓊麗回憶說：

> 這次展覽，主任那時候也去開幕，他就跟我講一句說，妳做了都是男孩子沒辦法做到的事，……不瞞你說……很多男的藝術家……看不起我，很多機會不可能給我，那我覺得我用行動表現，我也不是要爭什麼，可是我就用我的生命，我的創作，我的作品，你看我要一直展下去，因為這是我努力而來的，沒有靠任何人，像有人看到我的努力，給我機會，我很感激……可是我不會去強求，就是說，我不會為了要做什麼而去……用不正當的理由去爭取，我覺得我是腳踏實地，一步一腳印……。（2010/11/11 訪）

除自身以作品積極投入藝術社會外，參與組織團體，譬如，中華民國油畫學會、大地學會、五月畫會、台日美術家聯誼會、中華民國國際藝術協會、台灣國際女性藝術家協會、台灣國際水

彩畫協會、及新人文畫會。參與專業社群力量的集結，是產生改變的另一動能。在這專業發展的過程中，還當過臺北市西畫女畫家畫會第五屆理事長，引領女性藝術家往前行。她是如此的思考：

> 我覺得社會對藝術家的肯定，大部分要闖出一片天，才會去承認你，可是在努力的過程中，大部分都被淹沒掉，其實不瞞你說，我曾經當過臺北市西畫女畫家畫會的理事長，陸續介紹我們一些碩士班的學生去加入，……因有女畫家的機會，它每年都有固定展出，……我覺得還是要讓它茁壯起來……付出很多心力，把它制度化……上軌道，每年都會辦很大型展覽……女性畫家在這個社會，團體競爭沒那麼容易，因為男性可以專業當一切，女性時間被切割得很瑣碎……（2010/11/11 訪）

1984 年在臺師大美術系主任袁樞真的號召下，所成立的臺北市西畫女畫家畫會，成員陣容龐大，依陸蓉之的描述：

> 縱覽「臺北市西畫女畫家畫會」近二十年的展出成果，她們多數以風景、花卉、靜物為創作題材，大致上也是為此一時期比較活躍的女性藝術家，而且是女性藝術家聚合的最大團體，其中不乏市場反應良好的專業畫家，甚至可以賣畫維持家計。從此一團體的人數、展出記錄和影響力（多數在各級學校任教）而言，其實她們才是臺灣當代女性藝

術的西畫主流，但是在藝評家和策展人的眼中，卻往往將她們視為業餘或類似水墨、膠彩畫的閨秀藝術家一般，並未認真看待。（陸蓉之，2002，頁231）

　　能擔任如此畫會的理事長，在藝術社會的女性位置開拓上，必然有不應忽視的重要性及其貢獻。惟誠如陸蓉之的觀察，如此的貢獻是未能被認真看待。我們不難理解，在舊傳統以男性為主導的藝評與策展，所傾向的是將藝術界孤立，難免成為單一價值的維護與塑造，易忽略藝術界的多元性內涵與功能，及其與生活的密切關係。

4-1-2-2 對當前藝術社會或藝術界運作機制的看法——面對難題、相互合作

　　以男性主流藝術社會價值與標準，作為對自我的要求的標準，並延伸對畫壇的期待，是一種反思性的性別超越。從王瓊麗的創作觀點，許多油畫創作者避重就輕，市場導向，不畫較具難度的群像，就創作的深度發展而言，是會有所局限：

> 群像在臺灣很少人去做，我很感謝劉文煒老師，其實他開導我很多觀念，而且你到大型美術館，像龐畢度、羅浮宮、奧塞那些……看那些大師的作品你會覺得驚訝，他們在群像努力上，著墨的很多，可是在臺灣大部分的人都是大家挑著軟柿子吃，都是畫一個人，兩個人，或作什麼，其實我覺得群像是有挑戰性，因為你那麼多要組合，其實那個

能力要夠，而且要整合要面面俱到，你要思考的那個氛圍，要兼顧很多，才能將畫面處理好。（2010/11/11 訪）

在專業成長的辛苦過程，王瓊麗特別體悟女性集體力量的重要性，必須相互合作才能創造新境。如此以關懷為核心，關切責任，與他人的關聯 (connection) 和關係 (relationship)，分享權力而非行使權力的作為，是 Gilligan (1982) 在談女性發展理論時，以「關懷」為核心概念說明女性特質之關懷倫理態度。王瓊麗表示：

女性畫家在這個社會，團體競爭沒那麼容易……我都會常常講，女孩子要互相體會……希望能一起去水漲船高……所以有時候需要去幫忙……我都會給她們機會,或拉一把,畢竟我走過，知道這個辛苦……。（2010/11/11 訪）

4-1-3 成就其藝術專業地位之道——溝通、協商、脫困與自我挑戰

在性別化的分工社會，溝通與協商是擺脫傳統性別制約的有效途徑，在婚姻生活中，王瓊麗採取如此的行動：

我覺得……因為在這個社會還是以父親為主的社會，你自己沒有去把持住的話，你就會被你主要的東西 Cover 掉，所以你原有的特質就不見了……其實我在家裡我不是很強勢跟我先生爭權，可是我會把我的堅持讓我先生知道……所以早期，我先生也不太喜歡我出來闖天下……他會覺得說我把小孩子照顧好就好了，那可是我覺得人生不是只有

唯一的這兩個而已……應該還有其他的，因為你畢竟還有很多的體力，還有時間，你可以再去做很多有意義的事，所以當時其實我參與很多畫會，參與了畫會你會覺得有些力不從心，可是我都會跟我先生講，我先生還會有時候Complain 說你幹嘛參加那麼多畫會，有時請假沒有辦法去參與，偶爾我就會說，我什麼時候要出去，你要照顧小孩，我先生就會變習慣了，那甚至我其實有一段時間……半夜我先生睡著，我都會起來畫畫，畫到天亮，我先生快起來了才去睡覺，他也不知道，我是有段時間這樣做，可是，點滴在心頭……。

……其實，我 2008 年在港區，我自己也是在挑戰自己，在人生意義上，有一點，自己挑戰自己，那個展場五百六十九坪可以展一百張 100 號的畫，那一場我去展，臺中港區藝術中心 A 廳，那個是通常去那邊展的都是老畫家……，都六十到八十歲的，也是如此才能累積那麼多作品……。對畫壇有所期待，對自己更是真實而嚴謹的反思，太制式、受規範及傳統美感的束縛是必須突破的……因為我是學院出身的，我是覺得我現在還是太制式化，畫面的美感或是一些想法，都用一些傳統的美感在要求，自己來做做到一個階段後，好像差不多了，就是要有一些新的想法，就是要如何去努力，突破……。（2010/11/11 訪）

鍥而不捨，無止境的追求，是王瓊麗能累積如此豐沛創作成就的主因，也可以預期，其影響力仍會持續：

> ……其實我最近也在玩一些水墨的東西，水墨畫，不一定畫在畫紙，是畫在畫布，不知有什麼效果，我還在嘗試，最後我會用東方的精神去詮釋西方的媒材，找出一條路，這是我的願景……。（2010/11/11 訪）

4-2 藝術創作特質與作品風格

4-2-1 特質——本土藝術的紮根

　　臺灣女性意識的覺醒，起於 1980 年代的婦女運動，最早從人權，然後逐漸及於法制、社會等的改革。從 1980 年代末開始，臺灣女性意識在藝壇漸占席位，不少激進的女性藝術家創作取材自我的經驗與身體，以伸張女性主權及主體，試圖有別於男性「視野」，此外，有一些藝術家則選擇在長期大主流藝術脈絡下，編織其所希望擁有的天、地、人、事、物，與其所追求的美感與意義，王瓊麗便是屬於此一發展的路線。

　　生長於臺灣，在專業藝術教育成長的過程，有關國外藝術訊息最深入的接觸，應是透過指導教授王哲雄老師。王哲雄對歐陸藝術長期發展瞭若指掌，在臺師大所開設的藝術史課程，傳遞的是以西方男性研究者所建構的大論述藝術史體系，學習者並未能有機會接觸到新興的女性藝術表現方式與思潮。此外，臺師大無

論中西繪畫組的教學，均強調寫生的傳統。因為如此，王瓊麗便在師承的框架下，建構其所思所慮：

> ……本來我想去研究大陸，可是大陸原住民太多，我怕我沒有辦法 handle 那麼多，我現在繼續把臺灣原住民再做深入一點，因為這是代表臺灣的東西，以後我真的願景是希望能夠上國際舞臺……讓臺灣這個特色，還有歌仔戲也可以發展，還有我也拍攝多廟會系列，一些民俗系列也可以發展，像七爺八爺，八家將，其實我陸續收集很多……國外風景，坦白講，畫了一段時間，還是走馬看花，我覺得感受當地的民情，還是有很大的落差，所以我……因為我土生土長在這邊……我現在在發展別的，我要用現在的眼光來發展我的東西，這是我還在思考，怎麼去轉變……。
>
> （2010/11/11 訪）

4-2-2 風格──色彩絢爛的在地敘事

作品風格的形成與創作理念息息相關，王瓊麗如此認為：

Ploto（427–347 B.C.）的美學原則：「適度與均衡常常是真的」。Gustar Fechnner（1801–1887）說：「美即是在於複雜中的秩序之上」。古希臘人說：「美是由變化之中，統一的表現」。綜合觀之：「美即是在均衡的原則下，做適當的變化，也是均衡與適度變化的最高表現。」由於美是生活，生活是

美術的全部，一切「秩序」成為美化人生的首要條件。而氣韻生動乃是中西畫家鑑賞藝術作品的最高準則，如此才能達到「至真」「至善」「至美」之境界。（王瓊麗創作理念，取自：http://tony750915.myweb.hinet.net/2008/associator/8/main8.html）

　　基於在地的創作思維與個人對於繪畫元素、媒材特性的獨特運用，王瓊麗的作品呈現出色彩絢爛的在地敘事。雖然 2011 年 5 月，王瓊麗在臺北市內湖的金寶龍藝廊展出「臺灣之美」，然在 2008 年 7 月 26 日至 2008 年 8 月 24 日，在臺中縣立港區藝術中心展覽室 A 所展出「2008 百畫齊揚」作品展，應是截至目前最具其個人代表性風格的集錦。大體上，其作品有三個系列：

　「原鄉風情——大地之美系列」

　　誠如其創作理念所陳述的，以大自然為師，探索創作原理，表現秩序和諧是其理念之落實，在縝密觀察之後，重新做美感的詮釋。

圖 3-4-1
王瓊麗　綻放　2003　20F　油畫　王瓊麗提供

圖 3-4-2
王瓊麗　詩情畫意　2011　20F　油畫　王瓊麗提供

「歌仔戲人生系列」

　　如此的取材，來自小時候愛看戲的經驗，這樣的經驗在研究所時和所研究的藝術家作品，有具體的聯結與轉換：

> 我早期都是畫後臺，我會畫後臺其實是因為 Degas 的芭蕾
> 舞系列給我的靈感……因為 Degas 是個貴族，他可以自由
> 出入歌劇院，可是我是平民我沒有那麼特權，所以我不能
> 天天去看歌劇院，或大型的表演，可是我們早期在我們那
> 個年紀的時候，我們常常有那個野臺戲，廟會啊，很多歌

仔戲表演，那我就很喜歡，其實包括後臺那些點點滴滴，
在 Degas 那個，其實情境很像，後來我研究 Degas 後，我
就決定我要先發展這個區塊……對，我祖母常帶我去看戲，
所以我國小國中會自己畫歌仔戲草圖，陸續拍很多歌仔戲
後臺的資料，我小孩在上才藝班時，其實我都利用很零碎
的時間，在那畫草圖之後再完成油畫作品。(2010/11/11 訪)

　　前後戲臺姿態各異的群像結構與色彩繽紛的人物造型、戲服
與配飾等，散發出等待上場者神態自若的從容神情，畫面聚散的
安排與主賓的配置，注重變化統一的效果，是王瓊麗作品在亮麗
表象下，所獨具的內斂與渾厚。

圖 3-4-3
王瓊麗　後台　1994　20F　油
畫　王瓊麗提供

「臺灣原住民系列」

王瓊麗曾多年數度走訪原住民部落,探尋臺灣原住民族的生命力,詮釋原住民的生活、習俗、祭典、圖騰等,展現其原住民族的感情與關懷。畫此一主題遠從大學時期開始:

> 臺灣原住民是我大三的時候,大概同學有五、六個,我們邀一邀就去蘭嶼去住一個禮拜,給我很大的感觸,而且那時候,蘭嶼還沒有開發,真的好像是人間天堂,可是那時候你要拍照不容易,因為他們的觀念認為你被拍,魂就被拍走,只好假裝拍同學,我大四畫那張歲月,就那一張,大四就得到全國油畫金牌獎,就那一張就畫蘭嶼,就從那一張開始,我就陸續開始,有機會就去收集資料,後來到升等的時候,我為什麼會繼續發展原住民,其實也要謝謝陳景容老師的寶貴意見。(2010/11/11 訪)

圖 3-4-4
王瓊麗 慶豐收(鄒族) 2000 100F
油畫 王瓊麗提供

圖 3-4-5
王瓊麗　婚禮（阿
美族）　2001
100F　油畫　王
瓊麗提供

圖 3-4-6
王瓊麗　排灣族
少　女　2001
30F　油畫　王瓊
麗提供

圖 3-4-7
王瓊麗　晨曦　2003　100F　油畫　王瓊麗提供

圖 3-4-8
王瓊麗　王者象徵　2003
15F　壓克力　王瓊麗提供

圖 3-4-9
王瓊麗　同心協力　2003　100F　壓克力　王瓊麗提供

4–3 性別意識

4-3-1 性別的認同、性別知識的獲取與性別意識的形成

　　延續前述的討論，王瓊麗從小便顯現相當的自我瞭解喜好與長處、自我約束與管理、主體性強、不妥協且鍥而不捨、常有突破傳統性別框架的思維與行動；具反思性，對自己對他人均呈現跨越性別的多元期待。這與其父母在家庭教育中，所營造的性別平等教育環境，以及正面而良性的溝通互動有關。其性別知識的獲取，除從家庭中，父母、先生、兄弟、姐妹與親友的互動中學習外，也在家庭以外的學校、教師、同事、朋友及學生等的互動經驗中不斷的建構。

4-3-2 藝術社會性別議題的看法和參與

　　性別反動者，常未必是走上街頭的激進者。王瓊麗表面上看，似乎是位靜默或是無顯明性別意識的女性，但其在藝術上超越性別所表現的堅毅行動力，是透徹而有強烈意圖的女性意識表白。誠如其所言：

> ……我個人是覺得真的需要，因為畢竟我們臺灣幾十年從日治到現在，有在轉變，……可是落實其實還是很大的落差，那文化背景各方面，我們一直都是父權社會，那在這種環境下，其實有很多女性的聲音往往被忽略得很嚴重，很嚴重的狀況，你想我們說，如果夠成熟，那這些保護就

不用了，如果不夠成熟，在某一個階段是需要做……。

（2010/11/11 訪）

4-3-3 藝術再現性別議題的看法

　　藝術表現的手法，是藝術家的一種選擇，選擇的本身代表看法及行動力；它的影響，來自公諸大眾後所帶動的感染力；藝術家或許不是社會改革者，但會是引發社會改革者。王瓊麗對於以藝術作為改革的行動力，希望掌握的是普遍與本質性重要的部分：

> ……我個人的想法，因為女性的訴求，其實看你從哪個角度著眼，像有些用女性的一些，像胸部過程來展現，來批判，或作什麼，那我個人是覺得有時候，你要讓人看到不見得要那麼直接，當時我也有創作一件，類似這樣的作品，就是「生命的吶喊」，……當時我展的時候我就稍微做一個對照，……這個區塊是可以發展一系列，畢竟我個人是覺得說，有些展現出來你要跟男孩子一較高下的時候，其實你不必真槍實彈跟他對決，就是說你表現出來的力量，像原住民，我不瞞你說，現在除了顏水龍（你在畫這個本身，已經在做……）就已經在作詮釋了一些東西，看裡面你就有這個意涵，像他有些是母性社會的，其實展現出來的東西，他會有一些另外的想法……一些感想，我個人是不會那麼直接批判……當然那些是可以用軟性方式展現理念與創作一樣可以達到訴求。（2010/11/11 訪）

4-3-4 性別平等教育的見解

王瓊麗認為在父權的社會，必須從體制上作改變，女性參與相關政策的擬訂，有助政策的周延與妥適。她表示：

> ……雖已有改變，但仍不夠，決策錯誤影響深遠，權利的保護，我覺得是必要的，因為這樣畢竟有一些聲音出來的時候，我們才能夠去看到事情……整個社會發展上，你多管齊下，兼顧各種聲音，其實是正面的，其實是好的，因為我覺得女性的特質，她必較能夠沉著而且細膩，思考敏銳度，其實有時候更強，在作決策時，……如果你決策錯誤，以後衍生出來問題，可能要十倍力量，才能去收拾，你如果在這個地方提升，保障女性的名額，她所做出來的貢獻比你以後要去收拾，那種後續的效益，是可以應該去做對比的，所以應該值得推廣。（2010/11/11 訪）

| 第五節　林珮淳 (1959–) |

圖 3–5
林珮淳 2009/12/07 攝於臺師大行政大樓一樓副校長室

5–1 生命圖像

5–1–1 生長、家庭與教育

　　現任國立臺灣藝術大學多媒體動畫藝術學系專任教授，主持該校數位藝術實驗室至今。已婚，育有一子；先生為電腦科學專業，具碩士學位，服務於電腦公司。到國立臺灣藝術大學多媒體動畫藝術學系擔任專職之前，曾分別在銘傳大學及中原大學專任

教職。期間並曾擔任過中原大學的商設系主任兼所長，在國立臺灣藝術大學亦曾兼任過多媒體動畫藝術學系暨研究所所長職。

1959年生於屏東縣潮州鎮，家中排行最大，下有三個妹妹。父親為公務人員，受傳統式教育，施以舊式的家庭教育。母親原為潮州國小幼稚園教師，在林珮淳上國中時，全家北上定居三重，改經營幼稚園，為幼稚園園長，如同多數父權社會下典型性別不平等教育之接受者，所承受偏頗的社會文化期待及壓力，不知覺的複製父權體制的價值與信念，影響家庭中孩子的成長。

林珮淳自小喜愛藝術，小學讀潮州國小，中學讀潮州國中，後轉到三重的明志國中。因母親經營幼稚園，在國中時便協助家裡相關的園務工作。國中畢業，考上銘傳大學五專部的商業設計科。畢業工作三年後，等先生服兵役及準備托福考試，再與先生一起赴美深造。因無雙方家裡的金錢支助，過程中林珮淳主動到學校相關單位尋求海報設計及畫肖像畫等相關的工作，以增加經濟收入。1984年取得 University of Central Missouri (http://www.ucmo.edu/future.cfm) 藝術學士學位，1985年取得該校的碩士學位。畢業後並未立即返國，而是在紐約的彼得士公司擔任藝術指導三年之後，即到美國七年才回到臺灣。林珮淳比較臺灣教學與美國藝術教學之差異：

> 早期的素描老師都是一直幫學生改圖，改完之後學生也不敢動筆了；可是在美國老師對學生作品是完全不碰的，你

要自己畫，然後老師就在旁邊講說「嗯……這樣很……改一改……」建議學生而已，所以教法完全不一樣。另外，班級人數又少，你必須一直要到講臺上發表作品，或者是輪到別人發表時，你還是要評論他的作品。所以當時這種 critic 的方式評圖，讓我很緊張，可是我也因此學會了如何準備上臺發表，談論自己作品時，不能說喜不喜歡而已，我必須談論說我為什麼這樣做，之後就更加瞭解整個創作的過程與本質。他們也都一直鼓勵學生在創作上可以作整系列的作品，碩士畢業時還舉行個展！所以那個是我的第一次個展，他們都很支持，全校大部分師生也都來，你會覺得每個人都在談論你的作品，就覺得這件事好像是藝術事業的開始，在臺灣是沒有這個感覺的。(2009/11/26 訪)

1989 年回臺，回到母校銘傳任教四年，1994 年獲得澳洲政府傑出研究生全額獎學金赴 University of Wollongong (http://www.uow.edu.au/index.html) 研讀創作博士 (Doctor of Creative Arts Program，簡稱 DCA)。1996 年以《臺灣社會結構影響下當代藝術創作實踐中女人的地位 (The Position of Women in Taiwan's Social Structure Reflected in Contemporary Art Practice)》取得博士學位後返臺，1997 年到中原大學商設系任職並兼所長及主任，2001 年後轉任教國立臺灣藝術大學多媒體動畫藝術學系暨研究所至今。

5-1-2 藝術社群的參與

5-1-2-1 展演與學術發表的積極與豐富

除了是高等教育的工作者外，林珮淳是臺灣藝術界極具能動性的女性主義藝術創作者，至目前辦有二十三次的個展 **1**，六十三次左右的聯展。在學術著作方面，1998 年主編《女／藝／論——台灣女性藝術文化現象》，1999 年出版《林珮淳創作論述——從女性創作觀解構臺灣歷史、文化與社會現象》，2004 年出版《走出文明，回歸伊甸，林珮淳「回歸大自然系列創作」與論述》，2011 年出版《林珮淳——夏娃克隆系列》；此外，並發表期刊論文四十篇以及其他研討會等的發表。近年來開始參與公共藝術創作計畫，從北到南計有九件的作品：2005 年「蛹之生」臺北市第二屆公共藝術節及「科技靈光」臺灣燈會（文建會及臺北縣文化局）；2006 年「晨露」屏東半島國際藝術季及「雨林」臺北燈會（臺北市新聞局）；2007 年「寶貝」臺灣燈會（文建會）；2008 年「寶貝 #3」、「風林」、「標本 #4」、「桂冠之光」、「玫瑰之舞」、「觀天」新竹國家公共藝術園區；「高雄捷運公司公共藝術」邀請比件藝術家並獲設置權；「數位景觀」臺中國網中心；「藍天之子」師大附中公共藝術。

1 此處個展的算計，包括同一年不同地點的次數，如 1996 年「相對說畫」在澳大利亞的當代藝術空間及「真實與虛假」在新竹師範學院的藝術中心，便屬二次，以此類推。

5-1-2-2 女性藝術展及團體組織的導航

林珮淳所辦理的個展及參與的聯展，主要以女性議題為主，她是臺灣女性藝術許多展覽及議題的創造者，是二號公寓❷及台灣女性藝術協會（Taiwan Women's Art Association，簡稱 WAA）❸的創始者之一。

因為以前是專科商設畢業，1989 年林珮淳自美國返回，自覺原非藝術圈人士，回臺不知在何處辦展覽，申請美國文化中心的場地。經審查通過後，在回國第二年辦理首次個展，在林書堯老師及友人的引介下，認識臺灣藝術界，此乃進入臺灣藝術圈的開始。當時展出的作品是抽象畫系列，獲得許多年輕藝術家們的迴響，並邀其參與共組「二號公寓」的展覽：

> 我那個時候還是展抽象畫，有很多藝術家就來跟我聊天，剛好他們那個時候要成立一個二號公寓的組織，因為那個時候臺灣很保守，大部分作品要寫實或印象派才能進到畫廊；然而很多從國外回來的藝術家，大部分都做一些複合

❷ 成立於 1988 年至 1994 年結束，是有別於美術館與畫廊的替代展示空間。請參閱：http://www.itpark.com.tw/archive/article_list/20。

❸ 為推動及協助女性在藝術產業中的發展與研究，該會成立於 2000 年，簡稱女藝會，最初假華山藝文特區舉行成立大會，會址附設於帝門藝術基金會，2005 年遷址高雄。請參閱：http://taiwanpedia.culture.tw/web/content?ID=24523。

媒材或裝置藝術，一批比較像我們這個年齡層的，也都從
國外回來，如連德誠、黃位政等人……後來加入有嚴明惠、
侯宜人等人，空間就在師大附近的巷子內，是蕭建興的個
人公寓，他也是剛從國外回來，認為臺灣的當代藝術都沒
有地方可以發表，一般年輕藝術家很難進入美術館展覽，
那畫廊也不可能展年輕人的作品；所以那個時候蕭老師就
說我們成立一個組織，將之命名為二號，因為他的公寓住
址是二號。其實當年很多人已經注意到二號公寓，包含新
聞媒體都一直報導我們的展覽，我們那個時候，對臺灣藝
術生態有很大的批評，如美術館只展那些成名的，但又不
夠當代性。……（2009/11/26 訪）

「二號公寓」在當時代表的就是比較開放性的創作的模式，
還有新的觀念，後現代主義的思想。一場展覽開啟了一片天，這
裡面給與林珮淳盡興揮灑的可能,更為臺灣藝術界注入一股新機。
對臺灣當代藝術的辯證，無形中成為林珮淳專業生涯發展上的軸
心。林珮淳說著：

我們做得最好的一件事就是，因為我們一直在批評與辯證
臺灣的當代藝術，黃光男館長後來在臺北市立美術館 B1
的最後一間（可是現在那一間已經又把它關閉了），把它開
闢為「實驗空間」，第一檔就是由我們進去展。所以那個時
候我們創了一個很棒的先例，年輕且具實驗性的，甚至觀

眾看不太懂的東西，也可以在美術館展出，我們是第一個
團體進入臺北市立美術館，之後該實驗空間就一直有很多
實驗的作品發表。所以我覺得二號公寓的一個貢獻，就是
對臺灣當代藝術的催生，後來我們就很忙碌，四處被邀請
展出；那個時候最清楚的議題就是「本土性」，甚至我們在
展覽的作品就有幾堆泥土……。記得我們在北美館展出的
開幕，就把那個牛肉場的秀搬到美術館；我們真的去找到
牛肉場的小姐，每個藝術家都要幫她們設計衣服，我就用
塑膠線把她們身體的重點綁住……（2009/11/26 訪）

有關女性藝術協會，林珮淳回憶著：

我是 95 年從澳洲回國後，和幾個女性藝術家成立了台灣女
性藝術協會，協會的目的也就是想幫助一些年輕的女性創
作者，畢業之後仍能持續創作，因為多數的女學生畢業後
就慢慢不再做作品……凸顯姐妹情誼相互鼓勵的精神，我
們也希望，可以作一些策展，女性創作者有更多發表的機
會，所以我們主辦了幾次的展覽……我自己也受邀參與了
兩次由臺北市立美術館主辦的二二八展覽，第一次的展覽，
策展人居然要把女性議題放進來：「被遺忘的女性」；後來
賴瑛瑛又辦了另一個女性藝術展……我覺得這是台灣女性
藝術協會成立後的效果……。（2009/12/07 訪）

5-1-3 成就其藝術專業地位之道——堅毅、執著與永續的追求

　　從專科、到大學、研究所碩士以至於博士，其累積的創作發表，享譽藝術教育界及藝壇。然由於引領當代藝術前進的意識，與積極投入藝術家、教書、母親與家庭等多重角色的不易駕馭，身為母職的忽略，且與當代前衛藝術家們的積極互動，其藝術創作的類型較不易為一般人所理解，漸漸的先生不若以往的支持，以及女性藝術家的聲音被忽視等因素，讓林珮淳自覺如蛹一般無法舒展，明顯的在其作品中展現如此的困擾。

> ……一直等兒子三歲後，我就把他帶回來（自母親處），當時生活更是亂糟糟，也就是說我要把孩子帶到保姆那邊才能夠去銘傳授課，又加上我時常要參加二號公寓的展覽開幕與座談，而沒有太多時間在家中；又因為家裡很小，所以我就跟我先生說，要在附近租一間畫室，因為我們二號公寓常聯展，……下完課我晚上要回來畫畫，那我就沒辦法煮飯啦！我的兒子也陪著我在畫室，他自己就在我旁邊亂畫，我也專心畫我的……；所以我覺得我的孩子會沒有感受到媽媽的愛，他總覺得媽媽很忙，不是要把他送到保姆家，就是要陪媽媽畫畫，也不煮飯給他吃……。我先生就開始反彈了，……他覺得說我受藝術圈影響太大了；甚至覺得我們藝術圈的人……就是……有點悖逆的、或是奇奇怪怪的，因為那一次在北美館聯展的時候，我也叫他來

看，他都看不懂；像那個時候李美蓉的作品就有很多「金紙」……我先生覺得我們這些人都很奇怪！所以他很反對我在二號公寓……也很不認同我做藝術；所以我面臨的壓力就又多了一層，就是說我先生不再支持我，而我的孩子也覺得媽媽沒有全心照顧他。當時在學校教書的環境中也不允許我身為一個女老師同時又是一個藝術家，甚至一些我開創的創意的課程，都很難受到肯定。同時我在二號公寓也面臨另一個問題：大部分是男性藝術家的作品都受到很多的重視與肯定……但我卻感覺自己較為弱勢，感覺我像是個「蛹」，……被束縛在一個框框裡面……。（2009/11/26 訪）

　　當 1992 年在銘傳教書正處低落，學校催促提升等論文，當時尚無以創作展覽升等制度，一律必須以論文的方式，對未曾受過研究訓練的林珮淳而言，是一項痛苦的差事。適巧，University of Wollongong 的副院長 Peter Shepher 到市立美術館與黃光男館長洽談臺澳交流展相關事宜，林珮淳有機會接觸他，當時她在國美館舉辦完個展「女性詮釋系列」，於是拿著畫冊見 Peter Shepher，討論其創作的理念。Peter Shepher 即刻表示：

妳可以來我們學校唸博士,而且我們還會提供妳一個畫室,妳創作只需要每年有展覽以及畢業的時候有個展,妳就可以畢業。（林珮淳，2009/12/07 訪）

事後，林珮淳表示「其實真正念了才發現需作很龐大的研究論文」（林珮淳，2009/12/07 訪）。惟在當時，如此的強調正符合林珮淳的興趣與升等的需求，但是，因為經濟與現有工作的考量、兒子的問題、先生的態度等，林珮淳都堅毅的一一設法解決與排除，尤其先生的態度始終不支持，林珮淳花了幾乎一年的時間進行溝通。但在還是無解的狀況下，林珮淳毅然決定跨出人生中，自己決定的第一步，將先生長年以來傳統的思維，所加諸於其身上的桎梏，置之度外（2009/11/26 訪）。

事實上，一路走來，無論是環境與心靈，林珮淳是不斷的披荊斬棘，克服萬難，若非是對藝術有著無盡的熱情與愛，是無法成就這些。

5–2 藝術創作特質與作品風格

5-2-1 特質──女性主義藝術的詮釋者

閱讀林珮淳的作品，就像是一部女性意識的藝術行動發展記錄，來自於生活也回歸於生活。女性意識不斷自我論辯與詮釋，是林珮淳女性主義藝術作品的主軸。

> 「女性詮釋系列」就是滿膠著的半抽象畫，畫裡面有一些傳統中國女人的包鞋和現代的高跟鞋……放這種符號則代表現代女性仍承受著傳統的文化束縛，因我雖然身為一個現代女性，但是我卻一直被要求扮演傳統的角色，尤其我先生

會抱怨我沒有盡到賢妻良母的角色。而我自己也覺得有點內疚，就覺得說那我是不是錯了……（2009/12/07 訪）

林珮淳到澳洲求學以前，對女性主義藝術其實並不很瞭解，雖然接觸一些女性藝術家，如嚴明惠等的引介，但在創作上，最主要還是在陳述自己的感受，心靈上的膠著：

> ……因著嚴明惠她在講述女性主義藝術時，我就覺得西方女性怎麼那麼的自信與自主，而且能突破了許多男性的觀點，大膽宣布女人能做什麼……。後來侯宜人應帝門藝術中心邀請策一個展，叫做「女我展」，她的概念就是說，女性要有自我，也像個「蛾」一般可以蛻變。其實以前我一直覺得我是一個「蛹」沒有錯，那我也覺得很想掙脫那個蛹，就是想蛻變而出；所以她那個「女我展」的時候，的確又把很多的女性全部聚在一起。那個時候我也聽到吳瑪悧的論述，大部分是在談女性藝術或女性主義藝術；我那個時候其實有沾到一點邊，參展的作品是畫自我的一種女性形象……（2009/12/07 訪）

在澳洲時，其指導教授 Peter Shepher 介紹一位女性藝術家給林珮淳，這位女教授一看林珮淳的作品就肯定其為女性主義: You are the feminist! 如此的稱呼，對林珮淳而言，是一項極大肯定的同時，也讓林珮淳深刻的體會到所謂女性主義者的精神：

女性的議題是我在澳洲受很大的影響……她（Diana 老師）翻翻我的創作之後，馬上說：妳就是一個女性主義藝術家，"You are the feminist"。我說不會吧！什麼叫女性主義者，我不知道的。可是我發現他們的女老師，認為女性主義藝術家或是她把你稱呼 "feminist"，這是一個尊稱。因為在大學的任教老師，她們就是一個非常自主、很有自信的女性主義者，因為她們認為這個是很驕傲的……（2009/12/07 訪）

所以，林珮淳在教授的引導下，閱讀有關女性主義的書，及上女性主義藝術和婦女研究 (Women Study) 等的課程。當時所有修課者全為女同學，大家幾乎都是信心滿滿，侃侃而談。所接觸到的四、五位女老師，都是女性主義者，學校每年帶領學生參與在新南威爾斯州幾所大學輪流辦理的女性藝術年會。林珮淳描述著：

那個 Diana 就是我的副指導老師，除了叫我去上課，我也參與了這個每年一度的盛會之外；我進入圖書館，我就問那個館員說……我要找 "feminist arts" 或是 "women's arts"，結果他帶我去……哇！一堆有四五列，而且都「滿滿」的書……全部都是在談相關的，整個西方出版的女性藝術的書，我盡量去看……慢慢對於我過去為什麼那麼地受壓抑，覺得好像是自己的問題……；然後慢慢就豁然開

朗，原來大家都一樣……（2009/12/07 訪）

後來，林珮淳以「女書」內容發表者的身分，參與女性藝術年會，贏得滿堂喝采，明確其從事創作的發展方向以及作為女性藝術創作專業者的自信。

5-2-2 風格——永續蛻變的女性藝術

林珮淳的作品風格猶如不斷在更新中的當代生活，隨著環境與思緒的變換，其內涵與形式處在「永續蛻變」的無限發展性。林珮淳如此表達：

> 過去關懷的性別議題到近年作品「回歸大自然」的創作主題，其實對我來講是很自然發展，但我並非不再關懷女性議題，或說我的風格又再轉換了，其實我一直持續同一個脈絡在發展，如我創作理念所述：我的創作主題與內容乃源自於對生命的體認、感動與信仰，從 1990 年加入二號公寓團體的抽象系列到「蛹」與「女性詮釋系列」；1993-1996年因留學澳洲深受西方女性主義的衝擊，而創作了一系列對性別、文化、歷史及社會的批判，作品如「相對說畫」、「經典之作」、「窗裡與窗外」、「向造成 228 事件的當局者致意」與「美麗人生」等之系列。又因 1999 年的九二一大地震以及蒙列國先知洪以利亞的開啟，而開始展開全新的「回歸大自然」系列，企圖以「非自然」的壓克力媒材與數位圖像創造人造自然，以再現「都會文明」的豔麗、生

硬與不自然，如「生生不息，源源不斷」、「景觀、觀景」、「寶貝」、「蛹之生」與「城市母體」等；又在「溫室培育」、「捕捉」、「標本」、「創造的虛擬」、「夏娃克隆 No. 2」、「夏娃克隆肖像」、「夏娃克隆手」、「夏娃克隆手指」、「夏娃克隆 No. 3」、「量產夏娃克隆」、「透視夏娃克隆」、「夏娃克隆啟示錄」、「夏娃克隆啟示錄文件」等系列中，以科技的符號、數位影像與電腦互動程式，再現「科技文明」的冷漠與「人工生物」的虛幻，藉以反諷人類所創造的自然與生命是虛擬且永遠無法取代創造主的。（2009/12/07 訪）

　　誠然，從性別意識的「自我」、「互動」、以至於大範圍的「機制」面考量，作品的本身展現創作者性別意識的發展歷程，用獨特的藝術手法展現另類改變世界的行動力，拓寬藝術學科領域的視野，更是創造人類的文化資產，永續性別議題的關照。具體而言，截至目前，林珮淳的作品可觀察到，在形式上，講究布局的細膩與主題意涵的緊密性，普遍上，善用較為明亮鮮豔的色彩；其探討的主題內涵約可分為三大主軸：自我意識、社會文化互動、及生態機制。如 1994 年以前的「文明與蛹」系列、1995–1998 年的「相對」系列、以及 1999 年以後的「生態」系列。

圖 3–5–1
林珮淳　生命圖像系列 (*The Image of Life*)
1992　　91 × 117 cm　　油畫　林珮淳提供

圖 3-5-2
林珮淳　蛹系列 (*The Chrysalis Series*)　1993　91 × 117 cm　油畫
林珮淳提供

圖 3-5-3
林珮淳　相對說畫系列 (*Antithesis and Intertext*)　1995　270 × 400
× 10 cm　複合媒材／裝置　絹印、油料、畫布、人造絲　林珮淳提供

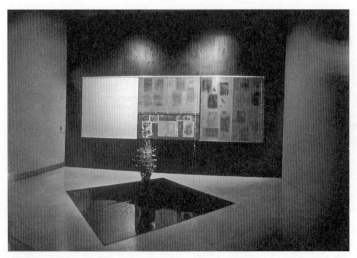

圖 3-5-4
林珮淳　黑牆、窗裡與窗外 (*Black Wall, Inside and Outside of Windows*)　1997　450 × 300 × 250 cm　複合媒材／裝置　人造花、百葉窗現成物、絹印、化學腐蝕劑、鉛板　林珮淳提供

圖 3-5-5
林珮淳　經典之作系列 (*Classic Works*)　1998　60 × 60 cm　複合媒材／裝置　壓克力板、位刻字、數位輸出、畫布　林珮淳提供

圖 3-5-6
林珮淳　生生不息，源源不斷 (*Substantial Life*)　1999　123×80×80 cm (each)×20　數位圖像輸出、壓克力燈箱　林珮淳提供

圖 3-5-7
林珮淳　「非自然」—「花柱」(*"Artificial Nature"*—*"Flower Pillars"*)　2004　紫、紅、黃、橘花柱　250×50×50 cm (each)×4 蝶柱　80×80×85 cm (each)×1　數位圖像輸出、壓克力燈箱、3D 動畫、雷射　林珮淳提供

圖 3-5-8
林珮淳　夏娃 clone 標本 (*Eve Clone Specimen*)　2009　60 × 85 × 2 cm　數位圖像壓克力板、光柵片、3D 圖像　林珮淳提供

圖 3-5-9
林珮淳　夏娃克隆肖像 (*The Portrait of Eve Clone*)　2011　46 × 57.5 × 4 cm × 16 pieces　3D 動態全像　壓克力框、聚光燈　林珮淳提供

圖 3-5-10
林珮淳　夏娃克隆啟示錄 (*Revelation of Eve Clone*)　2011　依裝置場地而定大型投影互動裝置、動態影像、3D 動畫、互動系統、網路攝影機、電腦、投影機　林珮淳提供

5-3 性別意識

5-3-1 性別的認同、性別知識的獲取與性別意識的形成

　　我最不快樂就是我的成長的過程；我爸媽給我很大的壓力
……我在小學的時候，都跟我媽媽一起去學校，同學們都
知道，我是吳老師的孩子……由於我母親是很好面子的老
師，因沒有生男孩，而我又是老大，所以她對我的期待特
別高；所以我小學就有很多壓力，媽媽也常給我灌輸一個
觀念，「我們家沒男孩，所以妳要表現得更好」，當我表現
不好時，就會受到她嚴厲的責備，那我媽又很忙，後來我
國二時全家搬遷到了臺北，我轉學到三重的明志國中；我
媽在三重辦幼稚園，因為生活很艱辛，她辦幼稚園比較可
以賺錢，可是因為辦幼稚園母親就變得更加的忙碌，我有
時候還須幫忙幼稚園打掃、跟車……看過孩子下課，那個
時候我還只是個國中生，就必須負擔這樣的工作。媽媽也
常常說「搬到臺北市要穩上北一女了唷！」意思就是說，我
為了妳搬到臺北，就是希望妳們能考上好學校。可是我卻
讓我媽媽失望，那個時候我是考到復興高中，我媽就覺得
很丟臉，因為沒考上北一女，同時我也考上銘傳的五專，
我媽說「好啦！銘傳也不錯……」我就進了銘傳，可是在
我的感覺，我讓我的母親抬不起頭，因為她總覺得……

（2009/11/26 訪）

在林珮淳成長的經驗裡，父親比較少與孩子們聊天溝通；至於母親，因為經營幼稚園，所以，也不常與孩子們互動，聊天便是管教。因此，當林珮淳出國八年，在美國感受到自我存在的愉悅與滿足，是之前從未感受過的。

母親受到傳統性別不平等教育的束縛，影響其對待及教育子女的方式。好勝心使然，承受著沒有兒子的壓力。傳統性別不平等的觀念中，有無兒子代表著在社會中的價值與地位，當然也象徵著能力。所以，無形中，林珮淳的表現，被母親寄予高度的要求與期待。在母親的想法中，要好才能抵過沒有兒子的缺失，也才能搏回她的能力與價值。因此，在這種情形之下，母親所承載的壓力，不知覺的轉嫁到女兒身上，尤其是作為老大的林珮淳。記得小時候和母親到學校，同事們便都知道吳老師的老大是女兒，對林珮淳的影響，除必須承受所謂最優秀的表現外，無形也在告訴林珮淳，女孩不如男孩的謬誤，並造成其在成長的過程中，長期缺乏自信。

> ……是因為整個成長過程……一直覺得被灌輸「妳身為女的是一個很丟臉的、抬不起頭……」媽媽為了要生男孩，一直生到第四個還是女兒。記得小時候我們四個姐妹到阿公家過年，我印象很深刻就是，我的阿姨她生了很多男孩，我的阿公拿紅包給他們，卻沒有給我們……我小小心靈就

有很多的問號：到底身為女性有什麼不對？我媽媽常灌輸我們就是說「我們家沒男孩，妳要好好的表現，不能丟臉唷！妳要好，還要更好，人家才不會瞧不起我們」，身為老大的我，壓力很大，就是說書要讀得好，才能抬得起頭⋯⋯（2009/11/26 訪）

「我先生⋯⋯，他雖然不懂藝術，可是當時他很支持我的藝術」，林珮淳說著在美國求學時的情景（2009/11/26 訪）。但在生活中，因為金錢管控的問題，不免讓林珮淳反思女性在婚姻生活中的地位與角色，是否應有其獨立的經濟自主權。惟因從小被教育男性的優質與重要性的影響下，林珮淳在家庭中與先生的相處，自覺不夠自信，仍扮演聽從的角色。但是，相關因性別議題而起的困惑與反思，在進行藝術創作時，獲得到最大的補償與解脫。

隨著年齡的增長，林珮淳對於父母的培育及人生有了更為深刻的反思，她表示：

因著女性主義藝術論述，我清楚認識了父權文化的結構，也因此更能體諒父母深受的壓抑是導致他們對待我的結果，其實他們也是父權文化的受害者。然而，我們很幸運的是，因著父母是基督徒，讓我在承受男尊女卑文化的成長過程時，也能因著在教會中經歷主基督的愛與《聖經》的真理教導，能在承受人類建構的規範中，尋找到心靈的出口與釋放，我父母也在教會中逐漸改變而超越了他人的

歧視眼光，逐漸不再怨天尤人，反而感恩神賜給他們的四個女兒。因神的愛是超越所有人類的制約，我與父母的相處也在教會中更加相愛，尤其在 2000 年後，我們全家多次在錫安聖山經歷神的顯現，讓我們活在神的標準而非人的標準下快樂的生活；2002 年我更將我的獨生子帶出學校體制，進入錫安山伊甸家園學習，讓他能在大自然的環境中正常成長，我也能自信地將創作與信仰結合，清楚解構了科技文明的亂象以及批判科技文明所帶來的危機，因我相信人類若能回歸伊甸、回歸自然、敬神愛人，所有挾制人類的不平等現象將逐漸被消除。（2011/11/29 林珮淳補）

5-3-2 藝術社會性別議題的看法和參與

在美國紐約的公司擔任藝術指導 (art director) 工作及整體社會的大環境影響，讓林珮淳愈來愈有自信，也愈會想到自己的存在。因此，主導家庭所有金錢及事情決定權的先生，也感覺到她的「改變」。本想留在美國發展，但因先生的專業，適逢臺灣新興的產業發展，所以舉家返臺。當林珮淳自美返臺期間，具藝術碩士仍很好找工作，再加上她有工作經驗，許多學校都要她去任教，最後她選擇回饋母校銘傳。但往日因為嚴謹的校規所造成不快的陰影，重回她的思緒與生活，尤其是校友的關係，學校對林珮淳有著更多相關規範的期待。學校校規很嚴格，因為是女校，對學生有許多的規定。

　　當學校相關單位及師長,對其指導學生發揮創意所作的展覽,卻做出如: ⋯⋯林老師妳的課程怎麼會教一些奇怪的內容等的反應時,學校的封閉與對藝術的不解以及對女性同事意見的不尊重,讓林珮淳在執教四年後選擇離去:

> 我在國外是很受重視,因為後來三年的工作狀態,我們那些老闆都很尊重我!我做的東西他們不會改且都一直誇獎。後來我回到臺灣任教,教授創意包裝的課程,就被一些資深的老教授質疑我沒有教包裝結構,也沒有成本的考量。開系務會議時,我所提的意見都不太受重視⋯⋯我就覺得以前的那種壓抑又來了,之後在抽象表現主義的創作中尋求自我的釋放。我二十三歲去美國,之前我一直覺得五專就是高不成、低不就,懸在中間;又加上我們家沒有男孩⋯⋯所以到了美國讀書時,正是抽象表現主義蓬勃發展的時候,我也在抽象畫中得到很大的自由與釋放,我們老師很尊重每位學生,很鼓勵我們,也不會特別用老師的權威來管制學生的創意。然而回到銘傳任教時,因著校長的治校理念以及傳統的教學制度,讓我覺得好壓抑⋯⋯(2009/11/26 訪)

　　到美國求學,深刻感受到所謂自由與平等教育的意涵,教師與學生之間的關係,以名字互為稱呼讓林珮淳極為詫異。以前在銘傳求學常常一班都是五六十位同學,教師也無法照顧到每一位

學生，在學習的過程，主要是要準時交作業，被打分數。林珮淳雖然自覺表現不錯，但都不太有自信，且無法與教師有較為接近的機會，得到適當的鼓勵。當時，多數的教師是年齡蠻大的長者，總覺得教師是很權威的。教師與學生之間，存在著相當的距離。

> 所以到美國，我就覺得抽象表現主義蠻能釋放我的壓抑情感，我也沒有感受到身為女同學有什麼不好……；可是在銘傳總覺得一直受到學校制度的管制，因為校長很害怕我們受傷，也不准我們去跳舞，裙子也不能穿太短……，在學校與在家中都一直被約束。印象很深刻的是，曾於梁丹丰老師的插畫課程中受到她的鼓勵：「珮淳，妳好好畫畫，妳可以畫得很好……」，所以她鼓勵我從事 fine arts，我是聽進去的，但是我不會特別有自信，等到我到了美國求學後，老師一直很肯定我的創作，我終於從抽象畫中找到自信，那種很自動式的情感表達，透過揮灑的筆觸來自我詮釋，令我很快樂，也建立了我的自信。（2009/11/26 訪）

這些際遇，其實都和現在所談的性別議題有關，可是當時林珮淳並不知。在美國求學三年是一段愉快的經驗，林珮淳深切體會到自由平等而開放，所上的課程多數要上臺展現自己的作品及創作理念，同學互評，逐漸強化林珮淳的自我認同，自覺與自信。此外，尋找工作的過程中，發現專業是很重要，在美國的工作環境沒感受到性別的不平等且主管女性居多。後來，到澳洲求學，

更是林珮淳女性意識的脫胎與發展，奠定之後藝術專業動能的基礎。林珮淳熱情洋溢的回溯：

> 女性藝術課程就是為了學生們每年在新南威爾斯州有超過五六所大學聯合舉辦的展覽與學術研討會，第一次我也參加了 The University of New South Wales （簡稱 UNSW, http://www.unsw.edu.au/）的座談，我看到在場的師生都自信滿滿的高談闊論，記得上課時，同學們熱烈討論都為了準備每年一次的盛會，甚至討論到本課程的展覽是否開放男性同學參與，我心裡想——如果問我，我會覺得 OK! 結果其他女同學都持反對意見！我們不要讓他們進來，每個都很絕對，她們說這好不容易是我們自己的展，為什麼要讓「男人」進來我們這個展覽……在研討會中，每個學生都是在講述自己作品的重要性，然後我們要怎麼做、我們的作品是什麼，我們發表的論文就是專門提出對父權文化的批判性。當時我從一個學生的角度來參與，的確受到很大的震撼。以前在美國求學時是以抽象表現主義的創作為主，Central Missouri State University 沒有講授女性主義議題的課程，一直到了 University of Wollongong，我才知道在澳洲在整個文化與教育體制裡，女性議題是非常受重視的，如每年由幾個大學輪流主辦研討會及展覽等，到最後出版了名為 *Dissonance* 的書籍，就是代表「女人的聲音」

……

> 學院有很多的 programs，學生可到處橫跨每一個領域去選
> 修你喜歡的課程。他們一年會有幾次全部研究生都召回來
> 開 seminar 的時候，全部的同學都坐在一起，每個都講自己
> 的作品，包含有：文學的、舞蹈的、戲劇的、視覺藝術的、
> 音樂的、舞蹈的，我覺得是非常好的跨領域交流！
> （2009/12/07 訪）

撰寫博士論文收集有關纏足歷史的過程中，在臺北市世貿大
樓無意接觸到纏足史料的收藏展，認識西醫婦產科的收藏家。在
其熱心協助下，觀看許多的影帶文獻，對於女性在歷史過程的悲
慘及卑微，有了更深的體悟。林珮淳說明：

> 在澳洲攻讀博士時，由於早期抽象時期作品就曾出現過「包
> 鞋」的符號，後來發現與中國纏足的「三寸金蓮鞋」有相
> 關，所以我就一頭栽下去開始研究纏足的歷史。我越研究
> 它就更成為我創作上越來越清晰的圖像。「纏足」其實是很
> 能代表一個根深蒂固的父權文化，它一直延展影響到臺灣。
> 千年的纏足一直到了五四運動及西化運動，纏足從一種優
> 良的文化轉成一個陋習，於是纏足成為一件丟臉、受人瞧
> 不起的落後符號，有段歷史記載纏一半的女人就開始穿比
> 較大的鞋，可是因為她的腳很小，她就塞棉花穿起高跟鞋
> 來掩飾我不是小腳。我發現「原來」女人生存的標準、美

的標準，還有是不是落伍或是現代的標準，完全掌握在整
個父權文化或是男人的標準中，或者是說這種制度裡面女
人完全無法掌握自己的身體、連自己的生存能力都沒有。
所以當我開始研究，我的作品就出現纏足與高跟鞋的對照，
以及小腳與美容塑身的對照……

……因此受到女性主義論述的開啟，我越來越可以解構父
權文化的底層問題；而且我也不必陷在身為女人的自責中，
因整個男人的歷史、中國的父權文化原來是這樣對待女人
的。但是呢！現在有比較好嗎？現在還不是換湯不換藥又
來個美容塑身風潮……因此我的作品不再出現蛹的符號，
我也不再認為我必須如此的受壓抑，因我已經透視了父權
文化的結構，也能夠跳出來做一個第三者的角度，透過藝
術創作來批判對女性壓抑的父權文化。在我博士論文以及
「相對說畫」系列創作中，我不但釋放了自己，也能夠自
信的在作品中解構父權文化的問題……。（2009/12/07 訪）

5-3-3 藝術再現性別議題的看法

從林珮淳的作品中，可以發現「藉物說話」是其表達思維的
慣用策略，當然也代表著其對藝術的信念。有關女性藝術家直接
以自身的身體作為主體表現的作法，林珮淳有著另類的見解：

西方女性主義的作品，有很多是「用身體」來展現女性身
體的解放，其實我是覺得是非常地西方性的表現語言；但

我的作品只用符號表達，我覺得我們東方人對於女性議題
或是說表現女性自主不見得用自己的身體，因為我覺得文
字或圖像也同樣具有很大的力量，譬如說我以「纏足」這
個符號來創作，也同樣具有犀利的批判力……（2009/12/07
訪）

對於女性藝術的當代性議題，除女性意識外，可以更為宏觀
的視野來處理，並呼籲有關生態學的女性關照。林珮淳認為：

1999 年的九二一大地震以及列國先知洪以利亞蒙神開啟
帶出的「回歸伊甸」真理，改變了我對人生的價值觀念，
明白我過去所批判的父權文化、性別歧視、政治強權等問
題，其實皆是因為人類不敬天愛人、不與大自然和平共處
的結果。因九二一大地震，讓我目睹大自然的反撲力量，
在震撼之餘，我發現人與人的權力問題，是源自於人跟大
自然的關係上，當這個關係出了問題，人類自私的掠奪大
自然或相互殘殺，自然衍生出人與人、強勢與弱勢、男性
與女性等等不公平現象，若人的心無法相互尊重，討論性
別問題似乎只是個末端，無法解決根本的結構。於是我的
創作就往更高的層次思考，而開始了展開一系列的「回歸
大自然系列」創作，以人造、人工、複製、數位、虛擬等
科技議題與媒材，反思科技文明與大自然的對立關係。如
1999 年的「生生不息，源源不斷」、「景觀・觀景」、「寶貝」

等系列，呈現人造花卉與景觀，藉此提醒真正大自然的生機是無法被炫麗的人工造景所替代的。後來我發現一些關於「生態女性主義」的論述，其實也很能傳達我如何透過作品從關懷性別議題到關懷人與大自然的議題，從一個在解構性別的公平或是資源的平等分配這件事，一直延伸到我在反思人類對待大自然、人類對待彼此，或者是說人類與創造主的關係等，其實是有延續性的創作主題與脈絡……。（2009/12/07 訪）

當創作的思維有所轉變，相關的表現方式便隨之因應而生，林珮淳對於藝術再現性別的議題，不僅從思維來展現其能動性，更具體的，是透過新媒材的探究來提出創新的當代可能：

從 2004 年起在「回歸大自然系列——人工生命」系列則以 3D 影像批判虛擬的假生命如「夏娃克隆 No. 1」與「捕捉」等，並以「標本」的形式表現人工生命可以任意被存檔、編碼、變造或刪除。2007 年，我更以互動裝置如「創造的虛擬」與「夏娃克隆 No. 2」作品建構虛擬蝴蝶、人與蛹、人與蝶合體的影像，直批人類以克隆科技所創造的虛幻生命。之後我的創作脈絡更會將「夏娃克隆」的頭部與手部烙印上〈啟示錄〉所記載的 666 獸印，直接以人獸同體之呈「惡」之意象，反諷科技文明帶給人類之危害。就是探討夏娃她從一個蛹，其實又回歸到我過去我認為我是個蛹

的概念，而且我用夏娃的概念就是說，神創造夏娃！那現
在人正在創造所謂的「基因複製人」，我以作品批判人類驕
傲想扮演創造主的心態，因此我把它命名「夏娃克隆」。
（2009/12/07 訪）

5-3-4 性別平等教育的見解

林珮淳表示：

> ……因為我覺得現在大學是有在開授性別相關的課程，可
> 是大部分都放在通識教育，而且都偏重在性侵害或女性護
> 理，比較沒有談論性別平等或資源不公及女性的特質這一
> 部分，也比較不涉及藝術專業的討論……。（2009/12/07 訪）

明確的，針對性別平等教育，林珮淳覺得在大學階段缺乏藝
術與性別議題的專業課程，許多具性平意識的師長，因為受限於
專業授課時數，未能開設，或多開設於通識課程，專業課程相對
的貧乏。因此，這是有待未來妥適運用校際資源予以強化補充。

第六節　謝鴻均 (1961–)

圖 3-6
謝鴻均 2010/12/04 攝於臺師大綜合大樓一樓福華沙龍

6-1 生命圖像

6-1-1 生長、家庭與教育

　　現任國立新竹教育大學藝術與設計學系專任教授，育有一女，先生從事航太機械專業。除新竹教育大學外，並曾在臺北市立教育大學、國立臺北藝術大學、國立臺南藝術大學、東海大學及國立交通大學等校兼課。

1961 年出生於苗栗市，家中排行第二，姐姐較大二歲，主修音樂，畢業於臺師大音樂系；父親也畢業於臺師大地理系，原任教於省立苗中，1966 年轉任教臺北市北一女中，1971 年謝鴻均十歲時辭世；母親畢業於臺北女師專（現為臺北教育大學），原為國中及高中音樂教師，後因對房地產感興趣，轉行作房地產買賣仲介，當時轉行追求其更大興趣的職業時，曾引起其家族極大的震撼與擔憂。父親在世時，給謝鴻均的印象是內向的學者；相對的，母親是外向、積極、主動且充滿活力，掌理家中大小事，是家中的掌舵者，即使現在約七十餘歲的高齡，仍從事房地產相關工作。

謝鴻均從小便因母親的關係而學畫與鋼琴，然而自己對於動物及哲學非常感興趣。小學就讀國語實小，中學為古亭國中及中山女中，大學原擬考獸醫，因母親認為獸醫看到的是動物的生老病死，心靈會受到傷害而勸阻，從而轉考在當時認知中較具有視覺愉悅的美術系。在臺師大美術學系二年級求學期間，曾因當時的學習環境，未能滿足其對人文學習的渴求，而有轉考當時首次招生之北藝大的意圖，然為其母親以畢業後出國深造的計畫所勸阻。1984 年自師大美術系畢業後，實習一年即出國，在美國 Pratt Institute (http://www.pratt.edu/) 學習四年，於 1989 年畢業取得創作碩士後，繼續在 New York University （簡稱 NYU，http://www.nyu.edu/）進修，1995 年取得藝術創作博士學位，取得學位為 Doctor of Arts，目前該學位已與該校原有的 Master of Arts 學位合併為 Master of Fine Arts，簡稱 MFA。為國內僅有二位於該

校取得藝術創作博士之一（另一位是薛保瑕）。

　　在美國文化刺激最具代表性的紐約留學總計十年餘 (1985–1995)，當時正是美國現代史上自 1970 年女性藝術家和評論家集結於紐約之後的十五年，檢討現代美術館及紐約的其他美術館，不合理地排除女性藝術家的作品，提出所有的展覽應有 50% 女性作品等訴求。在這段時間，Judy Chicago 於 1970 年在 Fresno State College 首開女性藝術課程，之後再與 Miriam Schapiro (1939–) 於 The California Institute of the Arts 另開設女性藝術課程，在學界的帶動與呼籲，藝術家們的積極參與，女性藝術已蔚為風潮，女性議題與作品的發表已廣受注目與討論。譬如，Chicago 於 1973 年以花朵造型延義所發表的 *The Dinner Party*，May Stevens (1924–) 檢視在父權體制下特殊女性的生活，於 1977 年發表編輯其個人的傳記和她母親以及 Rosa Luxemburg 政治改革家的系列作品 *Ordinary/Extraordinary*。女性主義藝術家強調探索女人的生活，質疑 Simone de Beauvoir 的《第二性 (*The Second Sex*)》的主張。評論家 John Berger 也提出：女人必須持續關注其自身，女人的身體也順勢成為女性視野的主要探究場域 (Chadwich, 2002, p. 361)。這樣的表現脈絡，在謝鴻均的作品發展中，可見其強烈的影響。謝鴻均的博士論文為《當代繪畫中的寓言式矯飾主義》，是從矯飾主義的寓言式策略找尋當代繪畫的圖像研究，在 NYU 強調理論研究與創作思辨的訓練過程，奠定謝鴻均從博士論文的研究延續往後專業發展的堅實基礎，並在女性藝術

領域開展研究平臺。她回憶著：

> ……理論與創作是一體兩面，我有時候畫畫，畫一畫，會
> 忘記，嗯，我是不是在寫論文，還是說，寫一寫的時候，
> 覺得好像在畫畫一樣的愉悅，……這個部分的習慣，我蠻
> 感謝 NYU 給我種蠻嚴格的訓練，非常的艱難的訓練，但經
> 過了這段訓練，思考常常就會在這兩個平臺當中，尋找當
> 下的平衡點，並有能力持續尋找下一個平衡點……。
> （2010/12/04 訪）

　　能在當代前衛資訊充斥的大都市學習藝術而無後顧之憂，不
是一件容易之事，生活主要的經濟支援來自家裡。當時，謝鴻均
在正常課程之餘，繼續跟茱利亞音樂學院的博士班研究生學習小
提琴，偶爾打工，以作為看表演或聽音樂會的費用，如馬友友的
音樂演出是不能錯過的。當其父親過世，家裡經濟是其母親一人
獨挑的情況下，謝鴻均畢業未去國中任教，而是以賠公費的方式
即刻出國，在紐約就讀的是私立學校，可以瞭解其中花費是相當
的大，但都得以無慮，是靠著母親對房地產的敏感度，有極成功
的事業，所以不覺得是繁重的負擔。母親在謝鴻均成長的過程中，
扮演極為重要的角色，從與男友的交往到在美國相親結婚，都參
與其中，幾乎主導著其人生的發展。不難想像的，母親非傳統典
型的自信與強勢作為，在某些方面來說也是謝鴻均學習與檢討的
對象，更是其女性意識的啟蒙與形塑者。

6-1-2 藝術社群的參與

6-1-2-1 專職的藝術教育投入──藝術創作專業知識的研發與引領

在美國求學期間，謝鴻均即非常活躍於美國藝術界的相關活動，積極的提出其藝術的思維與作法。1987 年在美國 Pratt Institute 的碩士階段，即參加「特殊與特例者：普拉特的女性藝術家」聯展；1989 年碩士畢業那年，在美國參加「六四天安門」聯展；1990 年參加美國紐約長島艾斯利普美術館年度比賽繪畫類獲得首獎，同年並參加 Bronx Museum「第十屆藝術市場駐村計畫」、「第四十一屆美國東北部藝術聯展」、「美國新人展及年度美展」等；1991 年回臺辦理個展──「現代寓言」；1992 年參加紐約大學與威尼斯（義大利、美國）聯展；1993 年返臺結婚並在臺北福華沙龍辦理「誘惑與背離」個展，臺中黃河畫廊辦理「矯飾情節」個展；1994 年參與臺北帝門畫廊小品聯展；2005 年於國立臺灣美術館與美國紐約蘇荷區四五六畫廊舉行「寓言式的溝通：不聽、不看、不說（臺灣省立美術館）」個展；1998 年於東海藝術中心舉行「2000 解剖圖」個展；2001 年於臺北新樂園藝術空間舉行「純種」個展；2002 年於臺中靜宜大學藝術中心舉行「出走」個展；2003 年再於臺北新樂園藝術空間舉行「紐帶」個展；2005 年於新竹國立交通大學藝文中心舉行「陰性空間」個展；2006 年於臺北伊通公園舉行「原好──混混乃陰性空間，瀝瀝如母性系譜」個展；2009 年於臺北布查當代藝術空間舉行「混混瀝瀝」個展；2010 年於新竹

李澤藩美術館與臺北夏可喜當代藝術沙龍舉行「囿」個展等。

　　1995 年自美國回國，在臺灣藝術圈，代表著新典範與新思維，也負載著多數人對於女性藝術創發的期待。如同當時其他前衛藝術家集結力量，參與另類替代空間的展出，謝鴻均成為「新樂園藝術空間」的一員。之後，個展與聯展的不斷，對謝鴻均來說有如呼吸般的自然，如遊戲般的愉悅。陸蓉之 (2002) 對於謝鴻均曾有如此的一段描述：謝鴻均的繪畫放在女性藝術家的族群中，她具有革命性的爆發力，以作品挑戰傳統的觀念，但是放在不分性別的臺灣當代藝壇中，她更是罕見同時兼具人文涵養態度及卓越技巧的一位劃時代的藝術家（頁 201）。確實，謝鴻均似乎有開發不盡的創意，2005 年，謝鴻均應邀於臺中國立臺灣美館展出「有影無影」裝置作品，她說：

> 國美館邀我去做了一個裝置展覽，長久以來我對裝置使用的材質一直持有疑慮，為了能夠在展後有不增加資源回收的負擔，決定使用光源，因而有了關於影子的「有影無影」議題，並為它撰寫了一篇論文。我將希臘神話裡人面獸身 Sphinx 的影像投影到牆壁上，在國美館展場將其人變獸的過程圖像，纏繞一圈。人經過圖像光源中，自己的影子也投映在神話故事——希臘神話，亦是希臘悲劇，因人生的所有，都已經被預言到的任何的可能性，所以你的影子投影在那個希臘神話的人面獸身人像時，亦成為回歸到神話

的一個經驗……。（2010/12/04 訪）

　　所以，藝術家藉由參展的過程，提出新的可能與思維，是促進領域發展的有效作為。截至目前，謝鴻均總共舉辦過十七次的個展及五十餘次的聯展。當然，藝術領域的永續發展必須有後繼者，教育是最為關鍵的手段，謝鴻均對於教育的投入除開設「素描創作與應用」、「油畫」、「研究方法」、「當代藝術」與「女性藝術研究」，對於研究方法的課程，尤具獨到發展的內涵，這內涵源自於 NYU 的訓練，她從「心靈寫作」、「分析自己的創作脈絡」、「發展形式與內容」的軸線進行；在「發展形式與內容」的階段，特別要求學生從跨領域的心理學，女性研究，或社會等方面思考所要表現的概念，然後探索在視覺上要如何的建構與表達。此外，對於學校的學術發展計畫，也積極的參與執行：

> 我帶了三年的卓越計畫，帶學生去威尼斯雙年展、德國文件展、新加坡雙年展、也到美國紐約參訪許多的美術館與畫廊，的確為學生帶來很多開放性的視野……。（2010/12/04 訪）

　　除教學、展覽與策展，引領藝術領域向前邁進外，另發表二十四篇的期刊論文，三本的專書著作：《義大利，這玩藝!》，東大出版；《原好——混混乃陰性空間，瀝瀝如母性系譜》，商務出版社；《陰性酷語》，藝術家出版社。以及兩本有關女性議題的專書

翻譯：合譯 1998 年出版的 Norma Broude, Mary D. Garrard 所編《女性主義與藝術歷史：擴充論述》，和翻譯 2000 年出版的 The Guerrilla Girls 所著的《游擊女孩床頭版西洋藝術史》。此二本譯著對於臺灣有關女性主義藝術及其相關的學理與歷史發展，具有關鍵性的引導地位。

6-1-2-2 藝術家／母親／教師 (a/m/tography) 三位一體的交融演出

在本研究案進行訪問時所用的題綱，以 a/r/tography 標示，即代表藝術家／研究者／教師三位一體的概念，結果謝鴻均更正說：

> 但是對我來講，我是藝術家、家庭主婦，與老師。家庭主婦擺在正中間，那個是我的重心與母體，是引發著我去教學與創作的趨力，尤其是有了孩子以後更為強烈，……family 這個是我抓緊緊的那個部分……。（2010/12/04 訪）

謝鴻均在四十一歲生下女兒，便以「原來這麼好」的意涵來為其命名。女兒、先生、狗兒子、自己以及生活中的點滴，都是謝鴻均作品中元素與符號的化身。創作從生活而來，創作就是生命，是治療，讓自己更瞭解自己，因此，生命的詮釋在作品之中。謝鴻均欣然且熱情滿懷的指著畫作詮釋著：

> ……隔著我的肚皮，這是我，這我女兒，有一些抽象的裝飾圖像，我的畫裡面從很早以前就出現了裝飾，因女性總

是被作為是男性的一個附屬的裝飾，像是一個家庭的家具，或甚至是壁紙窗簾之類的，所以有時候作品會出現裝飾圖騰，但是我要讓它變成一個很有生命力的，即使是一個裝飾品。（指著另一件作品）這是我的一個夢魘，就是從肚臍跑出一根很長很長的線，我發現很多超現實主義的藝術家，都有這種傾向，不過這的確是我做的夢，或許是我古早以前看的許多超現實主義思想留存在我心裡的集體潛意識裡頭，後來才讓我做夢，還是我是很單純的心靈，就是直接夢到的……（指著另一件作品）這個，也都是……螺絲……螺絲跟螺絲帽的關係，因為螺絲像是……呃……男性生殖器官，螺絲帽是女人的陰部，所以這樣三個螺絲帽組合在一起像一個張大著……呃……吶喊……然後這個也是我自己……然後後面長個尾巴，我一直相信，就像榮格所說的，我身體裡面，其實有陰性有陽性，陰陽兩個都在，只是環境會把我的陰性或者是陽性特質給呼喚出來，凸顯出來……（指著另一件作品）這張是我女兒出生了以後所畫的，就是她的外型，那抓吉娃娃是中國的維納斯的一個象徵……所以，像這一張其實在記錄著我的生產，……我的畫裡面有許多的肌肉的那個結構……那這個也是記錄生產，就是兩個身體要分開，這些都是水性壓克力，碳精筆這些材料，這張記載著……這是我，這是她……然後下面是我的兒子，呵狗兒子，她「哥哥」……。（2010/12/04 訪）

　　謝鴻均並試圖將西方女性主義者的形上論述透過藝術的策略來轉化落實：

> ……醫學書刊，都像是男性寫給女性看的。他為什麼沒有在問孕婦自己真正的感覺？身體與外來的受精卵，兩者之間有什麼些微的關係，並沒有被重視或敘述，因此我開始用繪畫記錄這部分。然而僅以圖像作記錄是太過主觀了，我還需要一些客觀知性的資料，故這段時間我將以前所閱讀的，如 Kristiva 的「陰性空間」、Helene Cixous 的「陰性書寫」，以及 Luce Irigaray 關於內視鏡的一個概念作為養分。她們是法國女性研究，雖說她們的女性研究常常受到杯葛，因她們是屬金字塔尖端的形而上的論述，似乎跟現實生活是脫節的，不切實際的幻想者。但是我試著把她們的概念，拿來跟我的肉身經驗結合在一起，形而上的思維得以與我的身體一起做對談，然後在對談之下所產生一系列作品，即「陰性空間」系列。……（2010/12/04 訪）

6-1-3 成就其藝術專業地位之道——效率、執著與永續的追求

　　凡事嚴謹規劃、講求效率、對藝術專業的執著，依生命秉持的追求，是謝鴻均之所以能在五十而知天命的古訓中，卓然有成。她述說著：

> 懷孕那一年我的時間比較充裕，我是在一面閱讀的當中，

然後一面的創作，畫了滿工作室的作品，應該有四、五十件的作品吧，我生產的前一個晚上還在畫。……之後我像老人家一樣清晨四點多起來，有時候甚至三點多就起床，便就開始讀書寫作，……六、七點孩子起床後，打點早餐衣著，送上學……我一點時間都不能浪費，所以就算是我課與課中間只有一個半小時，我也會騎著機車衝回家，把我今天該做的、該在畫室處理的部分給做完，之後再衝回學校，所以我的生活其實是滿滿的。……

……我一定得做研究我才能創作，我也一定得創作我的研究才做得起來，這是我的訓練這也是 NYU 給我的影響。我大概三年左右會發展一個議題，然後這個議題會在創作還有論述上面會有一些的成果，有些成果不見得出得來啦，但這是我給自己的一個期許，就是理論創作的兩者共生。但是基本上三年大概是我自己抓的一個時間點……譬如說第一年會在研究的方向先大概嗅覺到，然後在創作上面會有一些初探，然後到第二年會有比較確切的視覺表現，也開始理解如何將它們寫下來，然後到第三年的時候就可以把論文、把整體的創作把它整理出來。既然當一個藝術家，我想當一個有自覺的，當下去……

……我試著在自己的研究教學以及創作尋找一個平衡點，在達到這種生活方式之前，可能還是要事前要付出一些，譬如在學業上面……就是學位上面的取得，就是要成就專

業這件事，還有在自己要讀的基本配備的很多的書籍的上面，要有一定的一個質與量，才知道在發射哪一顆子彈的時候是有效的，就是有判斷力就不會浪費時間……。（2010/12/04 訪）

6-2 藝術創作特質與作品風格

6-2-1 特質──女性意識視覺化的墾荒者

生活的感受、生命的體悟、理論的閱讀與研究、透視自省、視覺化策略的試探與研發，是謝鴻均來來回回，自我不斷開拓其女性意識與經驗的創作方式與歷程。誠如徐洵蔚 (1998) 在〈剖解後的凝思：謝鴻均〉一文中的評述：

解剖圖的系列作品，是有感於女性在大環境生存空間的壓力，藝術家觀之而後自省思考，從內心的認知出發，創造了一些觀念的化身及符號，由此展開了一觸目驚心軀體的再現圖解。畫面上扭曲的群體或是單一的個體，大都有一共同特徵：皆為去首的女體，雖然被剝取自主性，卻依然散發著頑強的生命力。這是近年來鴻均畫中特有的主要表徵。除此之外，最明顯的是螺絲帽及螺絲釘等機械用材的出現及「介入」，似是隱喻父權體制的專橫與男性強勢的霸權。譬如畫裡無臂縷空的女體中插入銳利的螺絲釘，意象上的攻擊性，傳達出沉澱後的痛楚，視覺上的聳動，源於

圖 3-6-2
謝鴻均　宿命　1999　150 × 150 cm　油
畫　謝鴻均提供

圖 3-6-1
謝鴻均　天生我材　1998　35 × 24
cm　壓克力、紙　謝鴻均提供

戲劇性的抗訴，解開的是歷史掩蓋的傷口，剖析的是文化
的殘象。(取自：http://www.itpark.com.tw/artist/critical_data/
55/879/41)

　　此外，黃海鳴在《女性「絕對身體」的閱讀》如此解讀謝鴻
均的「羈」：

　　猛一看像一些血紅的紅玫瑰花，藍灰的背景像襯托的葉子，
　　某種慣常被觀看的女性身體的「明喻」，但是這不如說是剝

了皮的破碎身體所構成的拼圖，鮮血淋漓並且還被捆綁。
當然這不是政治迫害中被捆綁及宰割的肉塊，而是因為這
些肉體永遠只有局部進入活現狀態，才能在主觀意識中被
清晰且明確地照見，從黑暗中顯現，但為何只有捆綁、衝
突、掙扎以及劇烈疼痛的狀態？這具藏在皮層後的被作者
所體驗的「身體意象」，充滿爆發能量、慾望、野性、歇斯
底里與挫折。（取自：http://www.itpark.com.tw/columnist/
curator/125/87）

圖 3-6-3
謝鴻均　問　2001　83×83 cm　油畫　謝鴻均提供

圖 3-6-4
謝鴻均 羈 2001 173
× 173 cm 油畫 臺北市
立美術館典藏 謝鴻均提
供

　　約從 2001 年開始探討「陰性空間」，2003 年的「母性系譜」，
到 2009 年的「內囿性」，是一條綿延不斷的自我探索。謝鴻均自
述「囿：貼地塵埃，匍匐前進」的創作理念：

　　一個框口裡能有什麼？我的繪畫總是治理著一個框口裡的
　　世界，一個投影著個人階段性生命面貌的平臺。從上個世紀
　　走來未曾停歇，在有如走馬燈的 2010 年裡，續以「囿」為
　　定格，拘羈我展足縱騰的慣性，細品宿命系譜的籟音，在矛
　　盾但無法不妥協的文脈顫動裡，藉著炭筆的運行與擦除，影
　　像的清晰與游離，以及思緒與肉身的對語，耙梳且分解西蒙
　　波娃對女性身為「第二性」所承載的「內囿性」姿態及其延

圖 3-6-5
謝鴻均　層層內圍間　2009　78 ×
108 cm　複合媒材　私人收藏　謝鴻
均提供

圖 3-6-6
謝鴻均　層層內圍間之二　2010　78
× 108 cm　複合媒材　謝鴻均提供

異 (difference) 的張力。（2010/04/05 謝鴻均提供）

創作思考的落實往往有賴於視覺性的策略，謝鴻均的發展軌
道之一：

……我常常是素描跟油畫一同進展。但是我試著在素描的
當中，達到一種繪畫性，所以這時候，我女兒又出來助我
一臂之力了！有一次她回家的時候，寫功課啊，從這邊寫

寫寫，寫到那邊，咦～發現，第一行是空的，所以她就很驚慌，就問我說怎麼辦，我說，妳就把它寫在這，拉一個箭頭拉過去，她就不肯。她不聽我的話，她就拿著橡皮擦，非常激動的，咻！她就擦了兩道，我說，停！因為就是這個感覺，我看到了，鉛筆產生的繪畫性，然後我就開始用橡皮擦來畫，這一系列的東西，於是出現了。炭精筆畫下去了之後，再擦掉的那種感覺，就是技巧上頭，但是這個時候，我開始了另外一個議題；也就是說，從女性系譜，就是從陰性空間，就再走出到了一個母性系譜走到了一個「圓」的概念，因此在這時候我著手開始研究一個議題，叫「內圓性」。……（2010/12/04 訪）

6-2-2 風格——意識與情感的繽紛糾葛

　　美國美學家迪維茲・派克 (Dewitt H. Parker, 1885–1949) 提出「深意 (The concept of depth meaning)」的概念，他指出在許多詩以及造形藝術的作品中都具有所謂的深意——也即是處於比較具體之意義或觀念之下的普遍的意義 (1946, p. 32)。從謝鴻均的作品，我們可以覺察多元複雜象徵性符碼的交疊編織，細密而深層的訴說著女性意識與情感的神祕語意，是作者的生命故事，觀者必須以心靈，從色彩、從可觸及的符徵感受、延義，方能與作者的智慧與情感連繫。

　　若依謝鴻均自述每三年左右會發展一新的議題，再加以從形

式上觀察其作品，可以分為 1994 年以前的探索期，1994–1996 年
的溝通系列，1997–1999 年的剖解系列，2001–2002 年的陰性空間
系列一，2003–2007 年的陰性空間系列二及母性系譜，2008–2010
年的內圍性系列。無論哪一系列，神祕性的寓言總能透過繽紛的
彩織，直指觀者的心靈深處。

6–3 性別意識

6–3–1 性別的認同、性別知識的獲取與性別意識的形成

　　謝鴻均的母親從小被收養，在收養的家庭備受喜愛與照顧，
極不同於婚後夫家重男輕女的傳統家庭。母親在謝鴻均五歲時，
毅然舉家遷北發展，讓謝鴻均有更多元都會學習機會的同時，減
低性別不平等的成長經驗。謝鴻均回憶說：

> 我從小就被我奶奶罵笨，罵到我沒有半點自信心，當她說拿
> 「那個」過來時，沒有指明清楚，拿錯了便指我笨。只因我
> 是女生，如果是男生的話，她絕對不會這麼說。過年的時候
> 男生都收到紅包，女生沒有是正常的。(2010/12/04 訪)

　　母親的獨立與能幹，自主追求興趣發展，充分展現有別於傳
統女性的角色與能力，是謝鴻均成長過程中女性的典範與女性主
義的啟蒙。謝鴻均很明確的表白其濃烈的女性意識：

> 我穿了耳洞表示我下輩子還是要當女生。我覺得當女生非

常的好，而且有趣多了，選擇性現在比較多，身為男性其
實壓力好大，選擇性也不多耶。他們無形當中所背負的，
就是要作為一個 man 就必須要符合多麼多的條件；可是二
十一世紀的女性，人家不會說，你要做一個女人，你必須
要什麼的條件，因條件還在建構開發中。現在慢慢的在開
發，我們的努力，讓它在開放，最重要的是我們有選擇權。
譬如說：我們可以選擇要結婚、不要結婚，要孩子、不要
孩子，還是要結婚不要孩子，還是不要結婚要孩子，這些
都可以搭配的，都可以選擇的。……女人有一樣東西是男
人永遠沒辦法有——是生育，有能力的話你一定要生，然
後沒有男人不要緊，女人自己可以養，真的耶～女人自己
就可以把孩子養起來……。（2010/12/04 訪）

除了在家族中曾感受到性別不平等的壓迫經驗，母親所營造
的平等教育環境，以及學校教育相關師長同學間的互動，自身的
反省等，都是形塑謝鴻均女性意識不斷深化的關鍵：

我還在師大唸書的時候，嗯，因我畫的畫比較豪放一點，
所以老師會用誇獎的口氣跟我說，妳畫得像男生畫的。在
學校聽很樂，可是回到家，在我自己的房間裡面想一想，
總覺得怪怪的。這些答案都是在紐約的時候得到養分，我
修的一些課程和整個學習氛圍，讓我在閱讀與生活中解惑。
……如我到紐約去學藝術，大家都告訴我說：妳要當專業

藝術家？妳可以交男朋友不要緊，一個換一個都不要緊，可是最好不要有婚姻約束，然後最好不要有孩子。呵呵，但是我這個人天生反骨嘛，我就想試試看這樣能不能延續，我發現生活經驗與生命延續便是藝術的延伸嘛，好像怎樣都可以延續，這個社會確是被意識型態給洗腦了……。（2010/12/04 訪）

6-3-2 藝術社會性別議題的看法和參與

因為傳統對女性的認知與期待，影響女性藝術家的生涯發展，藝術社會的偏狹有待開拓，而女性藝術家刻板印象的思維亦有待導正。謝鴻均表示：

其實臺灣的女性藝術家，發展的空間並不多，有一位常幫我運畫的徐先生也說，臺灣的收藏界都不喜歡女性藝術家，就是說，女性藝術家，好像不是那麼的受歡迎，在收藏界來講，不是那麼受到肯定，因為女性的創作容易被中斷，由於家庭的關係與孩子的關係會被中斷。其實女性一直被告知的是，這的確也是事實，有了孩子，孩子就是重心。沒有錯，可是，重心這東西它發光啊！它的靈光會轉移到創作。卻沒有人告知她們這個可能性，世俗的肉體凡胎這種生命經驗，如何轉移到創作的這個層面，這也是我在學院裡面教書的目的，因為面對的多是女學生，我試圖要做的，就是這個重新定義的工作。……（2010/12/04 訪）

6-3-3 藝術再現性別議題的看法

　　對謝鴻均而言，藝術創作本來就在作自我的療癒，女性經驗的投射，她以自身的創作為例，具體的說明：

　　「傷痕累累」這張畫其實也是奠定著我後來在最近期發展的那一系列——就是 immanence，就是內囿性的一個起點。也就是說這後面有許多蕾絲邊，但是身為一個女性，成長其實有許多的傷痛，那種傷痛往往結痂了再摳掉又是一層的結痂、又是一層流血，流完血又是結痂。會有這樣的視覺呈現乃來自小時候常態性的摔跤，我的膝蓋永遠有傷，這是生命的一個經驗。……

　　「傷痕累累」就是一個剪花的造型，但是我把它用肌肉的方式組合起來，變成說你即使是要蕾絲，沒有問題，但是你要讓它很堅強的一個蕾絲，像攀藤類一樣無止盡延長的一個蕾絲。像我曾經看過 Sandro Botticelli (1445-1510) 畫的雅典娜女神，她的身上穿著女人味的薄絲，但薄絲上有許多攀藤類在裡頭，因為雅典娜是從宙斯的頭上生出來，她一生出來身上就有穿著盔甲，她已經像是木蘭一樣的一個角色，Sandro Botticelli 用薄紗讓她具有女人味，但也以攀藤強調她的生命力與護衛能力。攀藤類所代表的也就是古老的城牆上的攀爬性植物，雅典娜是古堡的看守者，因此穿著了攀藤。即使是很優柔的一個狀態，也可以很堅強。

這也就是我從 Julia Kristiva 那邊讀到的：腳踩兩條船，一
條是陽剛的一條是陰柔的，唯有你在兩條船上面保持
balance，那個才是真正的一個訴求，所以我其實也常常在
我的畫裡面在做這方面的一個執行。……因為內圍性的工
作其實我自己也滿喜歡……我真的也滿喜歡家務，滿喜歡
煮菜，所以我就決定要來開發女性內圍性裡面的創造性。
……（2010/12/04 訪）

圖 3-6-7
謝鴻均　傷痕累累　2005　173 × 173 cm　油畫　私人
收藏　謝鴻均提供

6-3-4 性別平等教育的見解

　　從教學中培養學生的性別意識，找到屬於女性的敏感度，不要受限於既定的文化價值框架，是謝鴻均的體悟：

> ……即使是畫靜物也是一樣，畫一個水果、一顆橘子，那橘子剝開，在一瓣一瓣剝的時候，剝開跟一整顆它就有一種性別上的一個意涵了。光是一顆水果它所帶有的意涵：包括性、包括生育，這已經非常的強烈，我們不能夠純粹得只是當西瓜來畫，當橘子來畫，或者是當榴槤來畫。那個敏感度要拉到那個人文的情境裡頭去。即使是拿一塊抹布，我們也應該要去聯想到譬如說：……張愛玲所講到「我的生命就像一塊抹布，怎麼洗都洗不乾淨」，好悲哀！這就是抹布，所以我們不能夠只畫抹布，而是抹布背後所帶有的任何的人文意涵，這些都是要靠讀書、靠生命經驗、還有電影等等來去充實的……。（2010/12/04 訪）

第四章

結　論

｜第一節　殊途同歸的典範成就脈絡｜

不同的成長經驗，同樣突破傳統性別桎梏；
不同的教育歷程，同樣邁向藝術專家系統。

　　生命不再偏狹，女性不必成「宅」；其豐厚與繽紛，來自時空脈絡的差異與省思。本書六位女性典範的年齡層，橫跨 1951–1961 間的十年。其中，有三位成長於經商的家庭，另二位是成長於公職及經商混合的家庭背景，還有一位是公職及教育並置的家庭背景。她們都非獨生女，有四位有兄弟（或兄或弟）和姐妹（或姐或妹），有二位只有姐姐或妹妹。在成長的過程，兄弟姐妹的伴隨，在主體性別意識的發展上，扮演著文化價值傳遞與考驗的互動角色，是反思性的觸媒，性別覺察省思的對象。有關家庭環境教育及親人等的態度（如表 4），有強調傳統的性別價值、有特別注重生活禮儀、有以傳統男主外女主內的社會分工、有性別平等對待的教育方式、有承續傳統父權體制的價值與信念、有母性權威的女性主義模式等等，無論是家教要求的嚴謹或是開放，基本上，都無礙於個體自主性的發展。如此的結果與林昱貞 (2000) 的發現頗為類似，其所研究之二位女教師雖同樣經歷過被「女性化」與

「邊緣化」的社會壓迫，但是卻能跳脫複製傳統父權社會的思維模式，積極抗拒不合理的性別權力關係，這些積極的作為，是來自於主體遭受歧視的經驗、高度的自省能力、論述或成長團體的啟蒙，以及實踐的觸發。本書中的女性經驗，不論是從生活中體驗到文化女性的不「值」、或大學聯招的重考再試，不論是堅毅己志飄洋過海、嚴謹學位的追求、抑或是奔走社群的積極投入等等，都可以看到這六位女性已悄然掀開女性「當家」的格局，突破傳統的性別桎梏。更細節的，其中只有一位未婚，其餘均已婚，可見婚姻並非一定是成就女性藝術事業的絆腳石，甚至其中有一位還認為「家」是其創作的泉源。不過，從研究中也可以發現，已婚的對象在處理家事、教學、研究及創作發表等諸多的工作時，很難不是處在「分身緊繃」的狀況；即使未婚者，因長年身兼藝術行政職，也都是同樣的情形。很難推諉的，在當前的社會結構，仍存在著女性難為而待拓的實境。

在她們成長的歷程中，歷經臺灣各項建設的開始，政治、經濟及社會各方面的逐步開拓，藝術學習環境的逐漸改善、建構與進展。其中，有五位從大學起便開始藝術的專業學習，有一位從語文轉而為藝術的探究。從 1982 年至 1994 年期間；有五位先後分別到德國、澳洲及美國研讀學位，一位到法國蒐集研究資料；三位具藝術創作博士學位，二位碩士學位，一位德國學制系統的大師生學位，學位的獲取表示取得能在大學工作機會的基本條件，也是 Giddens 社會結構理論所稱的「規則」，讓她們之後得以在高

等教育的環境有所施展,有所實踐。她們出國的這段時間,正值臺灣各項建設成果顯現,經濟起飛的時代。明確的,1987 年解嚴時,臺灣平均個人所得 (GDP) 達 6223 美元,成為「高所得國家」,從資本輸入國,成為亞洲僅次於日本的資本輸出國。或許因為臺灣整體大環境的優渥與開放,其次,或許也是因為家庭環境的許可,這六位女性都有機會接觸不同的思想與論述,教育體系與異國文化的刺激。國外學習的經驗,如國外女性主義課程及學習氛圍的衝擊、對於傳統教學與學習模式的對照省思、不同文化思維與系統的協商調適、藝術競賽的參與對話等等,無論是在生活、專業養成、視野以及性別意識的形塑,都扮演極為正面關鍵性的角色,有助其性別意識、審美的反思及對於審美知識的追求。誠如畢恆達 (2003) 在探討男性性別意識之形成,所提男性性別意識的形成是來自於「傳統角色的束縛與壓迫」、「女性受歧視與壓迫的經驗」、及「重視平等價值的成長經驗」的根源,而女性主義論述的介入是重要的詮釋依據。本書呼應如此的研究結果,所探究的對象,如前第三章所述,有體驗到重視平等價值的成長經驗,有感受或體驗到女性受歧視與壓迫,也有經驗到傳統女性角色的束縛與壓迫,而異國環境及論述的介入,顯然是激發性別意識的流動,性別的自我認同及理想實現的重要社會資源。目前這六位女性分別執教於不同的大學,有專業藝術類科、綜合及教育類,位在如 Giddens 論述中所謂「專家系統 (expert-system)」的社會結構,是高等藝術教育界權力的象徵與所在,但這六位女性歷年來

的藝術相關實踐與思維，同時都洋溢著飽滿的「審美反思」特質，
她們無不以實質或虛擬的方式，形成可資學習或引領性的範例，
隱顯並置的影響藝術社會的改變與新創的可能。

| 第二節　異曲同工的藝術教育貢獻 |

不同的藝術實踐，同樣戮力改變藝術社群；
不同的性別見解，同樣強調性平的重要性。

　　這六位女性典範具有共同的特質，就是從小就喜愛藝術，對藝術充滿熱情；其中有四位的興趣還橫跨哲學、文學、運動或科學。除此，她們都具有強烈的主體性及反思性，堅毅、執著、具備協商與溝通的能力。藝術表現有如社會實踐的行動力，是藝術家對於主題及媒介的獨特選擇，是專業學習的延續與發展，更是其性別意識的具體化。其中，一位習以立體裝置的隱喻性策略表達生活的經驗，試圖擴展並提升女性創作媒材的範疇與主流地位；二位執著於運用抽象表現形式，其中一位強調形式的再詮釋及意涵的社會性，超越性別意識的主題；一位強調女性獨特的生活經驗與意義，試圖從個人而掌握人類普遍性的情懷與思想。此外，一位以具象而超越性別意識的方式，表現原民族群的文化與生活的敘事性，臺灣本土藝術的特殊情節，展現對非主流權勢的關注；另一位涉及平面抽象、立體裝置及新媒體的開拓，早期作品以女性的議題為主，近年作品強調政治正義、社會及自然環境的關懷；

還有一位除了立體裝置外，近年跨及社群參與的社群新藝術，同樣的，早期作品以女性的議題為主，近年作品強調政治正義、社會及自然環境的關懷。

具體而言，在個人作品風格的呈現，李美蓉致力於媒材的拓疆，作品在詩意與隱喻策略的交織下，呈現生活的實在。薛保瑕的作法誠如其在研究論文:《臺灣當代女性抽象繪畫之創造性與關鍵性》，所指從「啟蒙」、「個體化」、「主體再現」以至「多元化」發展的寫照，無論其從早期的抽離具體形象的方式，進而再現現象界中的生命本質之內在自動性精神性訴求，以至於具象徵性與外界互動的主客交辯的凝化等，基本上，是抽象的形式與內涵之再詮釋。王瓊麗則以類印象派的手法，敘寫原民族群或本土獨特的布袋演藝文化與生活，以及對大自然的詮釋，展現關懷弱勢主題的母性視野。林珮淳的特色在於藝術專業的專注與開拓，尤其是新媒材的體嘗與運用，潛藏著的是內在不斷渴求演化的主體，也因此呈現當代數位科技語彙重構的後現代性。至於謝鴻均所洋溢意識與情感繽紛糾葛的創作風格，來自生活的感受、生命的體悟、理論的閱讀與研究，並經由透視自省、視覺化策略的試探與研發，不斷開拓其女性意識與經驗。吳瑪悧的作品是研究對象中最強化凸顯女性與社會議題的一位，尤其所採取具體的藝術行動，更是充滿社會關懷與變造的能量。不同於薛保瑕以身居藝術行政決策權力的角色，建構女性在藝術界的能動與機會，吳瑪悧是透過宏觀的藝術社會參與計畫，實踐其人人可為藝術家的核心理念，

喚醒女性的尊嚴與行動力。

　　若以藝術表現時以藝術家為主與否，及她／他者參與的程度為區隔，可以發現社群藝術是一種極具社會性的藝術創作形式，以超越性別意識的方式發展，藝術領域的社會實踐，逐漸在形成另類的藝術體系，創造能動性的藝術通識。大體而言，六位女性典範均專注藝術疆界的開拓，以豐沛的創作表現，說明女性在藝術領域的分量與不可忽視性。茲將六位女性播種者（藝術家／研究者／教師三位一體）的圖像（生命、藝術與性別意識）結構與內涵，繪製簡表如下：

表 4　六位女性播種者（藝術家／研究者／教師三位一體）的圖像（生命、藝術與性別意識）結構與內涵簡表

項目	生命圖像			藝術特質與風格		性別意識	
	婚姻	愛好涉獵	教育／服務	個人性或／及社群性	藝術實踐的媒介	成長家庭環境教育	性別與藝術教育的關係與見解
李美蓉(1951–)	已	藝術／哲學	美國碩士／臺北市立教育大學	個人性	立體裝置	傳統性別價值／對自己負責	拓寬媒材的選擇／藝術的表現更為多元化／超越性別的

							傳統框架／教育在反思及內化
薛保瑕 (1956-)	未	藝術／運動／哲學	美國博士／國立臺南藝術大學	個人性	平面抽象	注重生活禮儀／給與自由發揮的空間	超越性別的態度處理藝術的定位與發展／性別議題的內涵具時代的差異性／強化研究、課程與教學
吳瑪悧 (1957-)	已	藝術／文學	德國大師生學位／國立高雄師範大學	個人性及社群性	立體裝置／社群參與	傳統男主外女主內之性別分工／享有較不受關注的	藝術的實踐在探索並解決當代人類社會所面臨的各種現實問題／人與大自然

						自由度	互為主體的全面關照／倡導非以商品為依歸的主流價值
王瓊麗 (1959-)	已	藝術／運動	臺灣碩士／國立臺灣師範大學	個人性	平面具象	對兒女非常的支持與期待／自我約束與管理	藝術作為改革的行動力在掌握普遍性與本質／避免直接以女性身體為表現場域／制度面的改革是核心
林珮淳 (1959-)	已	藝術	澳洲博士／國立臺灣藝術大學	個人性及社群性	平面抽象／立體裝置／科技媒體	父權體制的價值與信念／承受傳統社	女性主義引導自我蛻變與永續發展／性別意識是藝術實

						會文化的期待及壓力	踐的動能／增設高等教育藝術與性別的課程
謝鴻均 (1961–)	已	藝術／動物／哲學	美國博士／國立新竹教育大學	個人性	平面抽象	母親是家庭的掌舵者（女性主義意識的啟蒙與學習）／在母親指導下學習藝術相關項目	藝術創作是女性經驗的投射與療育／家庭是創作的無限泉源／從教學培養性別敏感度而性別政策是性別熱情的降溫

註：摘要自第三章，請參該章各節。

　　林昱貞 (2000) 的研究顯示，女性教師對性別平等所抱持的信念與實踐方式雖各有不同，但在教學上，卻都一樣重視性別敏感

度的啟發、民主化的師生關係、以及彰益學生的權能。本書的六位女性雖然秉持各異的創作理念與實踐方式，但在性平教育的看法上亦有類似的表現。李美蓉認為女性主義有助藝術表現媒材的選擇，使其更為彈性與寬廣，且讓女性生活所熟悉的經驗取得合法的地位，作為創作的素材，讓藝術的表現更為多元；她認為性平教育宜強化學生的反思及內化。薛保瑕主張以超越性別的態度處理藝術的定位與發展，且認為性別議題的內涵應具時代的差異與變動性，有關性平教育宜強化研究、課程與教學。吳瑪悧則推動社會性的藝術實踐，以探索並解決當代人類社會所面臨的各種現實問題，她同時主張，性別的議題宜擴展為人與大自然互為主體的全面關照，並積極倡導非以商品為依歸的主流價值。王瓊麗以藝術作為改革的行動力，其要旨在掌握人類的普遍性與本質，並排除直接以女性身體作為其藝術表現的場域，對於性平教育的推動，她認為社會制度面的改革才是核心。林珮淳以女性主義作為自我蛻變及永續發展的理念軸心，並認為性別意識是藝術實踐的動能，因此，在高等教育宜增設有關藝術與性別研究的課程。謝鴻均表示藝術創作是女性經驗的投射與療育，並力主家庭的重要性，認為家庭是創作的無限泉源，在性平教育方面，應從教學培養學生性別的敏感度，但對於性別政策的制定，則持保留的態度，因為行政過程或相關條文的煩瑣，易導致對性別議題熱情的降溫。

　　依 Gerson 與 Peiss (1985) 的觀點，性別意識是一個連續體，

因發展上的不同，分為三種型態，分別是性別覺察、女性／男性
意識、與女性主義意識／反女性主義意識，而其中性別覺察是後
二者發展所必須。Griffin (1989)、Stanley 和 Wise (1993) 提出相關
的駁斥，認為這是預設女性主義是從「虛假意識」、「意識喚醒」、
到「女性主義意識」的序列發展，暗示性別意識有高低及終止，
而提出女性主義意識並非是終點，也並非只有一種，性別意識沒
有起點與終點，是永無休止的流動。本研究認為性別意識是某一
性別作集體的一分子對於該群體在社會系統、結構與處境的知覺
與理解，並對此一信息的見解與作為；性別意識是涵蓋 Gerson 和
Peiss 所提之「女性／男性意識」，但不等同於「女性主義意識」，
「女性主義意識」是更強調女性的觀點、經驗、立場、權力與價
值，及其在藝術社會參與及創作表現上的作為。本研究支持
Stanley 和 Wise (1993)、Griffin (1989) 和畢恆達 (2004) 等人的主
張：性別意識發展過程，是一個永無休止的流動。本研究更認為，
性別意識的發展是具有延展性。性別意識是人類對環境認知的一
種思維能力，一旦形成，便不會消失，但隨著個體成長的脈絡，
擴展其內涵。

　　本研究所探討的六位女性典範，各自成長在不同的家庭，有
從小在充滿極為傳統性別意識的環境中成長，深刻體會到父權體
制下性別不平等的差別待遇；有在具女性意識的母親呵護下成長；
也有在傳統性別意識的家庭教育下，能享有性別平等的成長經驗；
或是成長在較具性別平等意識的環境，能獲得支持充分發展興趣。

這六位女性典範都覺察到社會上尚存在諸多性別的議題，具有性別的意識，且都能在其工作的崗位上，無論是教學、行政或藝術創作實踐，採取其脈絡性的積極行動。誠如 Johnson (1997) 在《性別打結 (*The Gender Knot*)》一書所指，我們生活在父權體制的社會之中，它是一種體系性的社會系統，由一些特定的社會關係和觀念組織而成，其中所可能存有不合理的壓迫關係，作為個人，我們參與其中，不只受其影響，而且有機會去改變或維繫它，而拆解不合理體制的有效方式便是「起身行動」，「發出聲音，讓人看見」**1**。本書六位女性的起身行動，從不同構面拆解藝術領域之傳統主流價值與創作思維，增添社會大眾對藝術認知的新頁，更是提供後進學習的模範。

　　本研究以藝術家的創作與思維為性別意識實踐的載體，從創作的角度觀察，除謝鴻均多數作品以女性身體與經驗為創作的主題外，李美蓉的性別意識強調從女性媒材選取的自由度，以拓疆帶動藝術的發展；薛保瑕主張超越性別，直探藝術的核心價值；吳瑪悧從對弱勢集體女性意識的關注，以至強調超越性別的正義與永續投入；王瓊麗從自然界、原住民及臺灣本土歌仔戲生活文化切入，希望掌握藝術的普遍與本質性；林珮淳從個人及集體的

1 請參：成令方、王秀雲、游美惠、邱大昕、吳嘉苓（譯）(2008)。*性別打結：拆除父權違建*（原作者：Allan G. Johnson）。臺北：群學。（原著出版年：1997）第四及十章的頁 245–246。

女性經驗出發，進而展現科技媒材的當代性及超越性別的宇宙觀（細節請參第三章）。若以 Gerson 和 Peiss 的階段理論為參考，本研究試圖提出如下的觀點：藝術家的創作與思維，所顯現的性別意識從性別覺察、性別意識，發展為女性主義創作意識後，可能會擴展為「超越性別」的創作意識，然而亦有執著於女性主義的創作意識，譬如謝鴻均。「超越性別」是指超越二元對立或差異，或超越性別，較考量人類的本質性或當代性議題的意識。茲依本研究對象性別意識在藝術實踐的創作與思維現象，予以歸納後提出如下的結構內涵：

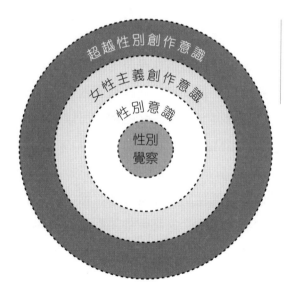

圖 4-1
性別意識具體化為創作與
思維之發展結構圖
（註：圓圈以虛線代表來回
的流動與跨越）

| 第三節 異樣藝術實踐共譜燦爛未來 |

異樣的審美反思，共同締造藝術典範脈絡；
異樣的生命脈絡，共譜燦爛而多元的未來。

藝術的實踐及其產品，存在於一般與文化產品的脈絡之中，其間的界域是糢糊與不確定，藝術的意涵因人為的積極實踐，而不斷的推演與變動。藝術家們不斷的從藝術界的機制、藝術品的內容、意義或媒材等層面，思索創作出新意浮現的藝術作品，引發議論，於是藝術範圍的觀念重新被界定，也就擴展我們所已知對於藝術的界限。在藝術史的發展上，有許多的例子可以說明，譬如，二十世紀初的達達藝術家 Marcel Duchamp (1887–1968)，其首件現成物創作「腳踏車輪 (*Bicycle Wheel*, 1951)」**2**，提出哲學性的藝術思考與質問，以現成物的使用來作為隱喻，藉由藝術創作只不過是有關對於既存物體的挑選，來抨擊傳統觀點的藝術，當時反藝術的達達物體，如今卻是藝壇上的無價傑作**3**；另如女

2 請參：MoMA 美術館 MULTIMEDIA，http://www.moma.org/explore/multimedia/audios/3/51。

性藝術家 Judy Chicago 在加州大學的 Fresno 分校主持「女性主義
藝術計畫 (Feminist Art Program)」，倡導女性主義創作。其後，於
1971 年完成的裝置作品「女人之屋 (Woman house)」，表現美國社
會中產階級婦女的歷史性家庭角色，此作品建構了一種藝術，讓
人可以感受到女性生活與意義的豐富經驗，以及她們對世界的貢
獻，觸動了學界對於藝術史之重新研究與詮釋。Judy Chicago 之後
陸續創作的「晚宴 (*The Dinner Party*, 1974–1979)」、「生育計畫
(*The Birth Project*, 1982–1985)」、「權力比賽 (*Power play*,
1982–1986)」、「大屠殺 (*Holocaust*, 1992)」等的作品，更是豐富了
女性主義創作的面向與特色，拓寬藝術的意涵[4]。隨時空與思緒
的交錯更迭，藝術意義的變動性可以如下頁圖示：

　　由此，我們可以理解，「藝術」是複數性關聯概念的混體，包
容「人為的實踐」、「藝術家」、「觀賞者」及「藝術社會」等概念
交互聯結的內涵，及其外延繁衍的複元性意義；以「人為的實踐」
為主要的在場擬象、各關係概念以在場或不在場的擬象，共存在
每一個人的想像與言說；它所指涉的意涵、知識與價值，源於「人」
所認同的藝術社會體系中，相關的規範與運作；它的開放與延展
性，來自藝術社會相關規範的突破與重組，而藝術社會相關規範

[3] 黃麗絹（譯）(1996)。**藝術開講**。（原作者：Robert Atkins）。臺北：藝術
家出版社。（原著出版年：1990）

[4] 請參：http://www.judychicago.com/。

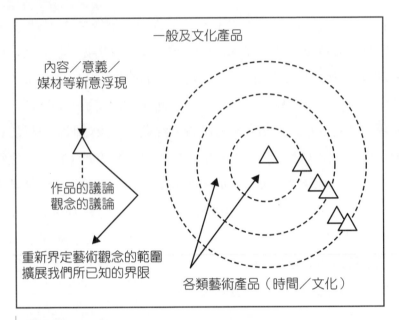

圖 4-2
藝術意涵的變動性
（註：圖中的圓虛線代表不同時間下對於藝術的界定，虛線代表界域
的模糊性，三角形代表作品）

的突破與重組，則來自「人」對於既存的挑戰、省思與認同，從
邊緣而主流、主流而邊緣的不斷交替、再構與變質。

　　本書藉由六位女性的經驗瞭解「性別意識」與藝術的關係，
以及「性別意識」這件事與高教女性藝術師資，在成就其專業發
展的過程中所扮演的角色及其建構藝術社群意義的價值。

　　從以上的討論，我們可以發現，對藝術的熱情與執著，以及
個體主體及反思性的特質，是這六位女性成就藝術專業典範的共

同性關鍵，而個體主體及反思性的特質與性別意識的形塑，息息相關。個人成長的家庭環境，是性別覺察及形塑意識的關鍵，教育及性別相關活動的體驗，是性別意識發展的觸媒，而同儕互動的組織性行為與活動，是為結集性別意識產生集體能動性的可能。「性別意識」激發人的意識在生命及其意義的領悟，促進自我實現的可能及生命力永續性的發展。藝術典範的樹立，來自專業能動性的持續累積，而專業能動性的藝術相關表現，是女性性別意識具體化的社會實踐，性別意識促進藝術家審美反思的循環運作，是建構並擴展藝術社群意涵的重要能量。

　　至於「藝術創作特質與作品風格」，它是一種個人性選擇且持久累積下的個人性藝術實踐，其中尚包括專業表現層面的熟悉、延續及發展，具脈絡化的獨特屬性。藝術創作（或行政管理）、研究與教學是高教女性藝術師資「性別意識」動能的具體表現。「性別意識」影響藝術家創作的理念與形式，但並非是決定藝術特質與風格的唯一因素。

　　再者，「性別意識」是人類意識的一環，「性別意識」是「女性主義意識」的基礎，但不等同於「女性主義意識」；「性別意識」是瞭解性別是一種社會文化的建構和社會的角色，而非植根於生物的男女性別；「女性主義意識」較傾向於是種政治意識，有關於試圖改變在社會中對女人性別角色的歧視，以及在社會、政治及經濟方面，對女人不利之處。

　　依據 Risman (1998) 的研究，成長在性別不平等的家庭，孩童

將複製性別的差異與不平等；反之，成長在平等家庭的孩童，因為父母傳遞新的認知圖像 (cognitive images) 或性別的規則，孩童比較能對環境的刺激採取行動，而非只是反應。成長在平等家庭的孩童是比較快樂健康且對反傳統性別之平等意識適應較佳 (pp. 128–150)。因此，可以預期的，這些具有以性別意識為核心，並在藝術表現上涵蓋女性主義或超越性別主題的女性藝術典範，在其生活、教學及參與藝術社會的過程中，必然傳遞著新的認知圖像及性別平等的概念或規則，影響其家人、學生及相關的人士。誠如 Risman (1998) 所建言的，「有效的社會改變，必須集體的行動及家庭、學校、朋友網絡的聯盟合作。社會改變不可能只停留在認同的階段便能有效，必須同時藉由認同、互動及機制層面的著力，才能發生 (...but effective social change requires collective action and coalitions across families, schools, and friendship networks. Social change cannot be effective at the level of identities only; it must occur simultaneously at the level of identities, interactions, and institutions [p. 150])」。

　　Giddens 論述中的主體是透過反思不斷的建構，是朝「中心」統整，Lash 的主體則是創造性的解構，是「離心」的分解，是自由而複元性的，且強調客觀世界的客體存有。所研究女性典範在性別意識的形塑與發展，因與外界互動的過程中，常遭遇到各種的挑戰與社會文化的規範、期待與限制，在反思的過程必須不斷的與自我對話，與外界協商，強化對自我的肯定與認同，猶如

Giddens 的中心統整策略,建構統整的自我,以實現理想中的我。在另一方面,有關創作表現的持續實踐與更新,則有如 Lash 所談創作性的自我解構,離心似的拆解,再造以求藝術新知,創造新的藝術經驗、形式與語言。基於這二方面的反思,六位女性典範不斷的建構其自我的認同與藝術特質,縱使如 Risman 所言,性別作為社會結構,仍無法抵擋這六位女性的主體衝撞與自由發展。

目前在階段性的不同時空,六位典範各在其所屬藝術社群的位置,追求其理想的審美知識,成就其個別的殊異與未來性,更是創造藝術意涵推演與變動的重要推手。

最後,借引美學家 Arthur C. Danto 在其《非自然的驚奇 (*Unnatural Wonders*)》一書中所曾說過的話,作為本書的結束:

> 當前的藝術評論家肩負雙重的任務,為藝術家及為觀者。評論家必須重新發現藝術所給與觀眾的影響是什麼——藝術家試著傳達什麼——然後如何解讀深植於客體中的意義。我看待我的工作是作為藝術家及觀者之間的協商,然後幫助觀者掌握藝術家意圖傳達的意義。(Danto, 2005, p. 18)

參考文獻

| 中文 |

王文科 (1990)。*教育研究法*。臺北：五南。

王雅各 (1999)。*臺灣婦女解放運動史*。臺北：巨流。

王瑞琪 (2002,2,8)。讓男人喘口氣別再叫他拚了。*中國時報*。

王福東 (1992)。台灣新生代美術巡禮‧新抽象篇。*雄獅美術, 252,* 104–144。

王瓊麗 (2010,11,11)。訪談逐字稿。江進興／陳瓊花。*「性別」重整播種計畫（二）*(NSC–98–2629–H–003–117–MY2)。國立臺灣師範大學美術學系。

王麗雁 (2008)。臺灣學校視覺藝術教育發展概述。載於鄭明憲主編，*臺灣藝術教育史*（頁 106–161）。臺北：國立藝術教育館。

田麗卿 (1994)。*家庭美術館——閨秀‧時代‧陳進*。臺北：雄獅圖書公司。

石守謙 (1992)。人世美的記錄者——陳進畫業研究。*臺灣美術全集 2‧陳進*。臺北：藝術家出版社。

石守謙 (1997)。*悠閒靜思：論陳進藝術文集*。臺北：國立歷史博物館。

台灣女性學學會、婦女救援基金會、婦女新知基金會、台灣性別

平等教育協會 (2008,3,7)。*三八婦女節──台灣女性還當不了大學校長?* 婦女團體聯合記者會。取自：http://tgeeay2002.xxking.com/07voice/f07_080307.htm。

江文瑜 (2001)。*山地門之女：台灣第一位女畫家及其弟子*。臺北：聯合文學。

朱蘭慧 (2002)。男性性別角色刻板印象形成與鬆動之研究。未出版碩士論文，國立臺灣師範大學家政教育研究所，臺北。

成令方、王秀雲、游美惠、邱大昕、吳嘉苓（譯）(2008)。*性別打結：拆除父權違建*（原作者：Allan G. Johnson）。臺北：群學。（原著出版年：1997）

向育綨 (2005,9,9)。髮禁時代的壞學生。*聯合報*，E5 版，家庭與婦女。

李亦芳 (2009)。運動領域中性別框架之再製與鬆動。*身體文化學報*，*8*，71-98。

李宜修 (2010)。1980-2000 年代臺灣藝術（美術）環境與藝術經濟發展之關係探析。*屏東教育大學學報人文社會類*，*35*，81-122。

李美蓉 (2011,1,6)。訪談逐字稿。劉俐伶／陳瓊花。*「性別」重整播種計畫（二）*(NSC-98-2629-H-003-117-MY2)。國立臺灣師範大學美術學系。

李維菁 (2002)。薛保瑕──教育行政者的藝術家本色。*藝術家*，*37*，338-343。

吳知賢 (1999)。電視卡通影片中兩性知識的內容分析。載於高雄醫學院，*邁向二十一世紀兩性平等教育國內學術研討會論文集*（頁 431–442）。高雄：高雄醫學院。

吳雅淇 (2008)。介紹戰後臺灣婦女雜誌的長青樹——《臺灣婦女》月刊。*近代中國婦女史研究，16*，273–276。

吳瑪悧 (2009,5,28)。*地方想像與認同——女性藝術的覺知和創作*。女書文化夜沙龍精彩記錄。記錄撰稿：池麗菁。取自：http://blog.roodo.com/fembooks/archives/13248109.html。

吳瑪悧 (2009,6,23)。一個城市未來的發展可以是怎麼樣？——訪《台北明天還是一個湖》策劃人吳瑪悧。吳瑪悧口述，詹季宜、黃文琳整理。取自：http://www.ncafroc.org.tw/abc/community.asp?nowPage=7。

吳瑪悧 (2010,1,21)。訪談逐字稿。葉于璇／陳瓊花。*「性別」重整播種計畫*（二）(NSC–98–2629–H–003–117–MY2)。國立臺灣師範大學美術學系。

阿　咪 (1992)。起於意識・終於意識——薛保瑕個展。*雄獅美術，259*，58。

林昱貞 (2000)。性別平等教育的實踐：兩位國中女教師的性別意識與實踐經驗。未出版碩士論文，國立臺灣師範大學教育學系，臺北。

林珮淳 (2009,11,26)。訪談逐字稿。許惠惠／陳瓊花。*「性別」重整播種計畫*（二）(NSC–98–2629–H–003–117–MY2)。國立

臺灣師範大學美術學系。

林珮淳 (2009,12,7)。訪談逐字稿。許惠惠／陳瓊花。「性別」重整播種計畫（二）(NSC-98-2629-H-003-117-MY2)。國立臺灣師範大學美術學系。

林珮淳主編 (1998)。女／藝／論──台灣女性藝術文化現象。臺北：女書文化。

林曼麗 (2000)。臺灣視覺藝術教育研究。臺北：雄獅圖書。

林雅琦 (2005)。國中學生對女性影像解讀傾向之研究。未出版碩士論文，國立臺灣師範大學美術研究所，臺北。

倪再沁 (1992)。臺灣當代藝術初探（下）：台灣新生代美術的再檢驗──繪畫篇。雄獅美術，257，43-44。

倪再沁 (1995)。藝術家 ⇔ 台灣美術：細說從頭二十年。藝術家，199-200。

高紹君 (2004)。意義的能動性與人的生命力。湖南師範大學社會科學學報，33 (4)，18-23。

陸蓉之 (1993)。中國女性藝術的發展與啟蒙。藝術家，202，267-276。

陸蓉之 (2002)。臺灣（當代）女性藝術史。臺北：藝術家。

許美華 (2004)。從「結構行動理論」看教學中師生的能動性。教育理論與實踐學刊，12，91-103。

畢恆達 (2003)。男性性別意識之形成 (1)。應用心理研究，17，51-84。

畢恆達 (2004)。女性性別意識形成歷程。*通識教育季刊, 11 (1/2)*，111–138。

陳小凌 (2009,11,4)。《*世代對話*》吳瑪悧「綠計劃」活化成大。取自： http://n.yam.com/msnews/mkarticle.php?article=200911 04009380。

陳香君 (2000)。閱讀臺灣當代藝術裡的女性主義向度。*藝術家, 303,* 446。

陳美岑譯 (2001)。*致命的說服力*。Jean Kilbourne 原著，*Deadly persuasion: why women and girls must fight the addictive power of advertising*。臺北：貓頭鷹出版社。(原著出版年：1999)

陳曉容 (2005)。從「陌生」到「熟悉」——性別議題融入高中美術鑑賞課程之教學行動研究。未出版碩士論文，國立臺灣師範大學美術研究所，臺北。

陳億貞譯 (2003)。鄭昭明校訂。*普通心理學*。Robert J. Sternberg 原著，*Pathways to Psychology*。臺北：雙葉書廊。(原著出版年：2000)

陳瓊花 (2002)。大學通識教育之藝術鑑賞課程設計——以「性別與藝術」為主題之課程設計模式與案例。*視覺藝術, 5,* 27–70。

陳瓊花 (2003)。性別與廣告。在潘慧玲主編，*性別議題導論*（頁357–388）。臺北：高等教育。

陳瓊花 (2004a)。從畫與話，探討台灣兒童與青少年的性別概念。

藝術教育研究, **8**, 1–27。

陳瓊花 (2004b)。視覺文化的品鑑。在戴維揚主編，*人文研究與語文教育：哲學、人文、藝術*（頁 229–262），地方教育輔導叢書 39。臺北：國立臺灣師範大學。

陳瓊花 (2004c)。*兒童與青少年審美思考在生活實踐之研究——大頭貼文化的建構與解構*。2^(nd) Asia-Pacific Art Education Conference, Proceedings of 2^(nd) Asia-Pacific Art Education Conference (pp. 177–189), Hong Kong Institute of Education, 2004/12/28–30. (NSC92–2411–H–003–051)

陳瓊花、黃祺惠、王晶瑩 (2005a)。當前視覺藝術教育研究的趨勢，*「藝術教育研究的回顧與展望」研討會論文集*（頁 1–22）。國科會人文處藝術學門，國立屏東師範學院視覺藝術教育學系。

陳瓊花 (2005c)。髮禁解除＝藝術＋教育＋未來。*後現代思潮與教育發展學術研討會會議手冊*（頁 147–158）。國立臺灣師範大學教育政策研究小組。

陳瓊花 (2007)。美育理念與實踐。在李琪明等著，*德智體群美五育理念與實踐*（頁 193–235）。臺北：教育部。

陳瓊花與丘永福 (2011)。承繼與開來——百年視覺藝術課程標準演變之歷史圖像。載於鄭明憲總編輯，*臺灣百年來學校藝術教育發展*（頁 98–131）。彰化：國立彰化師範大學。

教育部 (2011)。*中華民國教育部部史全球資訊網*。2011 年 4 月 10

日,取自:http://history.moe.gov.tw/。

教育部國語推行委員會編纂 (1994)。*重編國語辭典修訂本*。臺北:教育部。

張春興 (1998)。*現代心理學*。臺北:東華書局。

張素卿 (2004)。性別議題融入高中藝術教育之課程研究。未出版碩士論文,國立臺灣師範大學美術研究所,臺北。

張晴文 (2006)。薛保瑕談國立臺灣美術館未來發展。*藝術家,8*,112。

張偉勝 (2004)。自由與人的本質。*浙江社會科學,5*,141–145。

黃壬來主編 (2003)。*藝術與人文教育*。臺北:桂冠圖書。

黃冬富 (2002)。藝術教育史概述。載於黃壬來主編,*藝術與人文教育*(頁 155–191)。臺北:桂冠圖書。

黃光男 (1992)。風流致境──薛保瑕。*藝術家,210*,540。

黃麗絹(譯)(2000)。*藝術開講*(原作者:R. Atkins)。臺北:藝術家。

游美慧(1999,1)。性/別平權教育與女性主義的社會學分析。本文發表於東吳大學社會學系、臺灣社會學社主辦之「跨世紀的台灣社會與社會學」學術研討會,臺中。

游鑑明 (1999)。明明月照來時路:臺灣婦運的歷史觀察。在王雅各主編,*性屬關係(下):性別與文化再現*(頁 197–226)。臺北:心理。

曾文鑑 (2001)。國小學生家庭因素、學校因素對其性別角色影響

之研究。未出版碩士論文，國立新竹師範學院國民教育研究所，新竹。

楊美惠 (1999)。「女性主義」一詞的誕生。在顧燕翎和鄭至慧主編，*女性主義經典*（頁 31-35）。臺北：女書文化。

潘慧玲 (1996)。教育研究。載於黃光雄（主編），*教育導論*（頁 341-368）。臺北：師大書苑。

潘慧玲、林昱貞 (2000)。從教師的性別意識談師資培育。未出版手稿，國立臺灣師範大學教育學系，臺北。

潘慧玲 (2003)。社會科學研究典範的流變。*教育研究資訊, 11 (1)*，115-143。

劉容伊 (2004)。國民中小學九年一貫藝術與人文學習領域教科書性別意識形態之研究。未出版碩士論文，國立臺灣師範大學美術研究所，臺北。

蔡詩萍 (1998)。*男回歸線*。臺北：聯合文學。

謝金蓉 (1994)。台灣新生代畫家的創作理念及其生存困境──「公園」裡有個烏托邦「公寓」內熱力十足。*新新聞周刊*。取自：http://www.itpark.com.tw/archive/article_list/20。

謝鴻均 (2010,12,4)。訪談逐字稿。劉惠華／陳瓊花。*「性別」重整播種計畫*（二）(NSC-98-2629-H-003-117-MY2)。國立臺灣師範大學美術學系。

薛保瑕 (1992)。自序。*雄獅美術, 259*, 96。

薛保瑕 (1992)。探究八十年至今的抽象藝術。*臺灣美術, 18*, 6-12。

薛保瑕 (1998)。臺灣當代女性抽象畫之創造性與關鍵性的研究。
　　現代美術，*78*，12-31。

薛保瑕 (2010,12,11)。訪談逐字稿。葉乃菁／陳瓊花。*「性別」重*
　　整播種計畫（二）(NSC-98-2629-H-003-117-MY2)。國立
　　臺灣師範大學美術學系。

簡偉斯 (2004,10,11)。《玩布姊妹》的心靈被單。取自：http://www.
　　frontier.org.tw/bongchhi/?p=4236。

蘇芋玲 (1996)。從教材看女性的教育處境。刊載於*第二屆全國婦*
　　女國是會議論文集（頁 18-23）。高雄：高雄縣政府社會科婦
　　幼青少年館。

| 外文 |

Alcoff, L. (1988). Cultural feminism versus post-structuralism: The
　　identity crisis in feminist theory. *Signs*, *13 (3)*, 405-436.

Baumgardner, J. & Richard, A. (Eds.). (2000). *Manifesta: Young*
　　women, feminism, and the future. New York: Farrar, Straus
　　and Giroux.

Beck, U. (1994). The reinvention of politics: Towards a theory of
　　reflexive modernization. In U. Beck, A. Giddens, & S. Lash
　　(Eds.), *Relexive modernization* (pp. 1-55). Stanford, California:
　　Stanford University Press.

Bernard, J. (1998). Bridging the Gaps in Feminist Sociology. In K. A.

Myers, C. D. Anderson, & B. J. Risman (Eds.), *Feminist foundations* (pp. ix–xvi). Thousand Oaks, CA: Sage.

Braithwaite, A. (2002). The personal, the political, third-wave and postfeminisma. *Feminist Theory*, *3 (3)*, 335–344.

Brunsdon, C. (1996). Identity in feminist television criticism. In H. Baetr, & A. Gray (Eds.), *Turning it on: A reader women and media* (pp. 169–176). New York: St. Martin's Press, Inc.

Chao, H. L. (2003). External and internal approaches for empowering Taiwanese women art teachers. In K. Grauer, R. L. Irwin, & E. Zimmerman (Eds.), *Women art educators V: Conversations across time*. Reston, VA: The National Art Education Association.

Check, E. (2002). Pink scissors. *Art Education*, *55 (5)*, 46–52.

Chen, J. C. H. (2005b, 9). Power, belief, and expression-Aesthetic thinking in living room space. *Proceedings of International Symposium on Empirical Aesthetics* (pp. 251–263). International Symposium on Empirical Aesthetics. Taipei, Taiwan, R.O.C., 2005/9/28–30. (NSC 92–2411–H–003–051)

Clark, G. A., Day, M., & Greer, D. (1987). Discipline-based art education: Becoming students of art. *The Journal of Aesthetic Education*, *21 (2)*, 129–193.

Collins, G., & Sandell, R. (1997). Feminist research: Themes, issues,

and applications in art education. In S. La Pierre, & E. Zimmerman (Eds.), *Research methods and methodologies for art education* (pp. 193–222). Reston, Virginia: The Nation Art Education Association.

Danto, A. (2005). *Unnatural wonders*. New York: Farrar, Straus and Giroux.

Davis, R. C., & Morgan, T. E. (1994). Two conversations on literature, theory, and the question of genders. In T. E. Morgan (Ed.), *Men writing the feminine* (pp. 189–200). New York: State University of New York Press.

Day, M. (2003). Art education in the United States of America: A brief status report. In National Taiwan Arts Education Institute [NTAEI] (Ed.), *A reference book of arts education integrated curricula in the elementary and secondary schools of the important nations* (pp. 87–93). Taipei: National Taiwan Arts Education Institute.

Dubois, E. C. (2006). Three decades of women's history. *Women's Studies, 35 (1)*, 47–64.

Duncum, P. (2002). Clarifying visual culture art education. *Art Education, 55 (3)*, 6–11.

Efland, A., Freeman, K., & Stuhr, P. (1996). *Postmodern art education*. Reston, VA: The National Art Education

Association.

Efland, A. (2002). *Art and cognition: Integrating the visual arts in the curriculum*. New York: Teachers College Press.

Ewenstein, B., & Whyte, J. (2007). Beyond words: Aesthetic knowledge and knowing in organizations. *Organization Studies*, *28* (*5*), 689–708.

Feldman, D. H. (1996). *Philosophy of art education*. Upper Saddle River, NJ: Prentice-Hall.

Freire, P. (1970/2000). *Pedagogy of the oppressed*. New York: Continuum International Publishing Group.

Garoian, C. R., & Gaudelius, Y. (2004). The spectacle of visual culture. *Studies of Art Education*, *45* (*4*), 298–312.

Genz, S. (2009). *Post-feminities in popular culture*. New York: Palgrave Macmillan.

Genz, S., & Brabon, B. A. (2009). *Postfeminism: Cultural text and theories*. Edinburgh: Edinburgh University Press.

Gerson, I. M., & Peiss, K. (1985). Boundaries, negotiation, consciousness: Reconceptualizing gender relations. *Social Problems*, *32* (*4*), 317–331.

Giddens, A. (1976). *New rules of sociological method*. New York: Basic Books, Inc., Publishers.

Giddens, A. (1984). *The constitution of society: Outline of the*

theory of structuration. Cambridge: Polity Press.

Giddens, A. (1991). *Modenity and self-identity*. Stanford, California: Stanford University Press.

Giddens, A. (1994). Living in a post-traditional society., & Replies and critiques. In U. Beck, A. Giddens, & S. Lash (Eds.), *Relexive modernization* (pp. 56–109 & 184–197). Stanford, California: Stanford University Press.

Giddens, A. & Pierson, C. (1998). *Conversations with Anthony Giddens — Making sense of modernity*. Stanford, California: Standford University Press.

Gilligan, C. (1982). *In a different Voice: Psychological theory and women's development*. Cambridge: Harvard University Press.

Glaser, B. G. & Strauss, A. L. (1967). *The discovery of Grounded Theory*. Chicago: Mifflin.

Griffin, C. (1989). I am not a women's libber, but...: Feminism, consciousness and identity. In S. Skevington, & D. Baker (Eds.), *The social identity of women* (pp. 173–193). London: Sage.

Grosenick, U. (Ed.) (2001). *Women artists*. Tokyo: TASCHEN.

Gurin, P., & Townsend, A. (1986). Properties of gender identity and their implications for gender consciousness. *British Journal of Social Psychology*, *25*, 139–148.

Henderson-King, D. H., & Stewart, A. J. (1994). Women or feminist?

Assessing women's group consciousness. *Sex Roles*, *31*, 505–516.

Hicks, L. E. (2004). Infinite and finite games: Play and visual culture. *Studies of Art Education*, *45 (4)*, 285–297.

Irwin, R. L., & de Cosson, A. (2004). *A/r/tography: Rendering self through arts-based living inquiry*. Vancouver, Canada: Pacific Educational Press.

Ivashkevich, O. (2011). Girl power: Postmodern girlhood lived and represented. *Visual Arts Research*, *37 (2)*, 14–27.

Keifer-Boyd, K. (2003). A pedagogy to expose and critique gendered cultural stereotypes embedded in art interpretations. *Studies in Art Education*, *44 (4)*, 315–334.

Keyes, C. F. (2002). Presidential address: The peoples of Asia— Science and politics in the classification of ethnic groups in Thailand, China, and Vietnam. *The Journal of Asian Studies*, *61 (4)*, 1163–1203.

Kuhn, T. S. (1970). *The structure of scientific revolutions* (2nd ed.). Chicago: University of Chicago Press.

Lakoff, G. (1987). *Women, fire and dangerous things: What categories about mind*. Chicago: University of Chicago Press.

Lash, S. (1994). Reflexivity and its doubles: Structure, aesthetics, community. In U. Beck, A. Giddens, & S. Lash (Eds.), *Reflexive*

modernization (pp. 110–173). Stanford, California: Stanford University Press.

Lippard, L. (1976). *From the center: Feminist essays on women's art*. NY: E. P. Dutton & Co.

Messner, M. (1987). The Life of a man's seasons: Male identity in the life course of the Jock. In M. S. Kimmel (Ed.), *Changing men: New directions in research on men and masculinity* (pp. 53–68). Newbury Park, California: Sage.

Mosse, G. (1993, October). *The social construction of masculinity*. Paper presented as part of the Wisconsin Center Emeritus Series, Madison, Wisconsin.

Parker, D. W. H. (1946). *The principles of Aesthetics*. NY: F. S. Crofts and Company.

Pollack, W. (2000). *Real boys voices*. New York: Random House.

Pomerleau, A., Bolduc, D., Malcuit, G., & Cossette, L. (1990). Pink or blue: Environmental gender stereotypes in the first two years of life. *Sex Role, 22,* 359–367.

Rabinow, P. (1984). *The Foucault reader*. New York: Pantheon Books.

Reissman, C. K. (1993). *Narrative analysis*. Newbury Park, CA: Sage.

Rinehart, S. T. (1992). *Gender conscious and politics*. London:

Routledge.

Risman, B. J. (1998). *Gender vertigo*. New Haven and London: Yale University Press.

Sadker, M. & Sadker, D. (1994). *Failing at fairness: How American's schools cheat girls*. New York: Charles Scribner's Sons.

Smith, L. J. (1994). A content analysis of gender differences in children's advertising. *Journal of Broadcasting and Electronic Media*, *38 (3)*, 323–337.

Snyder, R. C. (2008). What is third-wave feminism? A new directions essay. *Journal of Women in Culture and Society*, *34 (1)*, 175–196.

Stanley, L. & Wise, S. (1993). *Breaking out again: Feminist Ontology and epistemology* (New ed.). New York: Routledge.

Taylor, P. G. (2004). Hyperaesthetics: Making sense of our technomediate world. *Studies of Art Education*, *45 (4)*, 328–342.

Whitehead, J. L. (2008). Theorizing experience: Four women artists of color. *Studies of Art Education*, *50 (1)*, 22–35.

Wilcox, C. (1997). Racial and gender consciousness among African-American women: Sources and consequences. *Women and Politics*, *17 (1)*, 73–94.

Williamson, J. (1996). Identity in feminist television criticism. In H. Baetr, & A. Gray (Eds.), *Turning it on: A reader women and media* (pp. 24–32). New York: St. Martin's Press, Inc.

Willis, P. (1997). Symbolic creativity. In A. Gray, & J. McGuigan (Eds.), *Studying culture: An introductory reader* (pp. 206–216) (Second edition). New York: Oxford University Press, Inc.

| 其他 |

薛保瑕參考資料:

國立臺灣美術館，http://www.tmoa.gov.tw/，2009 年 9 月瀏覽

伊通公園 ITPARK，http://www.itpark.com.tw/artist/index/73

南藝大創所博士班，http://203.71.54.95/teacher/teacher_hsuehps.htm

國家圖書館數位多元資源查詢系統，http://issr.ncl.edu.tw/ncloaiFront/search/search_result_present.jsp

政府出版資料回應網，http://open.nat.gov.tw/OpenFront/gpnet/newbook_view.jsp?gpn=1009701705

博客來書籍館，http://www.books.com.tw/exep/prod/booksfile.php?item=0010363240

清華大學藝術中心，http://arts.nthu.edu.tw/programs_show.php?fdkind2=8&&my_pro=2&&time=2&&fdsn=74

高雄市立美術館，http://collection.kmfa.gov.tw/kmfa/artsdisplay.asp?systemno=0000000389&source=catalog&catalogcode=000

0000006&color1=C89FBE&color2=D4B4CC

國家文化資料庫，http://nrch.cca.gov.tw/ccahome/index.jsp

薛保瑕 1993～1997（畫冊）。臺中：黃河藝術中心

薛保瑕 1983～1992（畫冊）。臺中：臻品藝術中心

吳瑪悧參考資料：

台灣當代藝術特展——巨視・微觀・多重鏡反，http://www1.
ntmofa.gov.tw/nowweb/

王瓊麗參考資料：

傳統西方繪畫技法研究與應用，http://ocw.lib.ntnu.edu.tw/
course/view.php?id=116

油畫進階 IV，http://ocw.lib.ntnu.edu.tw/course/view.php?id=170

油畫進階 I，http://ocw.lib.ntnu.edu.tw/course/view.php?id=80

綜合媒材創作研究，http://ocw.lib.ntnu.edu.tw/course/view.php?
id=92

王瓊麗教授油畫展現場導覽，http://ocw.lib.ntnu.edu.tw/mod/
resource/view.php?inpopup=true&id=1534

林珮淳參考資料：

國立臺灣藝術大學數位藝術實驗室，http://ma.ntua.edu.tw/labs/
dalab/director-cv，http://ma.ntua.edu.tw/labs/dalab/directors-
works

謝鴻均參考資料：

出走，http://art.lib.pu.edu.tw/2002-04-03/racindex.htm

圖，http://www.tzefan.org.tw/php/genInvCoverC.php?exbId=713

陰性空間——謝鴻均個展，http://gallery.nctu.edu.tw/0507_shieh/
page/2.htm

附 錄

六位女性典範大事紀摘要年表

（註：請至三民網路書店搜尋本書下載）

兒童與青少年如何說畫

陳瓊花　著

　　本書內容概括不同年齡層之兒童與青少年談論寫實性、表現性與抽象性等不同類型繪畫作品時的觀念傾向，透過審美理論與研究實例之介述，以引導認識藝術鑑賞的深度與廣度，適於研讀藝術教育科系的大專與研究所學生、從事有關藝術教育工作與研究者，以及對藝術鑑賞有興趣的社會人士參閱。

美術鑑賞

趙惠玲　著

　　美術作品是歷來的藝術家們心血的結晶，可以充分反映各個時代的思想、感情及價值觀。因此，欣賞美術作品是人生中最愉悅而動人的經驗之一。本書期望能藉著深入淺出的文字說明及豐富多元的圖片介紹，從史前藝術到現代藝術、從純粹美術到應用美術、從民俗藝術到科技藝術，逐漸帶領讀者進入藝術的殿堂，暢享藝術的盛宴。